U0050416

繪畫技法系列-3

動畫繪製技法大全

藝術家不可缺少的隨身手冊

版權頁

C 2006英文翻譯版版權所有-貝朗教育集團

本書原為西班牙文，原書名為：El Dibujo An-imado

C 2006全球版權所有-派拉蒙出版公司 Parra-mon Ediciones, S.A., 2004 World Right

出版：派拉蒙出版公司,西班牙,巴塞隆納

作者：瑟喜嘉馬拉(Sergi Camara)

繪圖及練習圖作：瑟喜嘉馬拉(Sergi Camara)

版面設計：喬瑟廣奇(Josep Guasch)

攝影：諾斯索托攝影工作室(Nos &Soto)

英文翻譯：麥克布魯奈爾(Michael Brunelle)，
貝翠斯可它貝瑞(Beatriz Cortabarria)

本書中所有動畫請上網參照：

http://www.parrason.com/entrada.asp?paiid
=66&catid=17&idlibro=28105

若有疑問請寄信至：

貝朗教育集團，紐約

國際標準書碼 ISBN

圖書館出版品編目資料

嘉馬拉，瑟喜

建築師徒手描繪 / [Dibujo Animado. 英文]

動畫繪製技法大全 / 瑟喜嘉馬拉 / 第一版

p.cm.- （技法大全）

ISBN

ISBN

1.動畫影片-技巧. I. 書名 II. 系列

印於西班牙

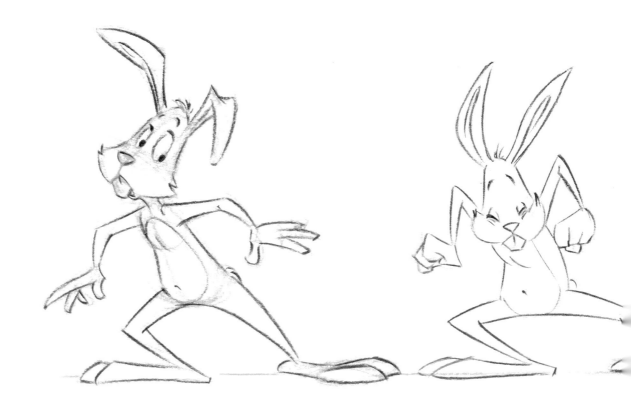

動畫繪製技法大全

藝術家不可缺少的隨身手冊

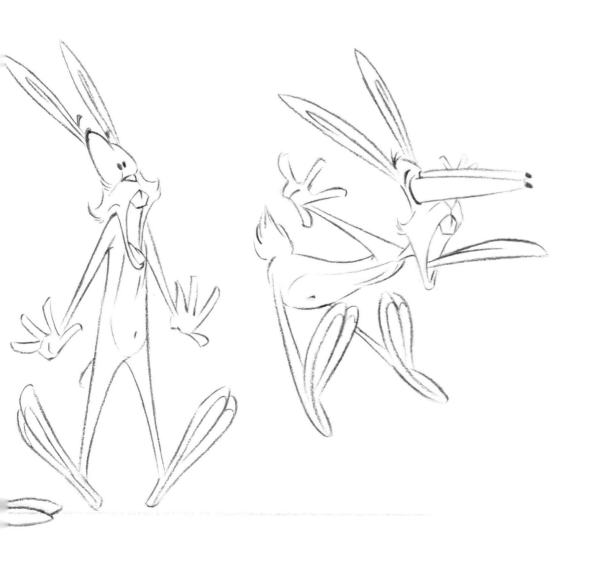

自序

電腦動畫電影的製作可稱是所有藝術創作中最完整的。在動畫電影裡我們可看見一個量身撰寫或是改編自某文學作品的故事、聽見演員們為劇中人物精采的配音、伴隨著劇情轉折的配樂，讓觀眾融入動畫電影的情節中。

繪畫的藝術出現在不同的場景跟鏡頭裡，繪圖的品質，在整部影片裡、人物身上、出現的元素裡。構圖的藝術也貫穿在整部影片的鏡頭裡。

藝術本身，尤其是動畫的使命在於賦予紙上的人物生命，這門學問不容易在其他跟動畫不相關的藝術創作中看到。動畫有自己的規則、形式、藝術架構跟技術，在此書中我們將會逐一解釋。

所以一部電腦動畫電影是一群創作者的創作，結合了大家的智慧。

在幾年前要製作一部電腦動畫電影幾乎是不可能的，因為沒有高品質的創作者和缺乏完整的電腦動畫知識。

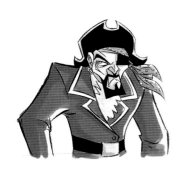

電腦動畫的藝術包含了整個創作世界，從創意的發想、劇本的製作、到電影語言的認識、如何把圖畫轉換成影像、佈景的創造、播放的配樂、演員詮釋劇中人物的聲音、...等，透過技術和動畫的方法，把它們做一個整體的呈現。

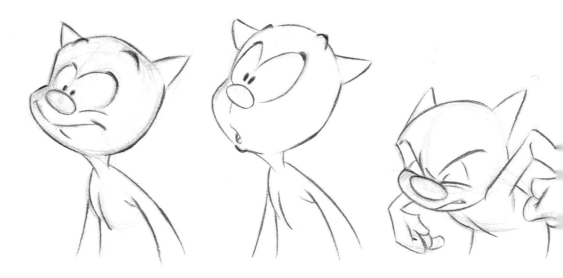

由於製作的高成本，要參予電影的藝術家都是要經過嚴格篩選的，所以一個動畫師的養成是漫長的，要達到一個令人滿意的成績是辛苦的，需要付出很多時間。

電視卡通影片能讓許多有興趣的人士參與製作，它的品質仍未到達電影的專業，但是對想成為專業動畫家的人是很好的入門，可以練習和熟悉動畫的語言。

現在由於科技的發展，一個動畫愛好者可以運用科技跟自己的才華創作自己的作品，把自己的創意透過網路、多媒體等方式讓人認識，慢慢進入這個令人著迷的動畫世界裡。

在本書中讀者可以學到開始作動畫的基本方法，但要作出能展現個人風格的作品，是值得投入一生努力的。

關於
作者

Sergio Camara

1964年出生於巴塞隆納，從1981年開始接觸動畫世界。

十七歲時在巴塞隆納一家平面廣告工作室當助理，之後相繼在其他工作室擔任動畫師及Storyboard腳本的執導。

1989年設立自己的工作室 Studio Camara，從此開始他製片、編劇、導演、創作及動畫師的生涯。

曾與數家西班牙製片及國外製片合作。1997年在紐約結識一些製作人與他們合作了一系列的作品，其中重要的作品" Slurps"，由他編導的短片系列十分獲注目，在130個國家透過知名頻道播放：美國的Family Channel、墨西哥的TV Azteca、義大利的Disney Chanel、拉丁美洲的Time Warne、德國的Taurus Film GMBH&Co、法國和加拿大的Telecom等。

他的職業生涯裡有數年的時間在巴塞隆納及Seul的私立學院專業機構擔任動畫及電影語言講師。

至今仍不斷的推出新作品、電視系列、編寫在西班牙、英國及美國發行的兒童故事書、插畫書。

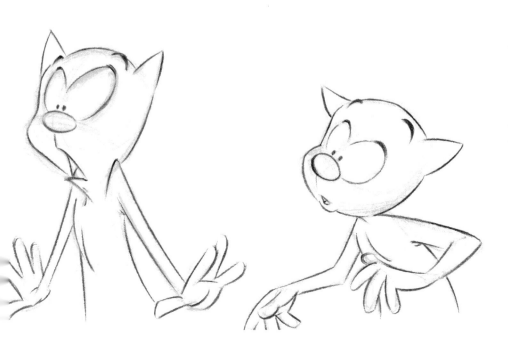

動畫歷史的簡介及年表

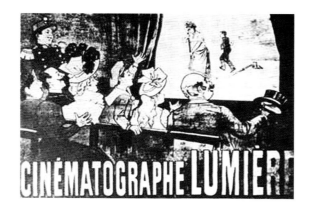

*Lumiere*兄弟發明的電影是在動畫誕生之後，但從此開始了電影的歷史。

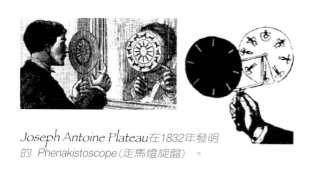

*Joseph Antoine Plateau*在1832年發明的 *Phenakistoscope*（走馬燈旋盤）。

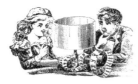
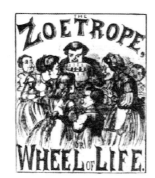

大家最熟悉的"視覺遊戲"是由*William Lincoln*在1867年發明的*Zootrope*(生命之輪)。

從史前繪畫可看見人類用連續性的圖畫來表現圖畫動作的活動。

在十七世紀中期，憑著一股探索的野心，魔術燈問世。它是第一台可以投射會動的影像到一個螢幕的機器。

第一個視覺遊戲

1640年德國人安東納西斯‧基雪（*Athonasius Kircher*）創造了"魔術燈"。原理很簡單但是效果很好，它的結構是將畫有圖案的玻璃片置放於機器中，讓圖案會動，其原理是利用機械旋轉的方式使圖裡的人物產生動作。

1824年英國人彼德‧馬克羅傑（*Peter Mark Roger*）發現一個原理，所有會動的影像都可以分解成一系列靜止的影像，由此發現"視覺暫留"的原理。因他的發明，在二十世紀中有實驗者創造了一些設備，其中一項設備就是"走馬旋轉燈"（Phenakistoscole,1832），由*Joseph Antoine Plateau*發明，它的原理是兩片可獨自旋轉，裝在旋轉軸上的圓盤，後面那片圓盤上畫有一系列的圖，前面的圓盤繞著邊緣有一圈切口，旋轉圓盤時，從前面圓盤的切口可看到看到後面圓盤的圖案呈動態的。

1867出現了*William Lincoln*的"生命之輪"，也稱為活動視盤。1878年法國人*Emile Reynaud*發明"實用鏡"。隨後在1891年*Thomas Alva Edison*以這些發明為根基創造了"kinetoscope"，一個箱子裡放置一捲一秒鐘46個連串動作的照片，再由白織燈打亮這箱子，觀賞者投幣後就可從一個小孔往箱子內看到一段影片。

1895年出現電影，由*Louis*、*Auguste Lumiere*兄弟發明，一些年後一群動畫的先驅者利用相機拍攝影像，單個圖像鏡頭。

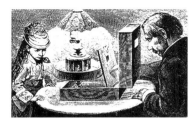

Emile Reymaud在1878年發明的Praxinoscope（實用鏡）的圖片。

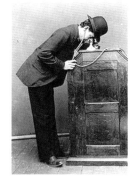

Thomas Alva Edison在1891年發明的Kinetoscope。

Segundo de Chomon跟電影 "El hotel electrico" （1905年）的圖片。

1905－

　　Segundo de Chomon，在他位於西班牙巴塞隆納的工作室拍攝一部實驗性電影，取名為 "El hotel electrico" （電動旅館）。是第一部利用構成螢幕影像的圖素（pixel）製作成的，把所有的元素、人物、場景拍攝成個別的圖像，再藉由播放讓人物及元素產生有連續動作的幻覺。這部電影部算是第一部動畫電影，但可說是為動畫的誕生往前跨了一大部，他所使用的方法 "one turn，one picture" （一格一張圖）至今在做動畫製作時仍被使用。

1906－

　　定居在美國的英國漫畫家James Stuart Blackton創造了 "Humorous phases of funny faces" （幽默的趣味百態），由美國的Vitagraph Co.發行。在此作品中，我們看見作者把人物畫在黑板上，藉由翻動一張張個別圖像產生連續性動作，賦予人物生命。在這作品之前，他於1900年拍攝了一部電影 "Enchanted Drawing" （迷人的圖畫），被誤認為是史上第一部動畫影片，實際上它是以連續性畫面拍攝，但其中是利用剪接來更換人物表情。

James Stuart Blackton在1906年製作的 "幽默的趣味百態" 的圖片。

1908－

　　法國人Emile Cohl被許多歷史學家認定為真正的動畫之父。在 "Fantasmagorie" （幻影），一部長度為36m的影片，時間為一分五十七秒。影片中人物由簡單線條畫成，動畫的技法是採用一個個圖像的連續動作賦予角色生命。Emile Cohl 在法國，英國和美國發展，製作了將進三百部影片，其中只有65部被保存著。

Emile Cohl的照片和電影 "幻影" 裡的圖片。

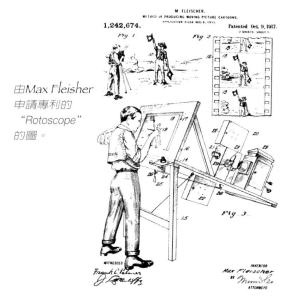

左圖：電影 "小尼莫" 的圖片（1911年）。這部電影的特色是有些手繪的部分。右圖：恐龍葛蒂（1914年）。

由Max Fleisher 申請專利的 "Rotoscope" 的圖。

製作人Quirino Cristiani的照片，和他的影片 "傳道者" 的圖片。

1911–

美國人Winsor McCay製作了它的第一部動畫電影 "Little Nemo"（小尼莫），這是第一部由漫畫人物改編成電影的作品。他一共為這部影片繪製了四千張圖。在1941年他創造了 "Gertie the dinosaur"（恐龍葛蒂），在這部影片中的恐龍能在螢幕上與站在螢幕前方的人有相當有趣的互動。

1912–

俄國電影工作者Ladislas Starewicz製作了一部取名為 "Cameraman's Revenge"（攝影師的復仇）的影片，片長約十三分鐘，是第一部用人偶當主角的作品。

1915–

美國人Earl Hurd是把動畫的圖片畫在透明塑膠片上的發明者。他在透明的材質上作畫，用墨水畫出人物及主體的線條，再重疊其他透明片描繪下張圖，這項發明對動畫業產生了很大的改革，因為透明片讓繪圖者可以不需要重複畫背景，省下許多功夫及時間，非常方便。在同年Max Fleisher發明rotoscope，兩年後正式申請專利。這套設備可捕捉真正的動作影像，用它們來做動畫的依據。用這項發明製作了一系列影片，例如 "Bety Boop"（小美人貝蒂）， "Popeye"（大力水手）， "Out of the inkwell"，替他和他的工作室贏得很高的名聲，在 "Out of the inkwell" 中他第一次把動畫結合真實影像。

1917–

因為 "El apostol"（傳道者）這部電影，義大利人Quirino Cristiani移居到阿根廷，在此編導動畫史上第一部長片。這電影長度為七十分鐘，拍攝在35mm底片上，用圖畫及剪接方式完成，此作品的主題是對Hipolito Irigoyen總統執政時的政治嘲諷，但很不幸的，這作品在一場火災中消失了。

1919–

Pat Sullivan 和Otto Mesmer 合作他們的第一部動畫 "Felix the Cat" （菲力貓），Pat Sullivan 製片。由他們創造的生動主角菲力貓，在1919-1930年之間一共上演了大約一百七十五集，可說是動畫工業史上的第一部卡通影片。

左圖：菲力貓的創造者的合照（1919年），Otto Mesmer（站立者）和Pat Sullivan。
右圖：生動的菲利貓的圖片。

1928–

Walt Disney製造了第一部有聲動畫 "Steamboat Willie" （威利汽船）。在此片米老鼠首次出現擔任主角，片長七分四十五秒，由Ub Iwerks擔任主動畫師，採單音（非立體音）製作，動畫的配樂及音效由Carl Stalling編寫。

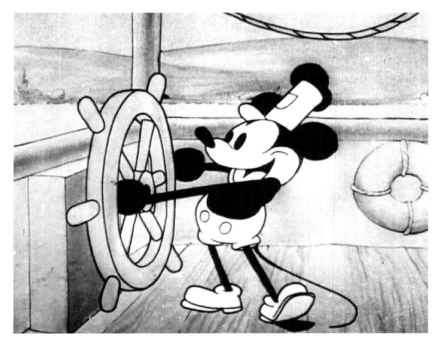

1927年華納兄弟推出電影史上第一部有聲電影 " The jazz singer" ，一年之後緊接著推出 " Steamboat Willie" ，是第一部有聲的動畫短片。

1932–

第一部彩色動畫片也是由迪士尼製作， "Flower and trees" （花與樹），是第一部使用彩色技術製成的動畫。

第一部彩色的動畫片 "flower and trees" （1932年）。

白雪公主與七個小矮人（1937年）。

玩具總動員（1995年）。

1937–

　　迪士尼所製作的 "The old Mill" 是第一部使用多層次平面特效的短片。在拍攝的過程使用不同的水平線的技術，在視覺上營造出畫面的深度感和立體感。同樣的技術也使用在同年上映的 "Snowhite and the seven dwarfs" （白雪公主與七個小矮人）。儘管這部是動畫史上第一部長片，但它把卡通動畫提升至藝術層面，不管是在票房或影評上都有很好的成績，也把迪士尼動畫推向國際。

1964–

　　紐約人 Ken Knowlton 在Bell實驗室首次把動畫和電腦結合。

1995–

　　Pixar和Disney上映的 "Toy Story" （玩具總動員），是第一部電腦製作及使用3D技術的動畫。在這之前，他們已經開始研究3D技術，並認為它的效果非常有趣。

　　在1982年，迪士尼創造了 "Tron"，是一部有部分場景用電腦繪製的電影，之後在1986年的 "Basil"，一隻偵探老鼠在Big Ben裡的故事，有一連串的動畫是用3D製作的，例如，時鐘的機械結構，這部片結合了傳統動畫，得到出人意表的結果。

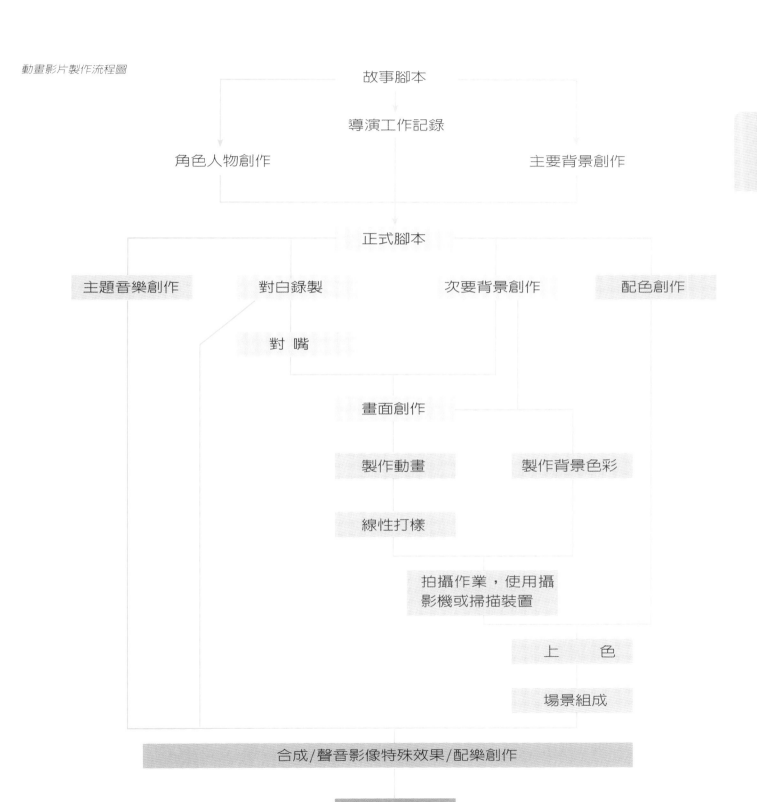

動畫影片製作流程圖

工作室與
工具

負責電視卡通影片或是動畫長片的動畫家幾乎都是採用team work（製作小組）的工作方式，在專業的工作室裡各自擁有一張圖桌，在圖桌上製作影片。

不過隨著現代科技的發展，越來越常見到"自給自足"的小型工作室，動畫師自己獨立作業或是縮減助手人數。在這樣的情況下工作室不需要很大的面積，或是昂貴的設備，只需要有利於進行工作的空間。

小面積的工作是該如何規劃呢？我們將在這章節裡給你一些建議，讓你的小工作室是能在動畫工作上發揮最大的效應。

工作室 的規劃

在圖桌上進行角色創造、布景、*storyboard*腳本和*layouts*構圖的製作工作。桌下有盞照明也是很重要的，可幫助我們描繪每張圖的關聯性。

自給自足的個人工作室

最重要的是安排一個空間放置一張專業圖桌，在圖桌上將進行所有創意的發想和作品的製作：角色的設計及裝飾、分鏡表的製作、角色及布景的創作及色彩配置，等...。

要使工作進行的更順暢，必須要有張舒適的工作椅、可以存放草圖和資料的架子、另一小張輔助的桌子（要有抽屜可放紙張、材料、...等），一盞照明從桌下往上打在可透光的材質上，或是一個燈箱幫助我們描繪每張圖的關聯性。一盞可直接照射整個圖桌工作範圍的燈也是不可或缺的。

在製圖桌前釘放幾個架子，方便
製作同組鏡頭的不同圖稿。

（上圖）有放置電腦設備的房間，用電腦製作影像
抓取、上色及最後影像整理的步驟。
（下圖）牆上釘軟木塞板，可把同部影片的同組
鏡頭的圖稿排列出來討論細節。

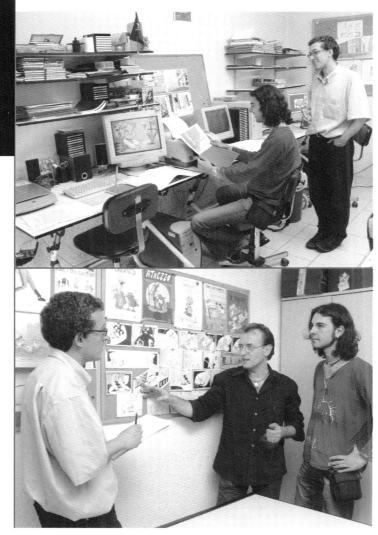

　　在製圖桌上進行動畫師、助手、中間圖
畫家的工作。圖桌上方可釘置一些架子方便
整理同一組鏡頭的圖畫及材料。

　　另外也需要一張可放置電腦和掃描器的
桌子，利用電腦設備抓圖及處理電子影像。
同樣的在上方也可釘一些架子，用來整理及
存放影片的圖稿。

　　所需的電腦軟體配備依照各人製作風格
決定，也許只需要影像處理的軟體，在圖完
成前作最後的修整，也就是說一些市面上販
售的影像處理軟體有利於動畫師做抓圖的過
程、構圖，跟後製作的工作。

　　最後，另外設置一個舒適安靜的空間，
可用來閱讀腳本、檢討作品、迎接訪客、跟
合作者討論工作進度，...等。在這空間可放
些櫃子，裡面擺放參考書籍和啟發靈感的影
片。

需要的工具

有些工具是專供製作動畫影片使用的，有些是一般藝術設計領域常用的。

動畫畫板

是一個專門繪製動畫的配備。它是一個可調至四十五度角傾斜度的平面板子（可依照自己習慣調整角度），板上有一個金屬製的圓盤，圓盤上裝有動畫使用的調整桿，板面的側邊有可放置攝影表的空間。圓盤的下方可由下往上打燈，如此方便供作者描繪及參考每張圖之間的關聯性。

畫板的上方放置一盞專業的閱讀燈，供工作區域的照明，及減少在繪製圖稿時圓盤的反射光的干擾。

動畫的工作內容包括繪製大量的圖稿、事先的演練、不斷的測試...等。所以需要很多紙張，除了layouts圖之外，攝影表（俗稱律表）和建立每個鏡頭平面圖的資料夾。因此在製圖桌旁必須要有空間來進行工作，架子要釘置在順手的地方，隨時把畫好的圖，分類成尚未確認的和已確認的。通常，一個動畫師的圖桌周圍常常可見一團亂，維持桌面的整齊有時候不是太容易，但是是非常重要的。

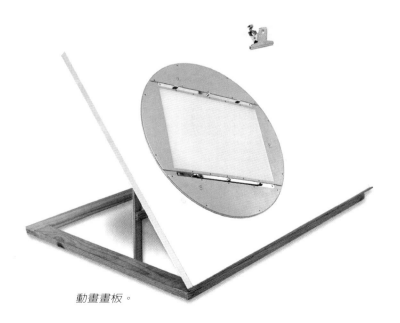

動畫畫板。

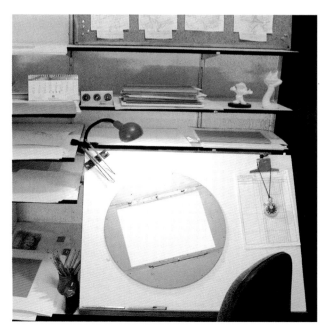

加入動畫畫板的製圖桌。

動畫用的調整桿

它的構造是類似一把金屬的尺，上面有三個勾，動畫的圖可掛在上面，目的是在製圖過程把每張圖稿都定位的很精準，方便每張圖之間的連貫性。

調整桿卡在畫板圓盤上的凹槽上，可做左右的移動，模擬攝影機的移動。它的形式和規格是全世界通用的。

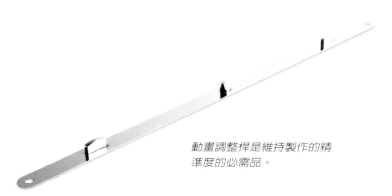

動畫調整桿是維持製作的精準度的必需品。

STORYBOARD的板面

軟木塞版加上木框，可掛在牆壁上，在移動圖稿時很方便及安全。工作室的牆面上常常是掛滿這種板子的，因為工作人員會在上面作每組鏡頭的Storyboard的圖的分類。有些動畫師會把一些板子掛在圖桌的前方，如此可一邊工作一邊不斷檢示同組鏡頭的圖，或是在上面釘model-sheets參考。

Storyboard的板面。

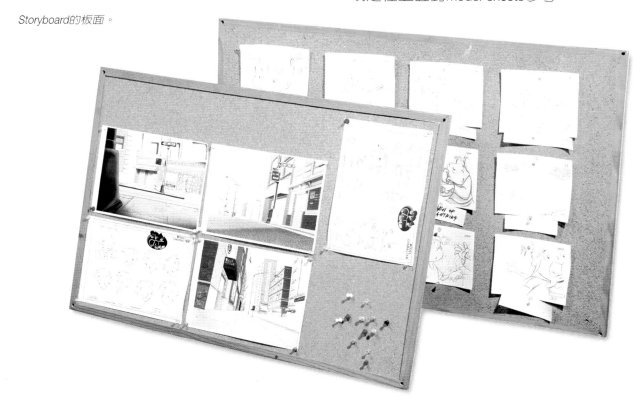

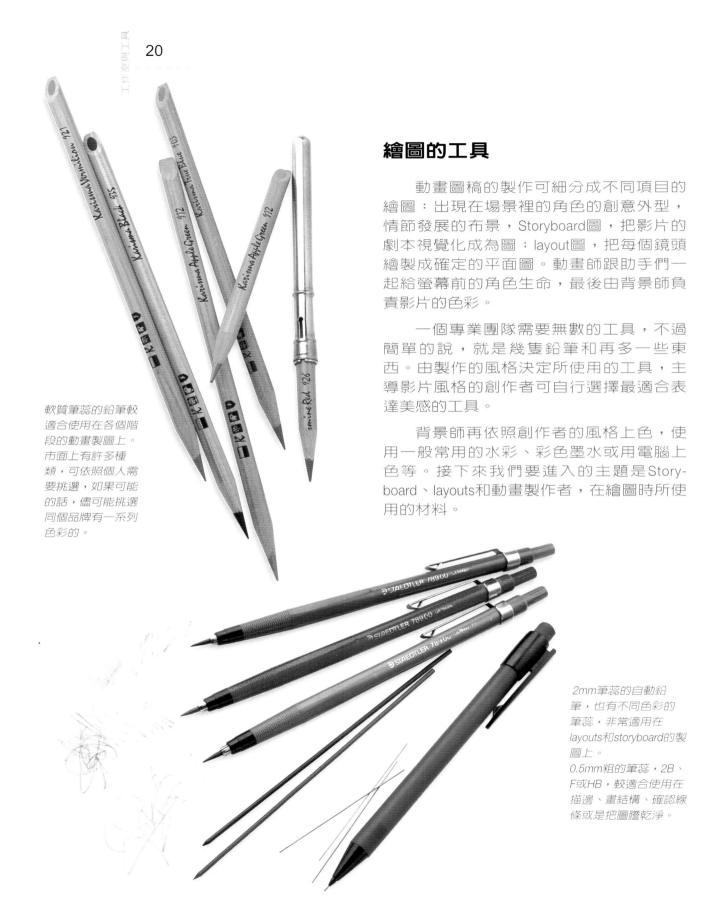

繪圖的工具

　　動畫圖稿的製作可細分成不同項目的繪圖：出現在場景裡的角色的創意外型，情節發展的布景，Storyboard圖，把影片的劇本視覺化成為圖；layout圖，把每個鏡頭繪製成確定的平面圖。動畫師跟助手們一起給螢幕前的角色生命，最後由背景師負責影片的色彩。

　　一個專業團隊需要無數的工具，不過簡單的說，就是幾隻鉛筆和再多一些東西。由製作的風格決定所使用的工具，主導影片風格的創作者可自行選擇最適合表達美感的工具。

　　背景師再依照創作者的風格上色，使用一般常用的水彩、彩色墨水或用電腦上色等。接下來我們要進入的主題是Story-board、layouts和動畫製作者，在繪圖時所使用的材料。

軟質筆蕊的鉛筆較適合使用在各個階段的動畫製圖上。市面上有許多種類，可依照個人需要挑選，如果可能的話，儘可能挑選同個品牌有一系列色彩的。

2mm筆蕊的自動鉛筆，也有不同色彩的筆蕊，非常適用在layouts和storyboard的製圖上。
0.5mm粗的筆蕊，2B、F或HB，較適合使用在描邊、畫結構、確認線條或是把圖謄乾淨。

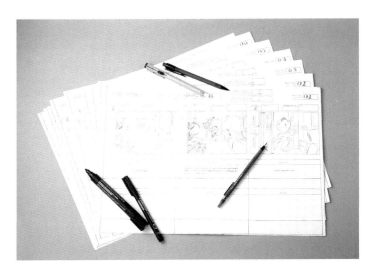

製作STORYBOARD (腳本) 使用的工具

　　Storyboard圖通常用一般鉛筆製作，最好是筆蕊軟一點的，例如2B，較能靈活的勾勒線條。一般是用藍色色鉛筆起稿，再用黑色鉛筆描繪清楚的線條。有時候會加重線條，用來強調某些鏡頭裡角色的戲劇性，這步驟使用pan-tone簽字筆或是墨水。

每位storyboard製作者使用他們認為用起來最順手的鉛筆製圖，也在某些特定的場景上色。

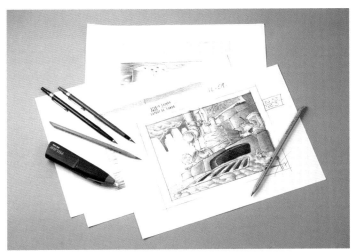

製作LAYOUT圖使用的工具

　　我們在現階段先把layout圖的重點擺在為了在鏡頭前或是動畫裡，更有戲劇效果的背景的layout。通常用單色製圖，如此可讓之後的上色人員清楚知道陰影的強度，跟主光線的角度。

　　Layout圖使用的工具大多是一般色鉛筆，也有些繪圖者喜歡用粉彩筆或是其它較能表現色階的工具。最後再用橡皮擦或白色廣告顏料完成打光的步驟。

Layout圖用單色方式表現，重點放在光源和陰影上。

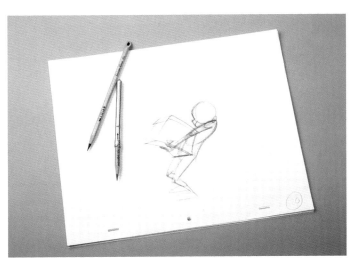

製作動畫圖需要的工具

　　每位動畫師有自己偏好的鉛筆類型，但幾乎全數認為，軟質筆蕊或油質筆蕊的鉛筆能讓他們更靈活輕鬆的作畫。動畫師最主要的工作是表現主體的動作，因此一隻能快速在紙上滑動的筆是必需的。

動畫師的工作包含很多面，他們會選擇性的使用不同顏色的色鉛
　　–紅色鉛筆用來創造線條的律動和速記。
　　–藍色鉛筆用來創造角色的結構和體積。
　　–黑色鉛筆用來描繪確定的線條和增加細節。

紙材

動畫背景如果是手繪的話，通常是畫在一般藝術創作的圖紙上，或是鉛筆用的圖紙上，之後再用掃描機掃入電腦，用電腦上色。

這現階段我們先把重點放在製作layout和動畫的紙材上，因為這是重要的過程雖不是最後的成品。創作者在紙上表達創意，最後將所有的材料都轉換成電子檔，再把作品作成35mm的底片、專業規格的錄影帶、CD片、或是直接從硬碟放到網路上。

動畫製圖使用不超過80g厚度的薄紙，紙張疊在一起時的透明感較佳。紙張大小隨著影片種類改變，B4或大於B4用來製作長片，A4和A3用來製作電視卡通在同部影片的製作中也會用到不同大小的紙張，依照景框的尺寸。

製作有鏡頭移動的動畫或layout圖時，可使用捲筒的紙，或把紙張接在一起直到所需的長度。

我們可使用一般常見的紙來製作layout及動畫圖，紙張大小依照景框大小決定。

要使用在動畫的紙張，或是之後要透過相機拍攝的圖，經過掃描的圖，圖紙上都必須要有可對齊的孔，可避免在螢光幕前的晃動。

動畫紙張專用的穿孔機，可調整，適用
於各種尺寸的紙張，在動畫工作室裡是
不可或缺的。

可替代的家庭用品

　　動畫專用的器材有時候不是那麼容
易取得，或者在未有成果前不便投資金
錢購買時，我們可以依照自己的預算使
用替代品，如此可降低投資風險。

在剛開始製作草圖時可使用燈
箱，有由下往上打的光源方便作
業，價錢還算便宜。

動畫用的穿孔機和調整桿有其它的替代品。任何辦公室
用的穿孔機都可取代，雖不是標準規格但效果不錯。
關於條整桿，用些心思做一個類似攝影用的調整桿並
不困難。

故事
腳本

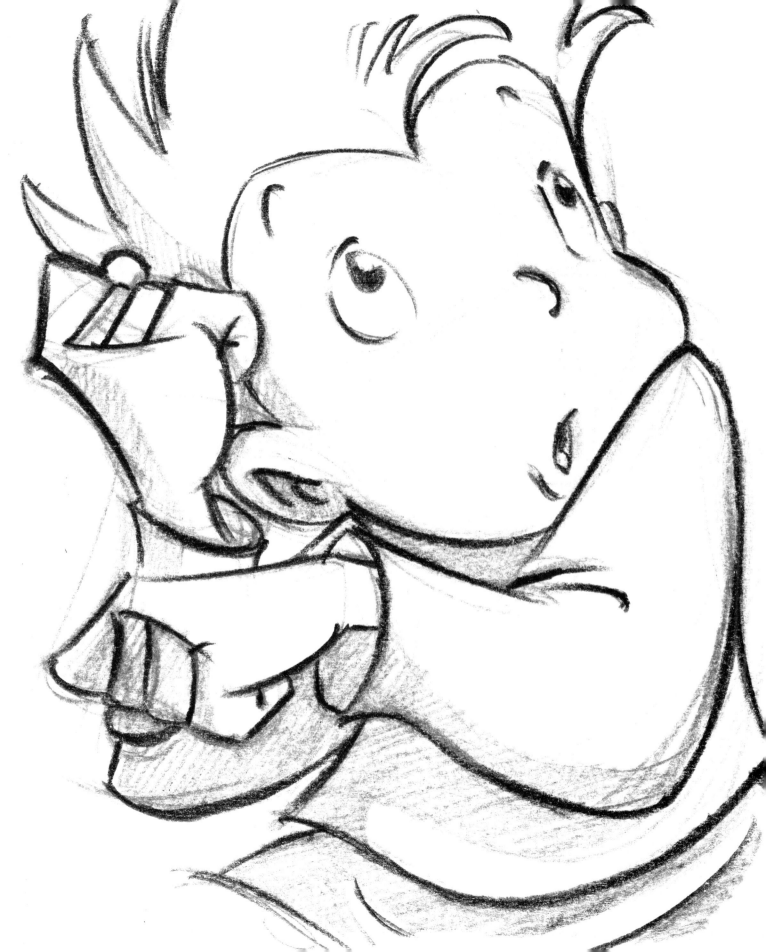

場景

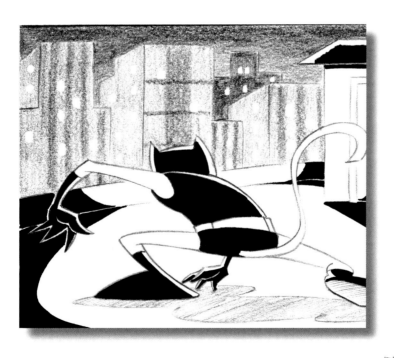

瑟喜嘉馬拉
電視影集「間諜貓」(Spy Cat) 腳本中的圖樣。

的製作，
動畫影片
如同電影攝影。

動畫場景的製作，動畫場景的製作就像處理真實影像，要很仔細的規劃每個元素，正確的構圖可以幫助觀賞者較容易進入劇情，清楚了解螢幕上發生的事，就算場景裡同時出現很多東西，我們的視覺也會有一個 "注意的中心點"。

可以說，構圖是將所有出現在螢幕上的元素建立一個次序，及在空間裡位置的安排。其中要特別注意這些元素的戲劇特質和美學。

最重要的是，要讓場景的規劃能有更多故事敘述性。

電影和電視的規格

首先，我們要先說明："範圍"跟"景框"這兩個概念的不同處。

範圍：攝影機在某個空間裡能拍攝到的角度。所以，範圍包含了所有景框裡的元素。

景框：攝影機依拍攝的角度拍攝的東西。也就是說，是範圍的內容物。

這兩個概念都與影片進行的空間有關，這空間依照我們的電影格式種類改變—4：3和16：9。在最初，這些格式是電視和電影螢幕的格式，必須靠製作者的審美觀選擇格式。製作一部動畫片的第一個步驟是先依照劇本的每個場景做storyboard（腳本）。Storyboard（腳本）裡包含了一部電影所有資訊：電影的標題，場次和鏡頭組的數目，鏡頭的數目，每個鏡頭的秒數時間長度，鏡頭拍攝的範圍大小，要拍攝的布景數目，鏡頭的前後順序和鏡頭之間的動作連貫性（raccord），也可看到每個場景的簡短說明，角色之間的對話，或者有無攝影機的運動，或是一些特別的影音特效。

在下一頁我們有一個story-board（腳本）的範例。

這是景框的格式。4：3用來製作比較動態的畫面，或是製作有鏡頭運動的風景全景時。16：9適合使用在製作比較描述性的畫面。基本上格式的選擇是依照作者的習慣，和表達故事內容的方便性。

STUDIO CAMARA
Animated films production

| PRODUCTION: | | EPISODE: | SHEET |
| | | SEQUENCE: | |

| SCENE | FIELD | REFERENCE | BG | SCENE | FIELD | REFERENCE | BG | SCENE | FIELD | REFERENCE | BG |

TIME / RACCORD

| ACTION | ACTION | ACTION |
| SOUND | SOUND | SOUND |

Storyboard的表格通常是使用A3大小的紙，這是最適合製作story（故事）的大小。

STUDIO CAMARA
Animated films production

| PRODUCTION: | | EPISODE: | SHEET |
| | | SEQUENCE: | |

| SCENE | TIME | REFERENCE | BG: | FLD: | RACCORD | SCENE | TIME | REFERENCE | BG: | FLD: | RACCORD |

| ACTION | ACTION |
| SOUND | SOUND |

16：9格式的範例。這些表格用來製作導演工作進度表，再由工作人員拿去影印並依照表格工作。

場景的一些構圖方式

製作者的最基本使命就是吸引觀眾注意螢幕上所發生的事。我們不能用單調的景框讓觀眾覺得無聊或引不起興趣,也不能讓一個場景充滿過多元素,過多的對比,或是過度改變拍攝角度,使觀眾視覺疲勞。秘訣是要找到一個剛好又不做作的平衡。

導演負責的工作是"帶領及指揮"觀賞者的目光,將他們引到景框裡所要表達的中心點。

景框裡元素的安排,必須要能突顯最重要的影像。

我們要切記,觀眾只有幾秒鐘的時間看懂每個場景和鏡頭的意義,如果最主要的元素不能很快的被看見,就失去了它的意義。

有一些畫面構圖的準則,幫助我們準確又易懂的表達要敘述的故事。

用動作構圖

在電影裡用動作本身構圖,動作會抓住觀眾的目光,因為眼睛會被一個具體的焦點吸引住,某些元素的動作也會引起觀眾的注意,就算是發生在景框裡的次要位置。

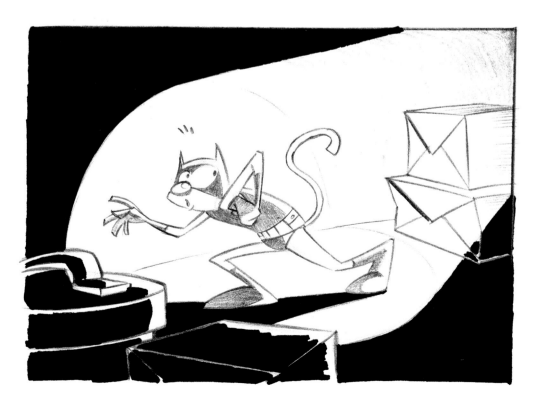

用光影構圖

把觀眾的目光引導到被打亮的元素上,也是一種構圖方式。觀眾把焦點放在被強調的元素上,相對的就減少在暗面的元素的突顯性。

另一方面,光和影強烈的對比,能替場景增添特別的戲劇性。

光線在場景構圖上是一個很重要的元素,因為它能形成螢幕上影像的重點。

用一個選擇的焦點構圖

　　運用鏡頭的對焦也能幫助我們作場景的構圖。我們可以把焦點對在要清楚顯現的區域上，讓其它次要的變模糊，較不分散觀眾的注意力。

透過選擇的焦點，我們能強調某些場景的細節，不需要另外在拍一個鏡頭。

用表面構圖

　　在這類型的構圖裡，元素從右至左移動，或是從上到下移動，創造畫面的深遠感。比較有舞台的效果，在觀眾眼裡人物和物體橫向的進入和走出，就像在看舞台。

這類構圖使用在預算較少的電視卡通影片上，或是製作學校用的影片上。

用深淺度構圖

　　在這類型的構圖裡，物體遠離或靠近螢幕，創造一種立體感。

　　要更強調這種形式，可以群組或重疊場景中的物體，才不會各自分散，可讓所有的物體合作，強調體積感。非常有電影攝影的效果。

為了使這類構圖精采，需要比較自然的安排方式，才不至於讓觀眾的視覺疲乏。

不對稱構圖

　　一個對稱的構圖，適合用在強調某些場景裡較莊嚴，威嚴的時刻...等。相反的，不對稱構圖，在其他類型的場景裡較常使用。

打破場景的對稱，我們可嘗試作出更生動的畫面。

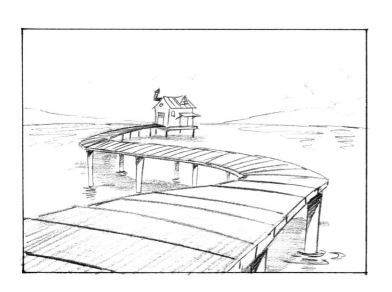

線狀構圖

　　在景框裡，線條的方向幫助我們引導觀眾找到有趣的焦點，也給畫面增加了一些心理層面的意義。例如：垂直線給人正直、果斷、命令狀況的主導感覺。斜線傳達不平衡或動態感。水平線給人靜止或沮喪感。曲線傳達情慾的感覺。全部都由畫面的內容，構圖加上用線條表現想要傳達的感覺。

我們可以用線條引導觀眾的視覺，並給畫面增加心理層面的意義。

用色彩構圖

　　我們可利用互補色和對比色來構圖。同樣大小的物體會因為不同顏色，看起來比較大或比較小，也可利用色彩使背景看起來比其它物體更深遠。

在一個畫面裡，不同色調的元素會特別跳躍出來，這手法是構圖常見的方式。

三等分法

　　把景框分為水平和垂直各三等分，是一個傳統的方法。在這個劃分好的景框裡，把要在鏡頭出現的元素擺入，用分割的畫面找到一個比較好的平衡。

　　依照三等分法，建議不要把元素擺在景框的正中央，因為讓目光焦點聚集在垂直或水平線上的任何一點，鏡頭會較生動。但最保險的方法是，把焦點安排在水平和垂直線的交叉點上。

三等分法通常用在4：3和16：9的規格上。這兩種規格的構圖方式可以是相同的，但因為一些各有的特點，不同規格做出來的視覺效果會不一樣。

這是一個把垂直和水平分成三等分的景框。把我們的主題搭配正確的使用三等分法，可以引導觀眾的目光，得到很好的效果。

從戲劇的角度看，也很推薦三等分法的構圖，因為透過它較容易把心理層面的感覺，在鏡頭前表達。

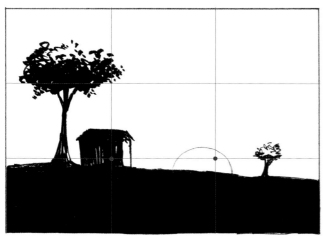

把風景放在三等分法的下方，傳達寬廣的感覺，很適合描寫鄉村風味的畫面。

把風景放在三等分法的上方，取代天空的空間，傳達一種缺乏氧氣的壓迫感。

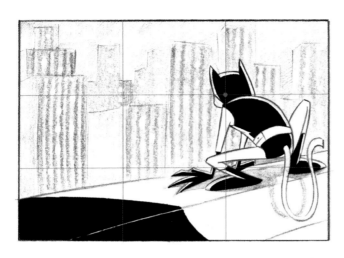

把主題放在三等分法的垂直水平線交叉點上,給予角色擁有
權勢,能掌控情勢的感覺。

把主題放在垂直的交叉點下方,我們傳達給觀眾的感覺是角
色被壓迫,受控制。

尋找幾何型

　　一種確認我們的鏡頭構圖行不行得通
的方法,就是濃縮至幾個簡單的幾何圖形
結構,或是字母的形狀,例如:C、D、S、
Z...等。

　　如果我們能把佈景轉換成一些幾何型
的結構,就代表我們的構圖是正確的。

*在複雜的佈景裡,我們必須找到
在每個鏡頭裡視覺的聚集點。*

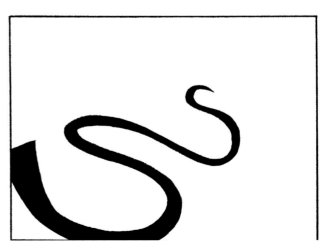

場景

執行者的

嘉馬拉工作室
此為鏡頭可更換的分鏡腳本，因可依照一組
組的連續鏡頭以研究整部影片。

工作，
一部電影的開始

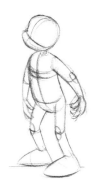

我們手上有一個故事劇本，從此刻起我們的任務就是，把編劇寫的故事和對話轉換成影像。

通常，由敘述故事的鏡頭，組成的一組組鏡頭開始作。這工作最重要的部分是善用電影手法，用最適合的鏡頭來說故事，並且對構圖有足夠知識，讓每個鏡頭要強調的的主題，都能以最好的方式呈現出來，並能真正吸引觀眾。我們可以說，電影是從這階段開始的！

有各種詮釋劇本的方法，就像編劇家一樣，選擇最能表達故事內容的方式述說，儘管有一些比較常見的標準模式。

有些編劇家用描述方式，有些擅用對白方式，小說體方式，有些把劇情分成好幾組鏡頭，每組裡包含好幾個鏡頭。另外有些習慣用場景來規劃，再一一指出細節和使用的鏡頭。

鏡頭的種類，
依不同的拍攝角度

一組鏡頭和鏡頭

了解"一組鏡頭"和"鏡頭"這兩個字的差別是非常重要的，因為它們是劇本結構的根基。

一組鏡頭：包含一組在動作上有關聯性的鏡頭，從動作的開始到結束那刻。並給時間和空間一個改變的機會，進入到另一組鏡頭。

鏡頭：是影片的一個基本單位，它本身是靜止的。一系列相關的鏡頭，一個接著一個，藉由它們本身的特質，呈現出故事風格的視覺效果，是整個影片概念的根基。

接下來我們要介紹依照不同拍攝角度所產生的鏡頭種類，角色在畫面裡被拍攝到的範圍，及角色在場景裡的構圖。

PGE (西班牙語) (英文：ELS/ESTREME LONG SHOT OR WIDE SHOT) / 極遠景或是廣角

極遠景是用最大角度拍攝的鏡頭，常用來拍攝風景或任何寬廣的空間。這類鏡頭傳達給我們最多視覺資訊，和角色周圍的環境資訊。很多導演會在一組鏡頭的開場使用這類鏡頭，因為它有介紹的效果，這樣的做法是屬於比較傳統的風格。有些導演會把這類鏡頭的運用保留在劇情的最高潮，或是用來強調某場景的戲劇性。

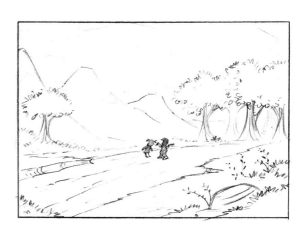

ELS/ 極遠景鏡頭。

PG (西班牙語)(英文：LS/LONG SHOT OR FULL SHOT)/全景

它的鏡頭是稍近的，但仍然是廣泛的，可以讓我們看見角色的全身，以便觀察它的服裝細節，它的容貌和動作。

使用這類鏡頭可降低用近景拍攝時產生的動作和對白的張力，因為全景讓我們看到較多環境資訊，觀眾也可自行辨識出場景所在地。

在一組鏡頭裡，如果有對環境的不同角度作全景拍攝，對故事的敘述性將很有幫助。

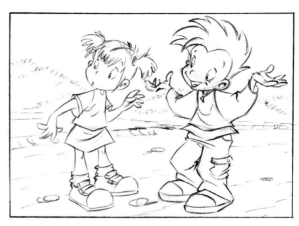

LS/ 全景鏡頭。

PA (西班牙語)(英文是MLS/MEDIUM LONG SHOT OR KNEE SHOT)/半全景

半全景拍攝角色膝蓋以上或下的範圍，膝蓋上或下這兩種選擇都是正確的。自從有聲電影出現之後，這類鏡頭在Hollywood被很頻繁的使用，所以也稱為"American shot"。

半全景可以很清楚的強調角色的肢體表現，它去除了雙腳和身體較沒肢體語言的腿部下方的畫面。

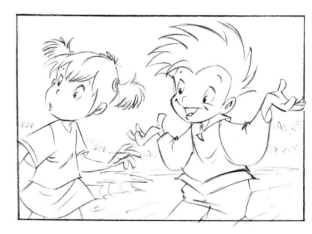

MLS/ 半全景鏡頭。

PM (西班牙語)(英文是MS/MEDIUM SHOT OR WAIST SHOT)/中景

這類鏡頭拍攝角色腰部以上的範圍，所以相較之下它對周遭環境資料的提供，沒有前幾種鏡頭多。相反的，它主要強調角色的臉部和臉部表情。

通常鏡頭拉的越近，我們看到越多的角色資訊、臉部的表情和它的上半身動作，較少場景或環境資訊。中景是一種非常好轉接到全景或特寫的鏡頭，它有相當好的敘述性，又不會有太突然的感覺。它混合全景和特寫的功效，比起其它類型鏡頭，在螢幕上出現的時間也較長。鏡頭的時間長度沒有一定準則，大多是由影片風格和類型決定。

MS/ 中景鏡頭。

中景拍攝範圍也可以是角色的胸部以上，也稱中近景。可強調臉部表情，也可避免如同在中景鏡頭出現的，太強烈的心理狀態。

特寫鏡頭。

大特寫鏡頭。

PP (西班牙語)(英文：CU/CLOSE-UP OR HEAD SHOT) / 特寫鏡頭

拍攝的範圍在角色脖子以上，角色的臉部幾乎佔整個畫面，4：3的比例。在極遠景是16：9。在特寫鏡頭仍然看的見一些背景細節，除非把鏡頭拉近到角色下巴以上或是頭部，這兩種距離都不易看見背景細節。

在特寫鏡頭中，角色的臉部表情是整個戲劇場景，可以當作表現戲劇高潮和張力的元素，同樣的，極遠景也可如此使用。兩者之間的差別是，極遠景的戲劇效果由無邊無際的感覺產生，特寫的戲劇效果由角色產生。

PD (西班牙語)(英文：XCU/EXTREME CLOSE-UP OR DETAIL SHOT)/大特寫鏡頭

這類鏡頭拍攝角色臉部一部分細節，或是一個物體的一小部分。強調某一細節，或是角色的小動作，例如：有人在口袋裡裝了東西，觀察某人用小寫字體寫字，等...。或者把某些動作更戲劇化，槍筒冒著菸的特寫，一隻緊緊抓著柱子的手，等...。

如何規劃一組鏡頭

要從一個鏡頭跳到另一個鏡頭，有一些不會顯的太突然的方式，或是讓觀眾不會有脫離主題的感覺，例如，不是很合邏輯的，突然從一個極遠景跳到特寫，或是大特寫。儘管如此，也不需要把自己限制在制定的規則裡，因為各種實驗可以給我們更多靈感。接下來在一組鏡頭片段的例子裡，我們要探討如何使用不同鏡頭，敘述一個兩人對話的一般場景。

1-Lucy的特寫，正在聽鏡頭外的哥哥跟她說話。

2-Pol的中景，正在說服他妹妹Lucy某項計畫。

3-兩個人的半全景，在此鏡頭我們看到角色所處的地點和周圍環境。

4-全景，讓我們看到兩人對話的姿態和更多環境細節。

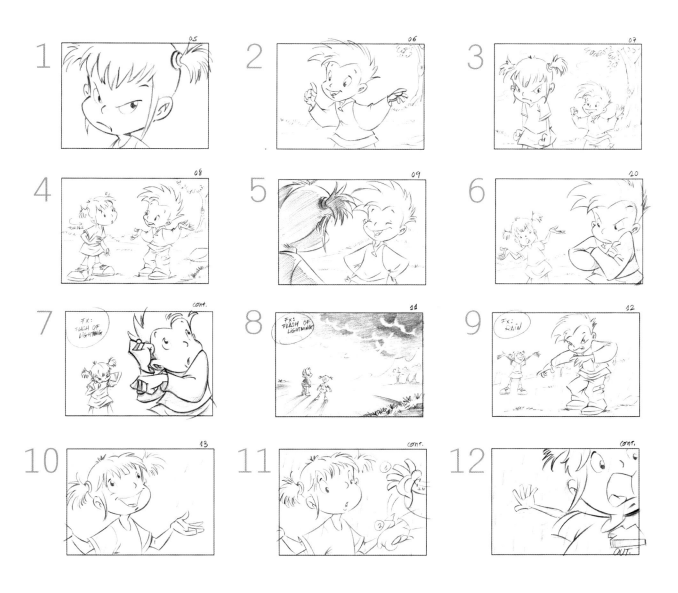

5－中景，Po1結束他的對話，正等待Lucy贊同的回覆。

6－中景，和上個鏡頭相反，Lucy持對立的態度，Po1不高興。

7－延續上一個鏡頭，一陣閃電打斷了兩人的對話，劇情發生轉變。

8－極遠景，把背景換成烏雲。

9－全景，開始下雨，面對新情況兩個主角的反應兩極化。

10－中近景，注意力集中在Lucy，她很高興看到Po1的計畫因下雨落空。

11－延續上一個鏡頭，我們看到Po1的手進入畫面，抓住Lucy的手的動作。

12－繼續同一個鏡頭，Po1把Lucy拉過去，Lucy走出景框。

在這章節裡，我們要討論依攝影角度的不同，產生的各類型鏡頭。我們不特別強調攝影機的角度度數，而是它在拍攝主體時的高度或是傾斜度。

鏡頭的種類，
依照拍攝角度

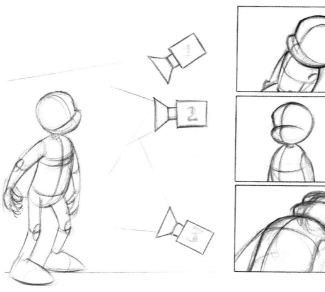

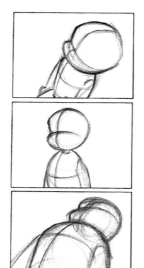

在這個圖裡，我們可看見角色在螢幕上顯的非常不同，三個鏡頭都是用中景拍攝的，但用不同的拍攝角度，內容多了很多變化，包括有不同的心理層面的感覺。

水平視點鏡頭

攝影機放置在被拍攝主體的水平視點。用這類鏡頭我們傳達對故事很客觀的敘述的感覺，因為觀眾在螢幕上看到的，跟我們實際上看到的主體是一樣的。製造的觀點是最接近我們眼睛看到的，傳達給觀眾較平靜和自然的感覺。

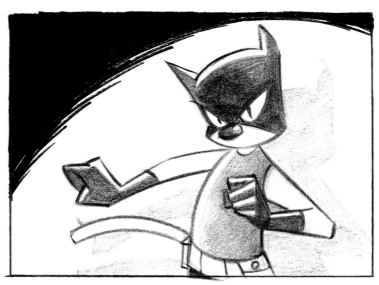

水平視點鏡頭，給予自然的感覺。

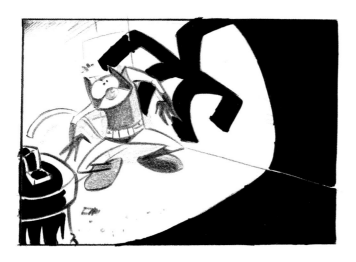

鳥瞰視野鏡頭

在這種情形，攝影機置於主體的水平上方，或是主體的眼睛水平上方，由上往下傾斜拍攝主體。

當我們用極遠景時，這類鏡頭常被使用，用來描述風景全貌，或是拍攝從高樓往下看的鏡頭，等...。

當攝影機較接近主體時，尤其是拍攝人物時，被拍攝的主體會顯的較軟弱。

鳥瞰視野鏡頭，表達角色處在危險情況時的無防禦能力。

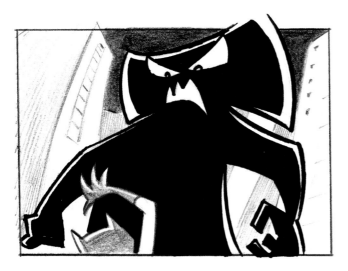

低角度鏡頭

攝影機在主體水平線的下方，或是眼睛水平線下方，由下往上拍攝主體。這時被拍攝的主體會被賦予較高的權利和重要性的感覺。

鳥瞰視野鏡頭和低角度鏡頭都強調透視，所以會壓縮或突顯角色。

低角度鏡頭可表現角色的權勢感。

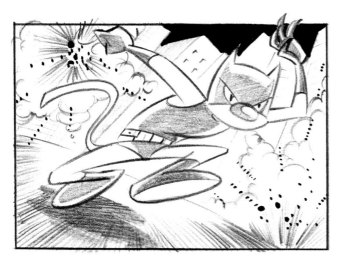

斜角度鏡頭

在拍攝這類鏡頭時，攝影機要向左或向右的對角線傾斜一邊，影像在螢幕上便會呈扭曲的形狀。這角度拍攝的畫面傳達給觀眾不平衡或陣亡的感覺。是一種非常適合用來表達角色心理上的不平衡感，或是強調某地點的混亂感的工具。

斜角度鏡頭傳達角色的不安全感。

鏡頭運動

我們可以用攝影機的運動來描述一個場景，向各方向移動，或是其它特別方式。讓鏡頭持續在角色的動作上，創造靜止物體的動作的虛幻感，等.... 。

自從在傳統的卡通影片引進3D之後，攝影機的運動對動畫製作者來說，少了一項挑戰。3D幫助影片用自然的方式表達美感，無需使用複雜的鏡頭活動來製造特效。但是除了3D之外，鏡頭的運動確實創造了許多說故事的方法，並貢獻良多。

接下來要看的是，在任何動畫影片裡常見的，和傳統的鏡頭運動。

TRACKING IN / TRACKING OUT
（鏡頭往前往後推軌）

攝影機向場景內或場景外的移動。在早期，這類的tracking（追蹤）是用攝影機特殊攝影功能 "Zoom"（攝影機的推入推出功能）作的，因為攝影機只能架在動畫專用的塔上做垂直性的移動，拍攝出來的影像是二度空間的。

1937年，自從複合的鏡頭技法出現後，攝影機能穿過不同位置的軌道，產生畫面的深度覺，作出的效果改善許多。Tracking再場景裡作真正的移動，不再只是象徵性的效果。

任何方向的tracking，都能給動作更多動感，給場景較深的視野和透視感。

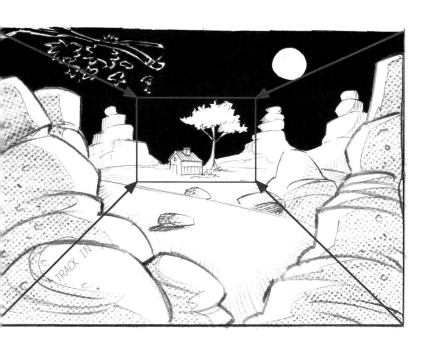

當我們向這個景框裡的房子作tracking時，可觀察到：
房子前的石頭隨著攝影機的拉近變大，景框周圍的物景消失。
用比較慢的速度作tracking，圖案上方的葉子也會發生一樣的狀況，越近越大，其餘的元素會離開景框。
中景的石頭，跟之前一樣，鏡頭拉越近時頭越大，兩側的物件逐漸消失。當我們視線在場景最深的地方，房子就成了前景。
用tracking我們可以看到，元素用不同的速度變大或消失。例如，當我們接近中景的房子，月亮並沒有變大，因為月亮離房子有段距離。因此，tracking維持視野的深度，和強調元素的透視感。

全景

依照傳統，在卡通影片裡最常使用全景，來讓觀眾看清楚背景或風景的全貌，或是用來跟隨某角色的動作。在真實影像的影片中，這類的鏡頭運動等於是一個tracking，因為對著被拍攝的主體作平行移動。在生動的電影劇情中，全景是一個跟隨或場景元素說明的工具，攝影機在一個軸上運作。

現在，拍攝這類效果都不算困難，大部分導演常使用全景，水平垂直的travelling（直線運動），或是傾斜的。

任何方向的tracking，都能給動作更多動感，給場景較深的視野和透視感。

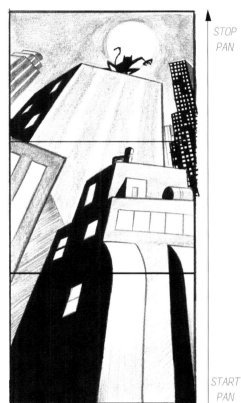

垂直的travelling（直線運動）的例子。可以拍攝向下降或往上升的感覺，鏡頭要對準一個圖像再進行travelling（直線運動），可避免畫面的大晃動。

START PAN　　　　　STOP PAN

水平的travelling（直線運動）可以是從右到左，或左到右。拍攝的動作最好是緩慢的開始，結束時採取階段性的停止，才會有比較柔和平順的感覺。

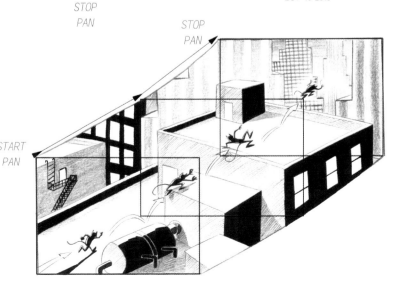

傾斜的travelling可以是完全直線型的，或是橢圓形的。我們可以混合任何travelling和tracking in和tracking out的鏡頭運動，這些足以改變景框的大小。

ZOOM（推入推出）

　　在作zoom時，真正控制物體具體移動的感覺的是，攝影機內部的機構。

　　用攝影機對準目標，調整焦距，讓它接近或遠離被攝的物體。做出來的效果類似track-ing的效果，最大的不同點是，tracking真正進入空間裡，觀眾也主觀的跟隨攝影機進入。而在zoom，讓我們接近場景的是視覺活動，透視感會被壓縮，喪失空間的深度感。

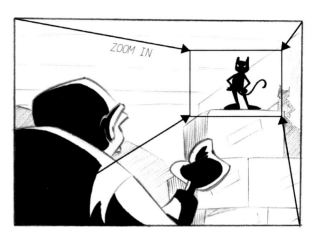

ZOOM.

ZIP PAN（快速的鏡頭運動）

　　指的是向任何方向較短的全景，攝影機快速的移動，所以會產生"搖晃"的感覺。可用來製作急遽的視覺改變的鏡頭，有時也用在從一組鏡頭要跳到另一組鏡頭時的轉換。

畫垂直線時，重新調整
握筆的位置。

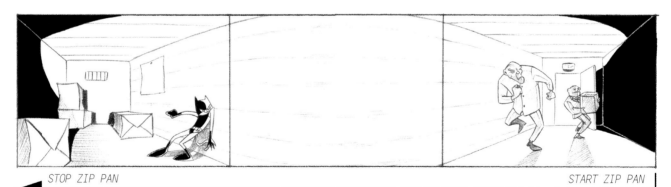

STOP ZIP PAN　　　　　　　　　　　　　　　　START ZIP PAN

CAMERA SHAKE

SHAKE.

SHAKE（震動）

　　攝影機的抖動，當場景獲角色遇到暴力攻擊時，可使用這類鏡頭運動。它的運動通常是有力且短暫的。在動畫裡，shake製造出不經意的搖晃的感覺，但是攝影者絕對要能完全掌控鏡頭的運動。也用在發生地震時，某重量級人物走路的腳步、撞擊、爆炸或是物體拋物線型的墜落。

從拍攝檯到電腦

動畫影片最初的製作完全是手工的，完成圖稿後上墨水，或是影印在透明片上（cells）（賽璐璐），然後再用壓克力顏料上色。結束這步驟後，把彩色的圖拿去拍攝。攝影機架在動畫專用的拍攝檯上，可一張張圖拍，桌上裝有設備可作任何移位。在這檯上也進行全景和旋轉,...等，鏡頭運動的拍攝。用架攝影機的塔，可拍攝tracking in 和tracking out。

在目前，軟體已經能完全取代拍攝檯，因為用電腦可以用更有效率，更節省時間的方法，處理同樣的工作。有些電腦軟體以之前的拍攝台為基礎，發展出一套很直覺式，很簡便操作的軟體，可以製作以前拍攝檯的2D效果。

另一方面，把傳統動畫影片加上3D，等於是幫動畫多打開了一扇門，讓它與真實影像的電影更接近。

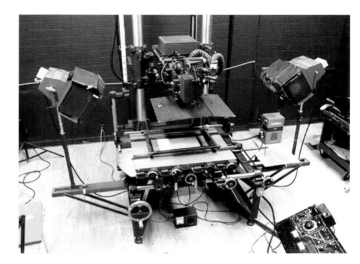

Oxberry拍攝檯的照片。它的結構是：一個裝有把手的桌子，可供工作移位時使用，有一個塔可以調節攝影機的升降。通常這攝影檯有自動對焦系統，整個過程被拍攝的主題都會在焦點內。兩旁有打光燈，燈用吸光的濾紙罩著，才不會在透明片上產生光點。

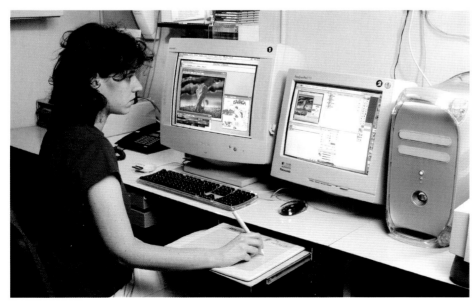

用電腦製作整個動畫上色的過程，場景和背景的構圖，和場景最後的完成工作。如果影像是一個傳統動畫加上3D的組合，背景的製作和鏡頭運動要在另一部有其它軟體的電腦上進行。

Storyboard

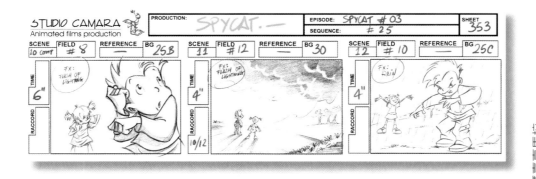

瑟喜喜嘉馬拉
「間諜貓」（Spy Cat），2004。
腳本片段）



的製作

電影的導演必須

非常精通storyboard的製作

電影的導演必須是一個很好的概念傳達者,能夠把他的想法傳達給和他一起工作的人員。基本上,storyboard是一部電影的前製作,包括一系列依照劇本故事畫的分鏡圖,裡面呈現整部電影的樣貌:鏡頭的數目、大小和時間長度,一組鏡頭裡每個鏡頭的關聯性,每組鏡頭跟另一組鏡頭之間的關係,一組鏡頭裡場景在不同景框裡的安排,它的構圖和照明、借位、鏡頭運動、對白、有關電影劇情的敘述,...等。在storyboard裡,我們要非常注意電影節奏,透過分鏡圖讓我們能仔細研讀故事的視覺規劃。



使用正確的鏡頭

當我們要開始作story-board時，必須先把要拍攝的故事重點一一思考過。我們不是單純的在寫一個故事，而是要做一個電影的雛型，必須把所有的情況具體化，之後才有能力製作正確的鏡頭。

最理想的是把故事豐富化，讓它不只是感動劇作家。

我們要從最全面性的規劃開始，做到最細微的部分。先規劃一整組鏡頭的事項，安排它的感覺，接下來才能把它在每個鏡頭前表現出來。

也許我們也能反向思考，藉由每個鏡頭的時間長度和架構，來處理每組鏡頭的節奏。再用一組鏡頭對照另一組，掌控整部影片全面性的節奏，把要表達的感覺視覺化。

沒有什麼絕對成功的方法，但是我們可以讓自己做到先在頭腦裡，把想像的東西視覺化。也就是，我們先在自己頭腦看見將出現在螢幕上的東西。

但是....要如何把文字劇本的內容，轉變成電影鏡頭呢？

我們先想像一下，一段劇作家給我們的場景的簡短敘述：

我們觀察到角色無助的臉孔，從它的眼神可看出它即將面臨危險。在此刻我們不知它的反應動機和場景的四週環境。

在這個鏡頭，我們可看見敵人的細節和受驚嚇的主角。這景框想表達的是兩者之間可能發生的對立和Spy Cat選擇逃跑的可能性。

也許用這個角度拍攝更合適。鳥瞰視野鏡頭強調角色面對敵手時的劣勢，我們看不到敵人的細節，只看到它具威脅性的影子。全景表達環境的細節，和主角被捕的無助感。

我們可以不要限制自己只使用一個鏡頭來解釋情況，可用一系列的鏡頭，有效率的表達。

在這個例子裡，我們有一個Spy Cat背部的鏡頭，它一轉頭發現了背後的危險，被看見的事物嚇著。

下一個鏡頭用低角度表現"陌生具優勢感的敵人"。最後，用之前介紹過的極遠景結束，敵人的影子越來越接近Spy Cat，直到淡入黑色裡。

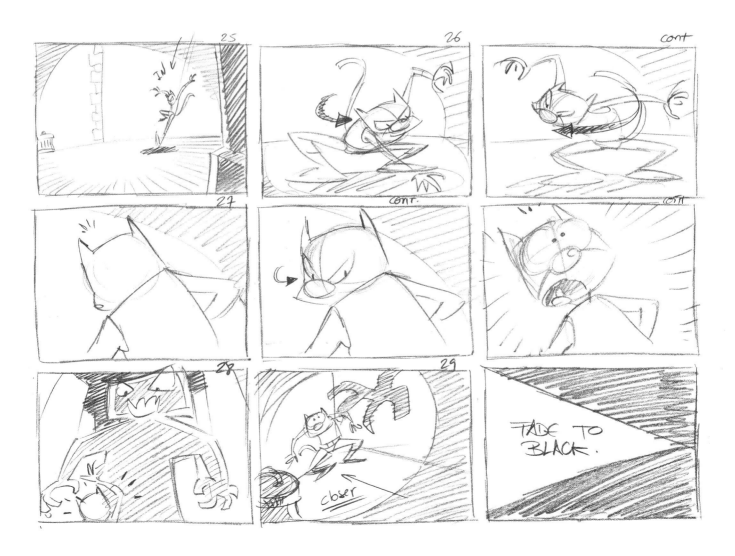

由於storyboard是導演和整個工作團隊的工作劇本，必須要有很清楚的指示，使大家都能很容易辨識每個場景和鏡頭。在以下的範例裡，可以看到storyboard該出現的資訊，和它的製作方式。

基本的指示

每個story圖都有要拍攝的鏡頭的相關資訊，在每頁的開端出現場次主題，和鏡頭組的編號。

最好事先把鏡頭運動或特效標示出來。最重要的是，所有的資訊都要很清楚和有效率的呈現。

SCENE	FIELD		REFERENCE	BG

TIME		
RACCORD		

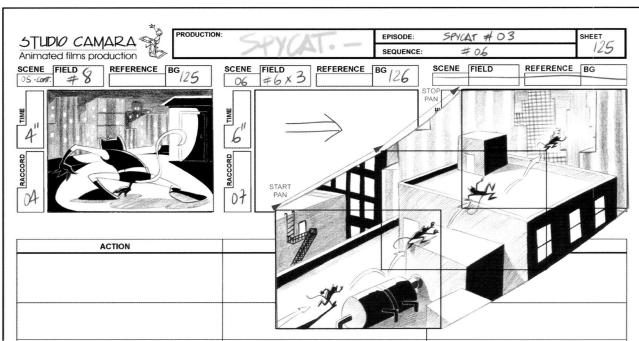

STUDIO CAMARA Animated films production	PRODUCTION: SPYCAT.—	EPISODE: SPYCAT # 03	SHEET 125
		SEQUENCE: # 06	

SCENE 05-cont.	FIELD # 8	REFERENCE	BG 125	SCENE 06	FIELD #6x3	REFERENCE	BG 126	SCENE	FIELD	REFERENCE	BG

TIME 4" RACCORD 04

TIME 6" RACCORD 07

START PAN STOP PAN

	ACTION			

鏡頭間的轉接方式

　　在一部電影裡，可使用許多方式，將一組鏡頭換到另一組。我們之前說過，轉換一組鏡頭等於轉換一個情節，讓故事的空間和時間往前邁進。在同一組鏡頭裡，我們通常用剪接來使一個鏡頭換到下一個，是一種很自然、有活動性和明顯的做法，在這其中我們不會很清楚的感覺到剪接，因為它保持在同個空間時間上。

　　剪接也常用在一組組鏡頭之間的轉換，但如果要讓鏡頭轉換的更明顯，有時間的區隔和故事的進展時，我們可用一些手法來敘述，稱為轉接方式。

　　有各種轉接方式，在此我們其中介紹三種最重要的：剪接、融合、淡入或淡出。其它有些概念之前也曾簡略介紹過。

剪接

　　很乾淨俐落的從一個鏡頭轉換到另一個。因要顧及故事的連貫性，要特別注意視覺的raccord連貫性。剪接讓故事進行的流暢，劇情不會有太劇烈的轉變。

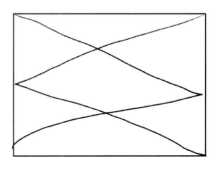

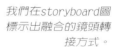

我們在storyboard圖標示出融合的鏡頭轉接方式。

融合

　　漸進式的從一個鏡頭轉到下一個。融合的時間依照要轉換的主題的強度、地點、節奏或時間而定。可以用融合來敘述一段往事(flash-back)，或是即將發生的事(forward-back)，也可以表達時間的省略法，例如從平地蓋一棟高樓。

淡入或淡出

　　鏡頭的影像變暗，直到整個螢幕呈黑色，或相反的從黑漸漸看的見影像。通常使用在一組鏡頭的最初或是結束時，可假設成一個真的句點，或是一個段落。也可用來強調動作的改變，因為意味著經過了一段漫長的時間。

使用以下的符號標示淡入或淡出。

54

完成的風格

之前我們就曾提到，
storyboard不是最後的成
品，而是一個用來到達終
點的工具，因此它必須
是清楚、簡潔和具體的。
Storyboard的完成風格有
一大部分是依照電影的内
容，工作團隊的理解力和
合作方式。

一部短片，由同間人
數較少的工作室製作，跟
需要很多專業人員合作的
電視影集的storyboard是
不同的。影集的story-
board有時會被分發到不
同國家的工作室製作。接
下來我們要介紹，依照各
種前提有不同表現方式的
storyboard。

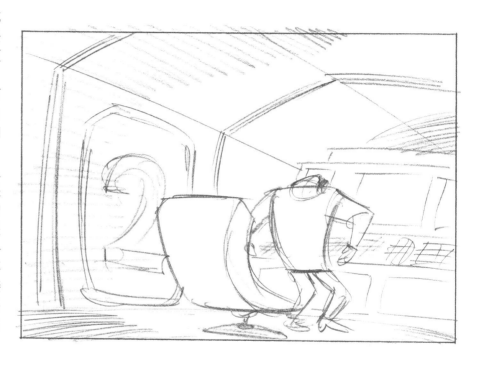

*用簡單草圖畫的storyboard。如果
拍攝的是一部短的動畫，導演全程
都能和工作團隊不段接觸，這類的
storyboard是足夠的。*

*一個由各部門專業人員參與拍攝影片
的storyboard，工作人員分散在不同
部門裡，導演無法直接跟每個領域的
人員作最直接的接觸。*

55

透過這個storyboard的片段，導演足以向一個較小的工作團隊表達他的想法。圖下的註解可以讓不同領域的工作人員了解，和導演的構想產生連結，開始進行工作。另一個例子是51頁的storyboard。

這兩個storyboard都是用簡單的線條表達，但我們可以清楚的認識角色，確認鏡頭方式，和得知燈光照明的指示。

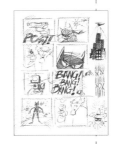

在些意外的狀況下，有時反而會產生一些安排一組鏡頭的靈感。導演在隨手可得的紙上畫出他的想法，再交由負責story-board的人員製作，並標上文字註解。

不管用任何風格，storyboard最主要是表達構成故事畫面的：鏡頭角度、拍攝的距離、景框的構圖和燈光照明的要素。

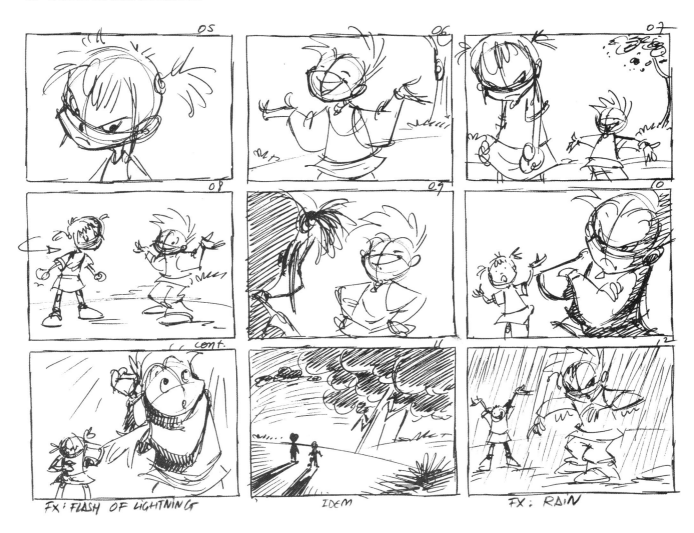

這是最常見的storyboard的完成範例。我們可清楚看到整個規劃、角色身分的辨識和照明的指示都是很精準的。不管storyboard的風格為何，在大小事件裡都要有最基本的標示。

以下的範例是最常使用在電視影集的story-board，第41頁的片段也可用來當例子。

電視影集的storyboard常用一般鉛筆製作，再藉由墨水強調場景中光和影的重要性。

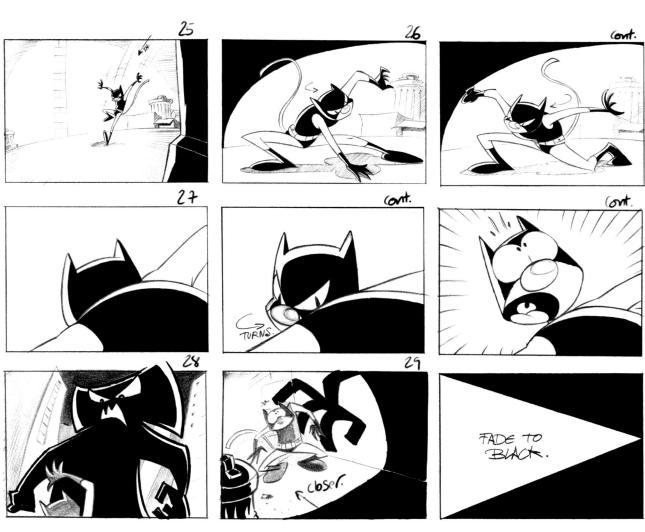

這類比較精心製作的storyboard通常使用在廣告。很矛盾的，它們是由較不專業的人員製作成的，導演跟他們有很頻繁的接觸。儘管如此，storyboard還是需要把細節畫清楚。

這矛盾的產生是因為，通常由發案的顧客作最後storyboard是否被採用的決定，不是由熟悉動畫語言的專業人員。所以這類較精心製作的完稿，是要讓發案的廣告顧客看的。

一部長片的storyboard習慣混用三種風格。最初的草圖，導演用來傳達故事的基本概念。在稍微畫的仔細的storyboard，用來使layout工作進行的更順利。在一些鏡頭出現色彩的storyboard，用來講述一個故事，或是傳達角色的心情。

拍成卡通的廣告用的storyboard。彩色的storyboard讓顧客看到將會在影片出現的細節資訊。在長片裡，storyboard的色彩運用在當環境的色調形成主題的一部分時，或是需要傳達給觀眾較特別的感覺時。

從劇本創造

角色

約翰福特 (John Ford)

「比起將一名牛仔變成一位演員，還是將演員變成牛仔要簡單得多了。」

從劇本創造角色

在動畫電影裡，其實真正的演員就是動畫師本人，但是這扮演是透過他用科技和鉛筆畫出來的角色。創造出來的角色，再把整個故事介紹給大家。

因此我們的 "演員"（角色）除了要有適宜的服飾之外，還要有足夠讓觀眾了解故事時代背景和地點的補充配件，並讓觀眾看的見角色的心理層面、外型和個性。

整個創作團隊會先做重要資料的搜尋工作，再細讀所有細節，才能找到最適合扮演此故事的 "演員"（角色），再透過技術給它生命。

劇本是創造角色的根據。創意小組會把草圖拿給導演看，再一起決定適合故事的角色外型結構和特徵。

事先仔細研讀每個角色，可幫助我們找到適合劇本的角色外型和性格，讓整個故事進行的更順利。

如果不是特意要強調反差，在同個故事裡的角色，應該有同樣的圖畫風格。有關聯性的風格，可讓故事主題的真實性被詮釋的更好。

從簡單的幾何圖形製作角色

負責這部分工作的創意者，要讓它們的圖顯而易懂，和可被複製，複製出來要像是出自同一隻手一樣，因為整個工作室的團隊都要依照這些圖工作。

不確定性的，或是結構不好的創作，會讓接手的團隊對同個角色產生不同的理解，使角色的風格和外型不連貫，在螢幕上出現不正確的，令人看的不舒服的效果，導致無法好好詮釋故事。

頭部的建構

我們首先建立頭骨的結構，從一團圓形的物體開始，完全的球形或是橢圓形。在製作頭骨時，可以想像通常比較大體積的圓用來畫比較正直的角色，比較小的橢圓形、有角度的、尖的用來畫詭計多端的陰險角色。

在頭骨上我們畫一些軸線，幫助眼睛和重要五官的定位。

要畫出相似度，最簡單和常用的方式是從幾何圖形畫起。例如：並列的圓，用他們之間的尺寸和比例，我們可以發展出無限個不同形狀。

頭骨上的軸線，幫助我們做每個角色的五官特徵的定位，和臉的立體感。垂直的軸線可找出臉的中心，方便畫頭部傾斜的角度。水平的軸線，幫助眼睛的定位，並且是臉朝上看或往下看的指標。

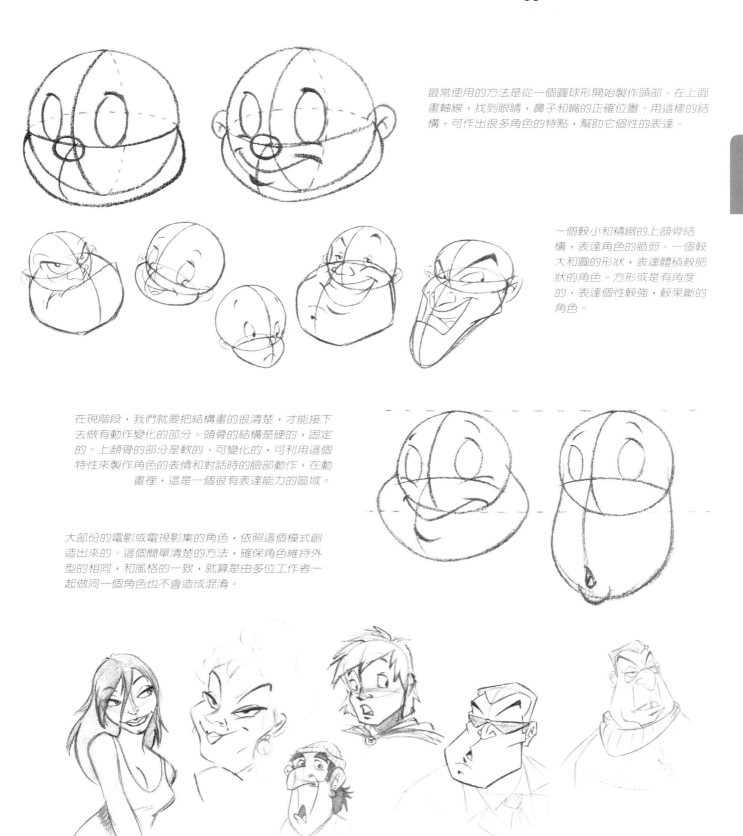

最常使用的方法是從一個圓球形開始製作頭部。在上面畫軸線，找到眼睛、鼻子和嘴的正確位置。用這樣的結構，可作出很多角色的特點，幫助它個性的表達。

一個較小和精緻的上顎骨結構，表達角色的脆弱。一個較大和圓的形狀，表達體積較肥狀的角色。方形或是有角度的，表達個性較強，較果斷的角色。

在現階段，我們就要把結構畫的很清楚，才能接下去做有動作變化的部分。頭骨的結構是硬的，固定的。上顎骨的部分是軟的、可變化的，可利用這個特性來製作角色的表情和對話時的臉部動作，在動畫裡，這是一個很有表達能力的區域。

大部份的電影或電視影集的角色，依照這個模式創造出來的。這個簡單清楚的方法，確保角色維持外型的相同，和風格的一致，就算是由多位工作者一起做同一個角色也不會造成混淆。

身體的建構

在建構一般人物時,我們從傳統學術把人的身高分為八個頭的方式開始進行,這被認為是真實人物的比例。

當然除了使用傳統分法之外,我們要依照人物的風格,在必要的時候做些變形,以產生創意的創意。

對人體有良好的素描基礎,對比例、肌肉、關節的活動都有詳細的了解,可幫助我們更精準的發揮創意。

以劇本為依據,我們使用球狀和橢圓的物體來創造故事裡的各種類型角色,依照電影裡角色的特性,我們將注意力集中在五官特徵、身體外型、外型特色和心理層面。

有時候劇作家會給我們角色外型的細節,但是實際上這整個創意的過程是我們的責任,我們應該要有足夠的敏感度去發覺。

傳統的把人身高分為八等份的圖,此分法是男人和女人最好的比例,幼兒是四頭身,兒童是七頭身,英雄人物則是九頭身。

65

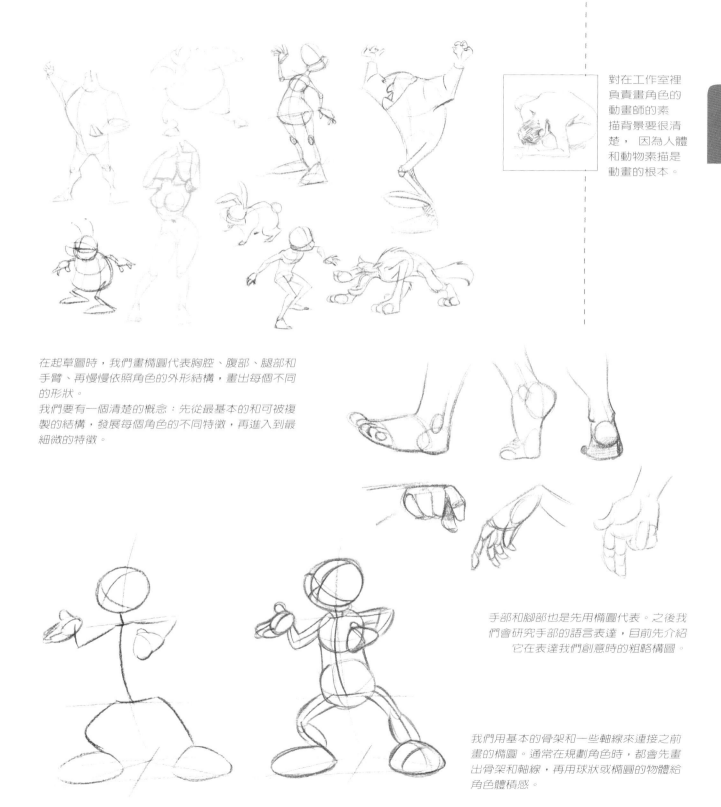

對在工作室裡負責畫角色的動畫師的素描背景要很清楚，因為人體和動物素描是動畫的根本。

在起草圖時，我們畫橢圓代表胸腔、腹部、腿部和手臂、再慢慢依照角色的外形結構，畫出每個不同的形狀。

我們要有一個清楚的概念：先從最基本的和可被複製的結構，發展每個角色的不同特徵，再進入到最細微的特徵。

手部和腳部也是先用橢圓代表。之後我們會研究手部的語言表達，目前先介紹它在表達我們創意時的粗略構圖。

我們用基本的骨架和一些軸線來連接之前畫的橢圓。通常在規劃角色時，都會先畫出骨架和軸線，再用球狀或橢圓的物體給角色體積感。

用形狀來決定角色的姿勢

在一個角色裡，我們最先找的到的特徵辨識它的姿勢。姿勢讓我們從遠處便可認出一個人，因它走路的樣子、它的動作、它的姿態。實際上我們說的姿勢，是指當觀眾看到角色的第一眼便能看出所有我們要傳達的。所以我們的畫筆要在簡潔中兼具有感動、溝通和吸引觀眾的能力。

不管角色是英雄、可愛的人或是反派，我們都要能從它的外型和細節讓觀眾知道，更要從他們的姿勢表達角色個性。透過姿勢可以傳達角色的心理層面、它的行為和意圖和在場景裡要表達的東西。要讓觀眾在幾秒的時間內，便能捕捉到它戲劇性的內涵，這是最基本的，因為一場戲劇演出等於是一個個場景的視覺連貫。

接下來我們要介紹的是，在故事場景裡有關角色的姿勢的表達方式。

透過姿勢，我們給予角色或任何物體生命。讓他們把我們要的感覺傳達給觀眾。我們規劃的角色，在任何時刻都應該是詮釋故事的最佳演員。

休眠中

攻擊!

充滿喜悅的跳躍

笑得花枝亂顫

筋疲力竭

奔跑

左顧右盼

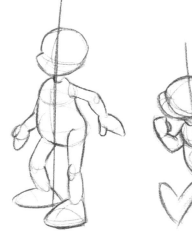

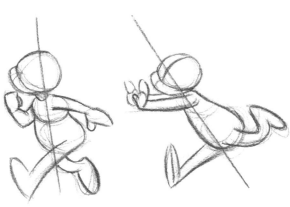

重心軸用來維持角色的平衡感。不單是靜止的姿勢的平衡,包括它在作動作時有動感的平衡。一個正確的重心軸,讓我們能輕易變化角色的動作和傾斜度,又能隨時保持安定感。

軸線

我們要練習使用一些假想線來維持動態角色的平衡感和安定感,並讓我們建立角色正確的透視感。

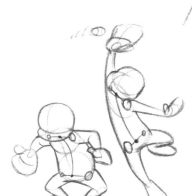

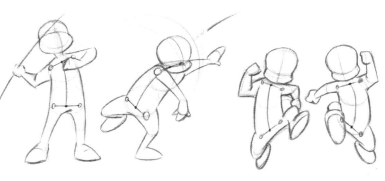

肩膀和臀部的軸線讓我們表達角色在平面圖的透視感。這兩個軸可以成相反方向的,隨著角色的動作,但依舊維持它的平衡感。
這兩個軸在比例範圍內的旋轉或傾斜,均會互相影響它們的方向,重心軸也會跟著調整。

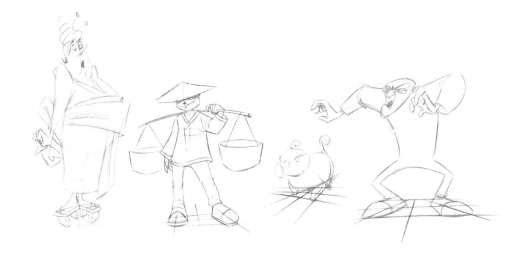

除了重心軸,肩膀和臀部的軸線之外,雙腳在地面上的軸線,也深深影響角色的姿勢。雙腳的軸線讓我們更確定角色的平衡和透視感,使角色更紮實、穩定,更像"真實的人"。

浮動的線條

　　浮動線條是指一些用來表達角色的心情、個性和力量的假想線。

　　它幫助我們清楚展現角色們不同的心理層面和各種外形結構。

　　跟真實人物一樣，角色有屬於它自己的外形特性，使它有能力在不同狀況之下完成不同的事。浮動線條畫出角色的性格，藉由這些線條可表現角色是否英勇果決，它們需要其它的人的幫助或是能自己做決定。

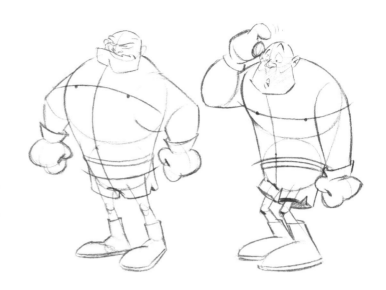

浮動線條是胸膛和腰部的軸線。角色的體格可以用這兩個軸線表達，凹狀代表暴躁、勇敢、有面對危險的能力。凸狀代表羞怯、猶豫不決或膽小。

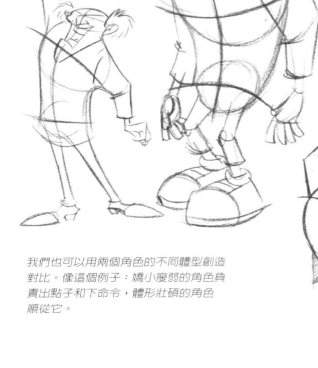

我們也可以用兩個角色的不同體型創造對比。像這個例子：嬌小瘦弱的角色負責出點子和下命令，體形壯碩的角色順從它。

在同一個角色身上會有不同的情緒。可能在整個事件的最初表現的精力旺盛和有生命力，在某場失敗的爭吵後，變的疲憊和癱軟。

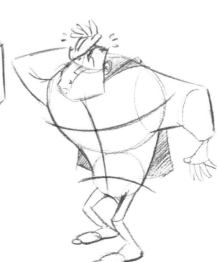

立體和紮實的圖形的建構

　　當我們看以前的動畫片會覺得角色都是畫在紙上的線型架構，不是立體的。但是在整部影片中，我們應該要傳達角色的體積感和場景的空間感，用更純熟和專業的技法，我們將可以做到讓觀眾看到的不只是2D的平面圖的感覺。

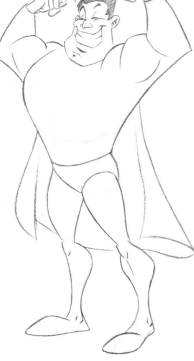

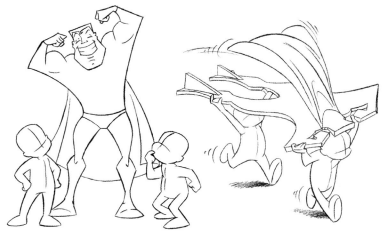

3/4側面的角度幫助我們創造立體感。盡量避免角色的完全正面或側面，但不是完全不能使用這角度，在某些時刻它也能強調動作的戲劇性。

不對稱的結構的建構

　　用不對稱的方法，我們較容易給角色立體感和體積感，也可以打破姿勢和整體動作的單調性。

　　不對稱的結構可加強角色的真實感。同時，我們也能把不對稱的結構使用在逗趣的角色上，因為可以強調喜劇效果。

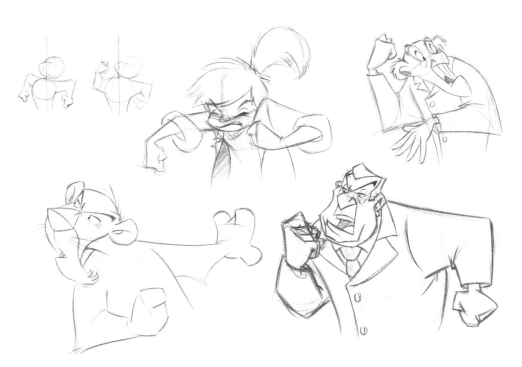

不對稱的結構讓我們把角色塑造的更自然和真實。

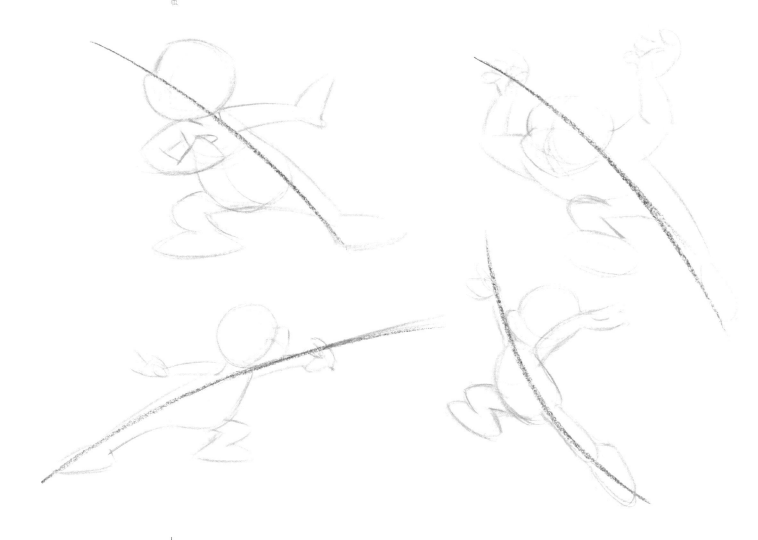

動作的線

動作的線可說是在製作動畫最需特別注意的假想線。動作線從人物的頭貫穿到腳,加強動作的戲劇性、動作的意圖和表達動作的動感和方向感。

通常在畫姿勢前我們會先畫出動作線,線上規劃各個實體結構,再一步步畫出角色的外型。

整個角色的結構和精神都是從動作線出發。

動作線給我們兩種特別的效果:標示主要動作的動力感和意圖,另一方面,讓角色的的結構清楚簡潔,幫助我們正確的理解,避免產生誤解。

錯誤的動作線會使整個角色的動作不順暢,導致觀眾對動作的不了解。

在整部動畫裡，動作線在角色身上就像一條鞭子
般，給整個動作柔軟度和節奏感。

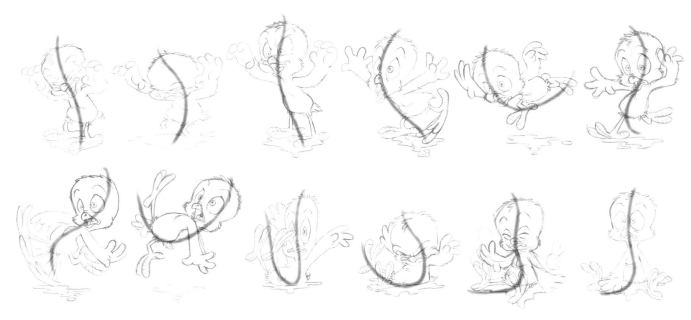

剪影

　　我們的首要任務是
製造可以有效傳達簡潔
的肢體語言的動作，在
這之中要不斷的尋找最
適合表達主要動作的
圖，最能吸引觀眾目光
的圖。當我們把草圖拿
給工作團隊時，或是再
決定哪個動作是主要動
作時，可以用剪影的方
式參考哪個動作最能清
楚表達我們的意念。

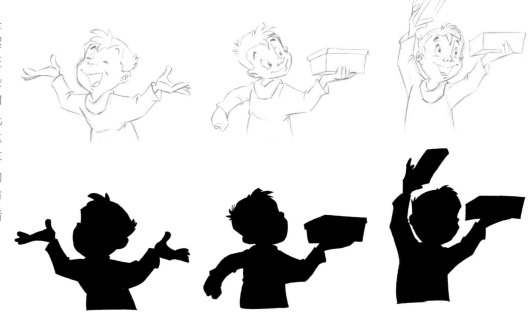

我們創造的姿勢的剪影識別度，
是整個動作是否能讓人快速理解
的關鍵。

影片中的角色是從人物虛擬出來的，靈感來自真實的人物。一旦被創造出來，它們就是故事裡最重要的部分，負責推動和讓觀眾看見整個動畫故事內容的呈現。角色也可以是動物，或是某些被創造出來具靈活度的物體。

演員的基本種類

一個電影裡的角色的表演是透過它的動作，它的思想，或是反應別人的思想和動作。它的心理層面可以是很深沉的或模稜兩可的，或是單純到讓我們可一眼看透，這一切都由我們掌控。

在一個劇本裡，角色和它的心理層面有可能比它的動作來的重要，或是完全相反。利用這兩種傾向塑造角色，都可以得到很好的效果。

一個角色必須能用最簡潔有效的方式傳達它的心情，行為和部分人格。

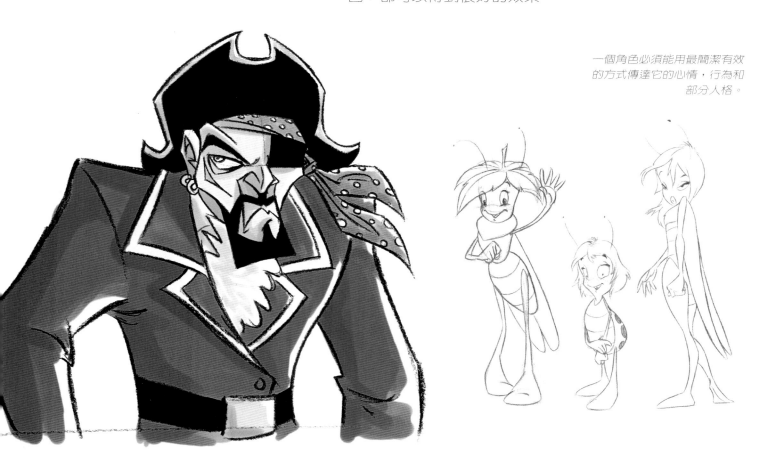

作角色創造時，一個很好的靈感來源是觀察我們周圍的人，吸取他們的精華和特色，再運用到圖畫裡。

體積、姿勢和表情的建構，讓我們創造出無限個角色。

大眾角色的典型特徵

　　賦予每個角色適合的人格、個性和氣質是很重要的。有一份角色的典型特徵，方便我們在看到角色的第一眼就能略知它的人格特質。

　　依照邏輯，一個人外表和他的人格是有關聯的，甚至跟體能有關聯。

　　我們使用橢圓結構來創造角色的頭、胸膛和腰圍的體積，不同的結構決定不同的外型形狀、變形程度跟所產生的不同變化。

　　在接下來的例子，我們可看到如何突顯各種類型的角色。但當然身為創意者的你，也應該自己做各種形式的嘗試，創造自己的角色。

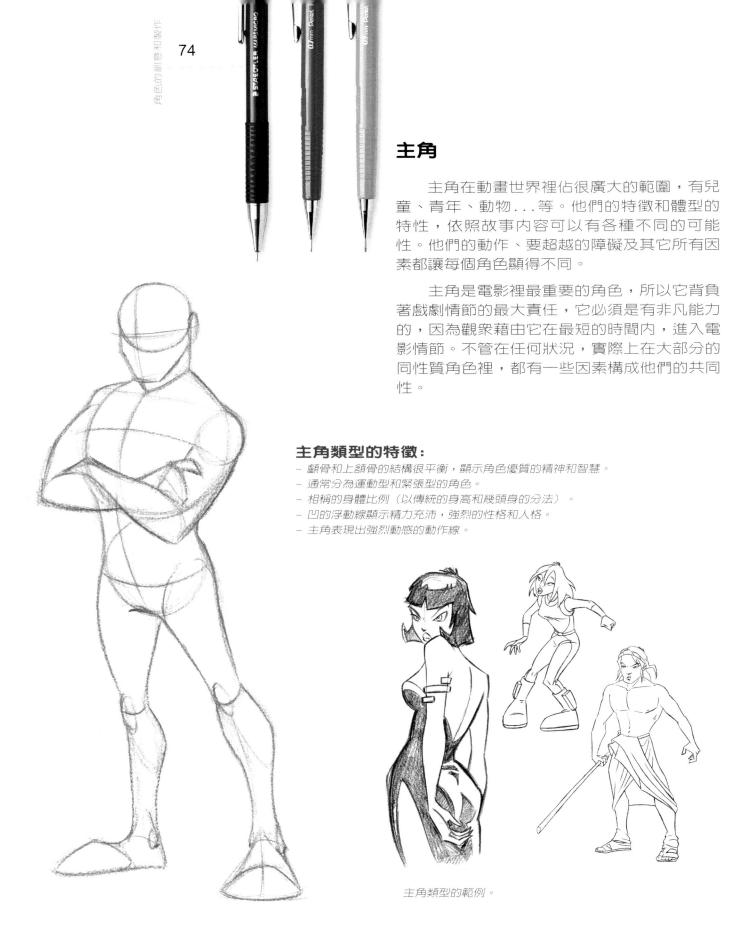

主角

　　主角在動畫世界裡佔很廣大的範圍,有兒童、青年、動物...等。他們的特徵和體型的特性,依照故事內容可以有各種不同的可能性。他們的動作、要超越的障礙及其它所有因素都讓每個角色顯得不同。

　　主角是電影裡最重要的角色,所以它背負著戲劇情節的最大責任,它必須是有非凡能力的,因為觀眾藉由它在最短的時間內,進入電影情節。不管在任何狀況,實際上在大部分的同性質角色裡,都有一些因素構成他們的共同性。

主角類型的特徵:

－ 顱骨和上頷骨的結構很平衡,顯示角色優質的精神和智慧。
－ 通常分為運動型和緊張型的角色。
－ 相稱的身體比例(以傳統的身高和幾頭身的分法)。
－ 凹的浮動線顯示精力充沛,強烈的性格和人格。
－ 主角表現出強烈動感的動作線。

主角類型的範例。

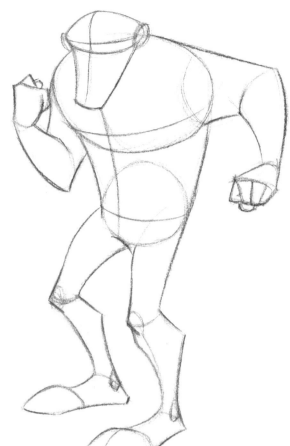

反派

在動畫影片中，很多時候反派的角色的比重相當大，有時甚至重要性強過主角。

第一，因為它和主角的目的是相反的，情節裡很多主動作是由它引爆的。

第二，它看起來比主角更有能力，因為它們要把很實質的動機表演出來，這更考驗著一個角色的才智。比較起來，主角表演的是由反派引起的動作的結果。

另一個說法是，主角和反派追求著相同的戲劇目標，所以它們互相爭戰以達到目標。

我們故事的精采度由反派決定，它強而有勢的特質給主角帶來阻礙，當情勢越艱辛，主角越要奮力抗戰，電影也就越精采。

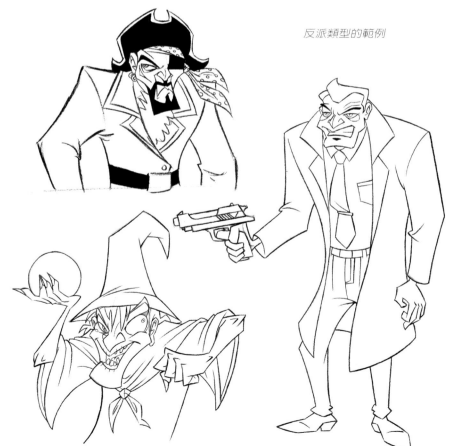

反派類型的範例

反派類型的特徵：

- 頭顱呈橢圓形，上額骨呈多角形。
- 邪惡的咧嘴笑，有一些謎樣的部分。
- 身體的比例類似英雄型人物或是更高。
- 凹型和凸型的浮動線條都可能出現。
 其它的姿勢決定他的身體結構。
- 動作線可以是彎曲的，呈現一種挑釁的
 態度。

英雄型人物

英雄型人物是電影裡給觀眾當榜樣的正面人物，在整部片裡用他的正義力量和勇氣一直和戲劇裡的障礙抗爭，所以他的動作和他所作的決定都成為典範。

他跟所有負面的事物抗衡，通常有一個道德敗壞的敵手，他用力量和智慧戰勝敵手，用英雄打敗敵人的姿態給結局一個高潮。

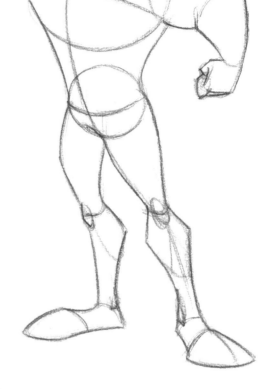

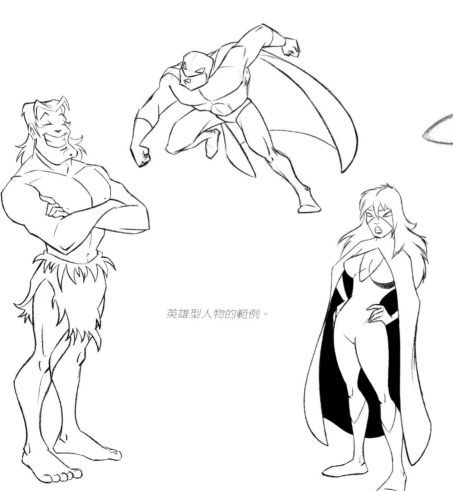

英雄型人物的範例。

英雄人物的特徵：
- 頭顱的結構一般，額骨面積較大，較方和有角度。
- 混合運動型和壯碩型。
- 身體的比例適八頭身以上，常見九頭身。
- 凹型的浮動線條，一直讓角色保持在最高警覺，能快速反擊的狀態。
- 動作線充滿強而有力的動感，角色身手敏捷。

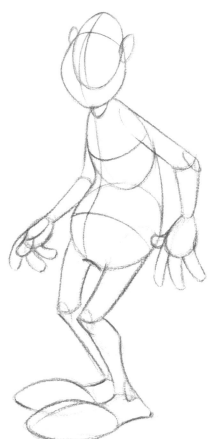

非英雄人物

這類角色的突顯不是透過他的智慧、外貌、力量和勇氣。他的平庸反而是他的特徵。吸引觀眾的是他的單純和最接近觀眾的感覺,一般成人觀眾會對他認同,產生親切感。他們是英雄人物或反派的配角,有時讓整個故事較溫暖,這種特質是在其它角色身上較少見的。

這類型的人物是最基本人物,我們可以用自己的身體結構來創造他,作一些嘗試,和努力傳達他陪襯的基本功能。

非英雄人物的特徵:

– 他的頭顱型通常較小較橢圓,顎骨的部分變化較多,可以是又小又向內凹陷的或是又大又下垂的。
– 額頭較窄、雙眼半睜較無神、鼻子大、嘴裡可能有幾顆較突出的牙齒
– 身體比例可依照各種類型影片改變,較重要的是他的比例不需要太完美。
– 凸型的浮動線,胸膛較往內陷、小腹突出,不是很優美但超長的手腳都是他的特色。
– 動作線呈彎曲,肩膀常見下垂感。

非英雄人物的範例。

兒童角色

　　兒童也常扮演主角的角色，他們活潑、親切、機伶、外向生動的特性，幫助他們補充肢體表現的不足，在比他們強勢和巨大的對手前，也能突顯出來。

　　可愛的特性使他們在影片裡有很大的能量，尤其是兒童觀眾會在他們身上找到認同感。

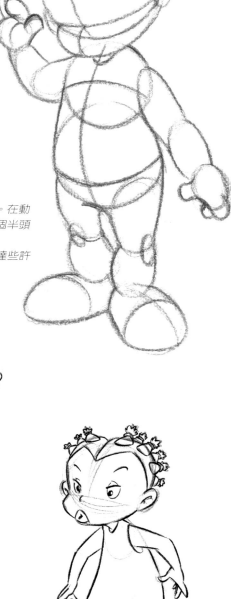

兒童角色的特徵：：
－ 頭顱的大小通常比額骨大很多，跟身高相比頭部比例稍大。
－ 高又寬的額頭。雙眼大、距離較開、鼻子和嘴較小。
－ 兒童的身體較小，通常是四頭身比例。青年的比例大約是七頭身。在動畫裡可參考這比例，也可自由的改變它，甚至做到像範例裡的二個半頭身的比例。
－ 凹型的浮動線，突顯比較愉悅的特性。加上渾圓短小的四肢，傳達些許脆弱感。
－ 很動態的動作線。

兒童角色的範例。

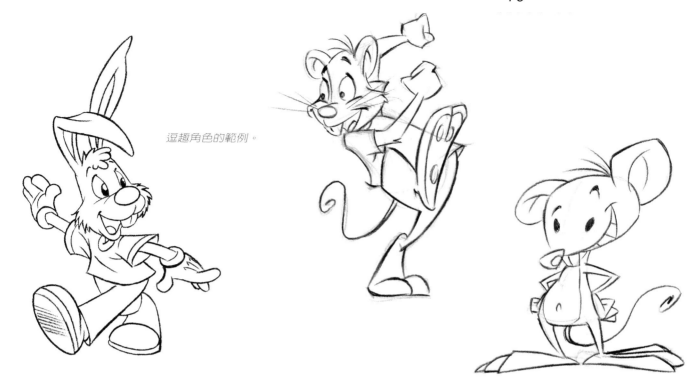

逗趣角色的範例。

逗趣的角色

　　逗趣角色通常是動畫影片裡最像漫畫的角色。負責在電視上或電影裡把有趣的片刻傳達給觀眾。比如說，裝滿東西的箱子，或是某些從天而降的利器掉在他們頭上，這類的意外。他們通常不會受傷，並且能得勝。

　　他們的心理層面是勇敢和討人喜歡的是主角的同伴，也可能是反派的同伴，通常由他們表達情節裡喜劇動作的效果。

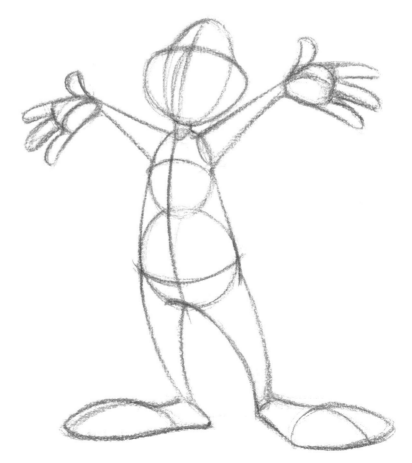

逗趣角色的特徵：
- 頭顱的結構比較長，臉孔有趣。
- 機伶的眼睛、大嘴、表情豐富誇張。
- 身體的比例可以有許多變化，常見三個半頭身。
- 幾乎都是凹型的浮動線，從他整體造型中突顯出來。
- 超動感的動作線。

肢體的語言，非口語的表達方式

一部動畫片裡的角色，必須是很傑出的演員，是一個反應情緒的高手。動畫師除了負責角色的動作活動之外，要有能力把各種情緒表現在紙上，強調角色的人格、心情，和個性。電影的對白無法告訴我們故事的所有內容，角色必須能傳達給觀眾它所要表達的感覺，在開口說對白前，或是不需要開口說對白就能清楚表達。

很多動畫師會在他們的桌上，臉部的位置前，放置一面鏡子，藉由觀察自己的表情，給畫裡的角色的表情更多真實感。

到目前為止，我們看了如何利用肢體表達言語，除此之外，臉部和手部也可說是在作表達時最重要的部位。

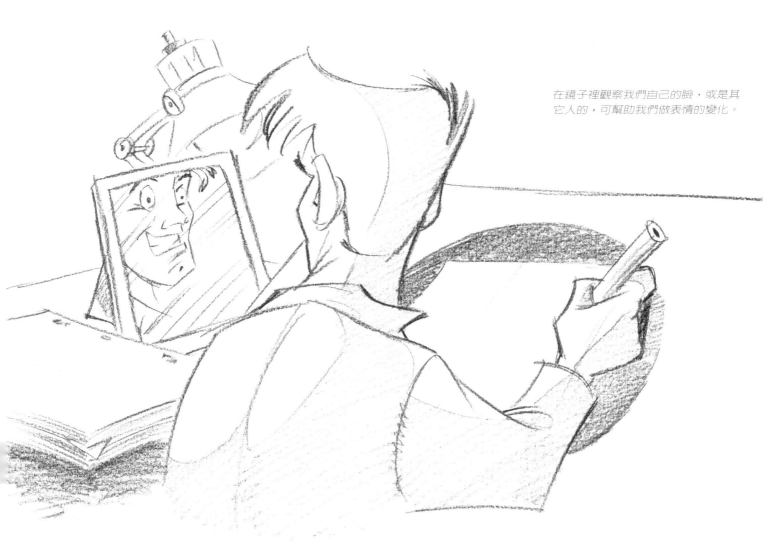

在鏡子裡觀察我們自己的臉，或是其它人的，可幫助我們做表情的變化。

臉部

臉部是我們表達人類表情最重要的區域。在動畫裡,這些表情也轉移到動物或是其他物體上,用擬人化的方式把它們變成生動的角色。回顧傳統動畫,這些非人類的角色在動畫裡已經出現有一段很長的時間了。

也許眼睛是能表達任何態度和情緒的元素,加上其他元素,例如眉毛、眼皮和臉頰表達的將更完整。在做表情時,這些元素互相之間有相當大的關鍵性,眉毛的挑動會牽扯上眼皮,甚至影響眼睛睜開的大小。嘴部的任何一點的運動,均會影響臉頰,也會牽引到下眼皮而改變眼睛的形狀。

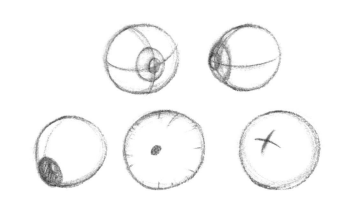

瞳孔在眼睛裡的位置,讓我們知道角色目光的方向。瞳孔的形狀也能給我們一些角色的態度的訊息,但如果只用這元素來表達整體情緒,是不夠的。

瞳孔和眼皮一起使用效果較佳,可提供我們較多訊息。

要先了解這個概念,眼皮的施力會作用在眉毛和臉頰上,因此會改變眼睛的形狀和它的表情。

如果我們把雙眼、眼皮、眉毛和上臉頰,想像成可動又互相影響的物件,在做角色表情時,觀察一個區域如何影響另一個區域會較容易。

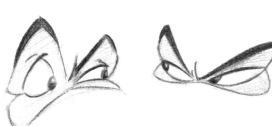

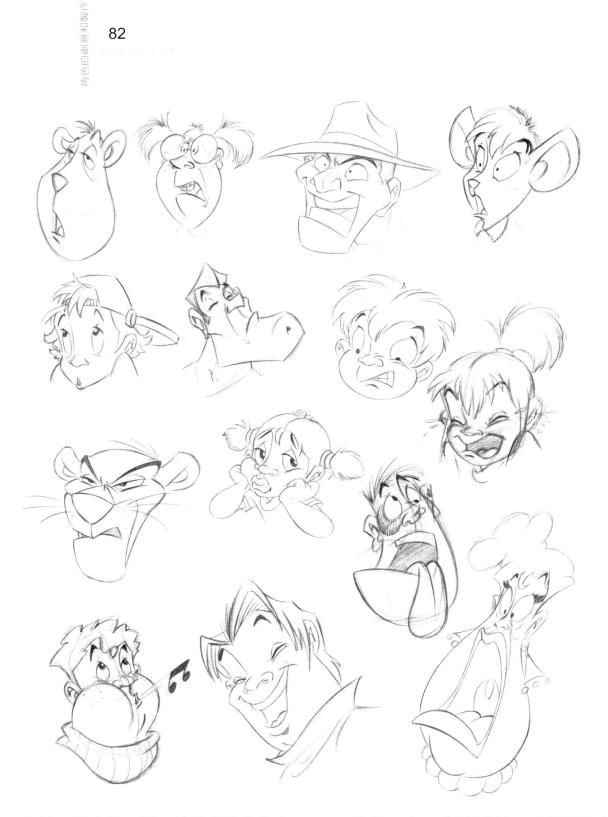

表情

　　最好的練習方式是，把之前看過的人物表情拿來做持續不斷的練習，觀察他們雙眼、眼皮、眉毛、臉頰和嘴的活動，如何透過它們把我們要敘述的情緒傳達給觀眾。

　　經過一次一次的演練，在重要的時刻較能做準確的最後決定。在做任何動作時，都有"可接受的"、"正確的"和"恰當的"表達方式。

手部

手部是一個表達情緒的重要部位,甚至跟臉部表情一樣重要,因為手部的關節是身體部位最多的,可以產生各種不同的姿勢。而且我們可用它來加強對話和強調各式各樣的情緒。

除了透過它多元化的動作,它如何和身體的其它部位配合,也可幫助我們表達。例如,手的高度放在腰、肩膀、頭上的位置都呈現不同的意義。

比較寫實的角色,我們以五根手指為基礎發展變化,但如果角色是動物或較卡通畫的逗趣角色,我們能用較好表達的四根指頭,這也是種時間效率的考量,因為省略一根手指可以節省團隊一些製作時間。

在任何狀況下,我們較不建議讓手指全部平行出現,最好是讓它們之間有些動作變化,可使整體的表達更豐富及更具美感。

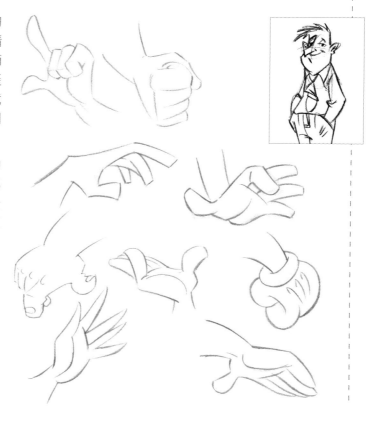

通常對一個比較沒經驗的畫家,手是很困難的部位,但我們不應該逃避去畫它,把它藏在口袋裡或是其它角色後面。在動畫裡,每個部位的表達都是很重要的。

依照角色的風格和矯揉造作的程度,進行手部的建構。
可以從一個橢圓開始,當成手掌的部分,從這邊延伸出手指和指骨。或者把所有結構簡化成類似一個連指手套的形狀,再用橢圓畫出手指的長度,以此方式建構手部。

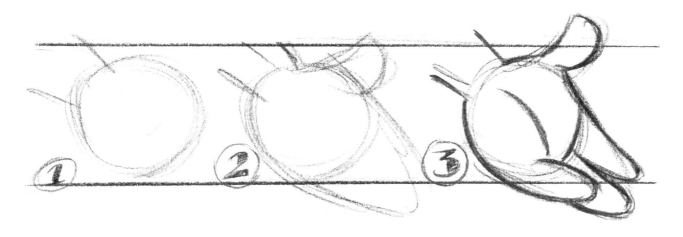

角色設定圖（MODEL-SHEETS）

一旦角色被創造出來且經確認之後，創意團隊及進行角色設定圖的製作工作。在角色設定圖上會清楚的畫出角色各種不同表情、姿勢會特別註解標示它的結構和架構的細節。這份圖形是動畫師和layout的設計師的重要依據，以此維持和原創者同樣的圖案風格。

針對主要的角色會做一系列的角色設定圖，它的內容包括：
– 角色全面性的特徵（chalk-talk）。
– 角色的180度旋轉（turn around）。
– 角色手部的模型（model，主要的傳達元素）。

– 角色說話中的模型（用在有對白的場景）。

至於針對配角或是偶爾出現的角色，藝術指導會決定需要做的模型，通常一個180度旋轉和姿勢表情的模型就已足夠。如此類推，全部在影片出現的角色都會有它的角色設定圖，這樣當幾個角色同時出現在同個動畫場景時，才能被清楚的辨識。

角色設定圖上也會出現角色的服飾、配件和道具（model-props），最後，製作者會將模型上色。

包含全面性特徵的角色設定圖讓我們看到每個角色的特性、細節、風格，製作方式和完成的樣子。

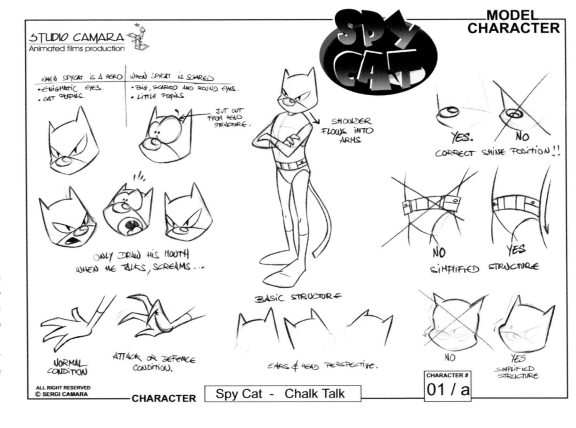

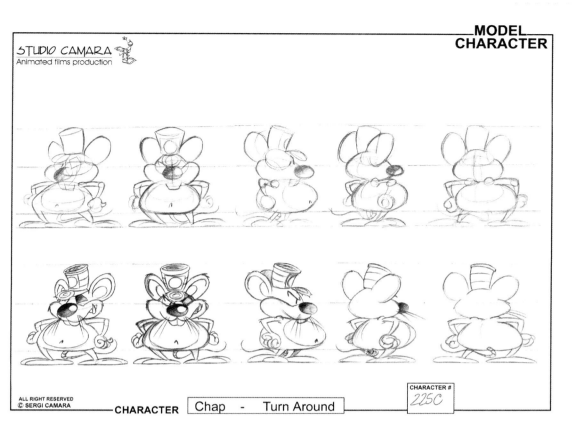

CHARACTER | Chap - Turn Around | CHARACTER # *225C*

180度的旋轉角
度,讓動畫師有
角色每個角度的依
據。重點是製作出
一個立體的角色,
呈現它的3D感。

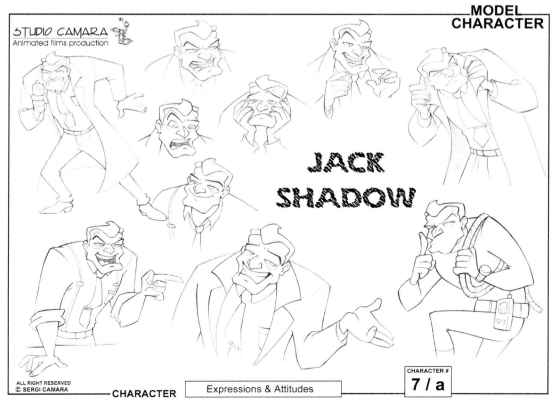

CHARACTER | Expressions & Attitudes | **7 / a**

角色的表情、姿
態表現出它們貫
有的特性。

有時後為了給動畫
師更具體的資訊,
角色表情和姿勢的
mode1會分開製作
在兩張紙上。實際
上,並沒有一定的
規則,一般都是依
照各個負責角色設
定圖這階段的團隊
的需求。

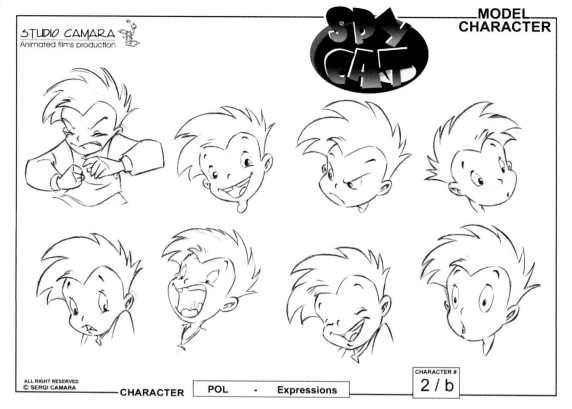

手部是除了臉部
之外,最重要的
表達元素,所以
需要另外製作一
份有具體資訊
的,角色手部的
角色設定圖。

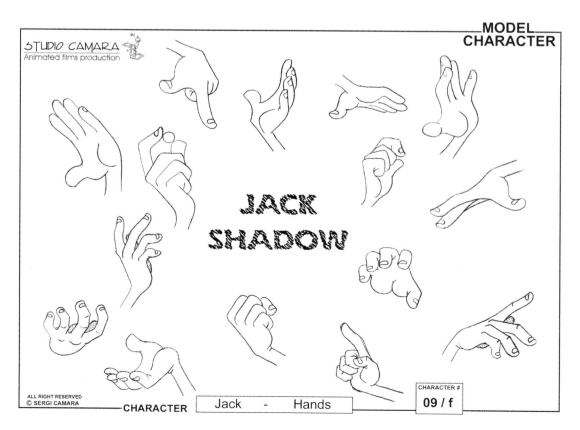

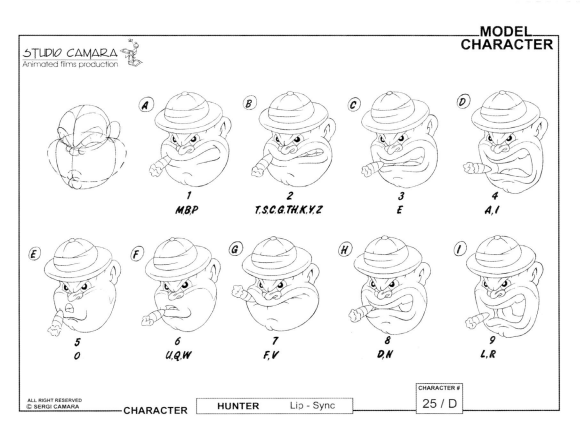

**MODEL
CHARACTER**

A 1 M,B,P
B 2 T,S,C,G,TH,K,Y,Z
C 3 E
D 4 A,I
E 5 O
F 6 U,Q,W
G 7 F,V
H 8 D,N
I 9 L,R

CHARACTER — HUNTER Lip - Sync

CHARACTER #
25 / D

角色說話中的角色設定圖。動畫師會畫一系列的嘴型，搭配一些代號。這類的模型通常是一份簡易的指南，之後動畫師會給予每個角色聲音和表情的特性，依照每段對白的情境，賦予角色生命。

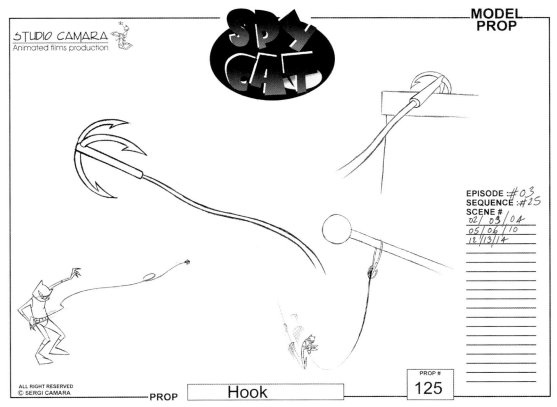

**MODEL
PROP**

SPY CAT

EPISODE #03
SEQUENCE :#25
SCENE #
02/03/04
05/06/10
12/13/14

PROP — Hook

PROP #
125

必須製作一份會出現在某場景裡的元素的模型，就算是最小的元素。依照道具我們可以看到某個物體不同角度的樣子，它出現在單一鏡頭和一整組鏡頭之間的關聯。

構圖

史丹利多南(Stanly Donen)
「假如有人說電影不是團隊合作的產物，他就是個傻子──重點只是在於你合作的份量多寡與對象為何。」

組成構圖的元素

Layout是介於Storyboard和場景完成之間的製作部份。它有關把劇本的初步影像製作成storyboard，和其它藝術部門的工作，例如：照明、佈景製作、整體的色彩和攝影機的運作。

Layout製作者必須十分熟悉電影美學，有高度的藝術涵養，並能給予其它電影製作部門，任何有關技術性或是藝術性的資訊。

一個場景的layout通常有下列項目：

－攝影機的layout。
－佈景的layout。
－動畫的layout。
－有所有所需要的指示的攝影表（律表）。

一旦完成之後，把所有這些資料整理成表格，再交到動畫師手裡，由他進行場景的動畫部分，再由佈景師幫佈景上色。

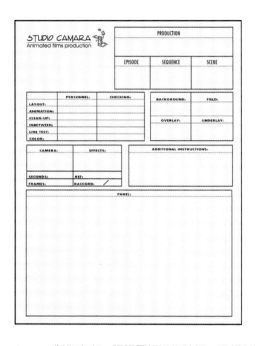

Layout製作者在一張張圖裡進行註解，用類似這樣的表格，最候交由動畫師和佈景師執行。以此方式完成一份在電影製作的順序和整體的監控和事後的檢討，是一個很有效率的整合系統。

FIELD GUIDE

導演選擇每個鏡頭要拍攝的大小，layout的製作者以storyboard為基礎製作每個景框。

Field guide是指，在每個場景攝影機會拍攝到的區域，在此區域內規劃各種攝影機的運動。在下一頁，我們個別有一個4:3和16:9的螢幕規格，分別用field guide #12，電視影集用，和field guide #16，拍攝一般長片用。

使用何種大小的field guide決定景框的內容。一般來說，分為以下尺寸：

-Field guide #6/7　拍攝大特寫。

-Field guide #7/8　拍攝特寫、中景和半全景。

-Field guide #8/10　拍攝半全景、全景。

-Field guide #10/12 拍攝全景、超全景。

小於#6的field guide通常使用在track-ing-1n和tracking-out上（攝影機的拉近和遠離）。

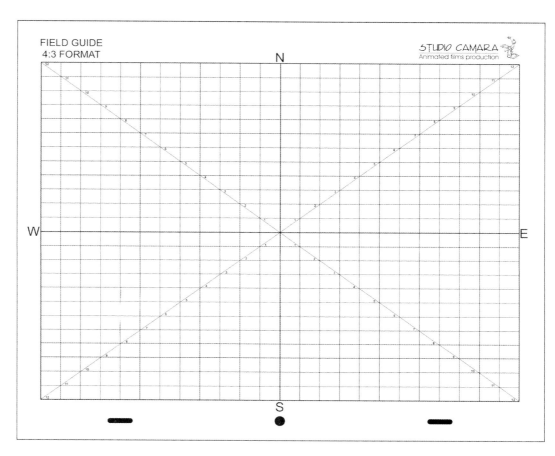

拍攝4:3規格的
field guide #12。
它的面積是30cm X
21.80cm。

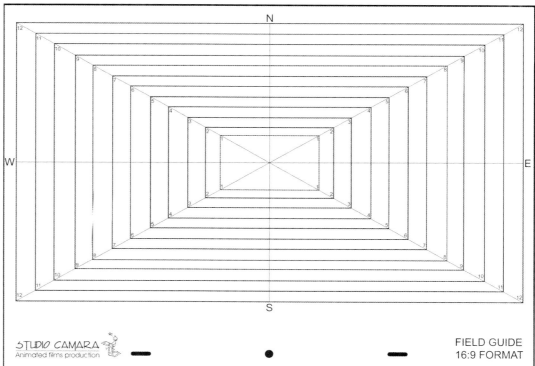

拍攝16:9規格的
field guide #12。
它的面積是 40cm X
22.50cm。

攝影機的構圖

拍攝範圍的大小影響動作的場景，因為攝影機要在該範圍內運作。要標示同一個鏡頭的field guide有許多種方式，有些導演喜歡讓layout人員每個大小用一種不同的顏色標示，以方便確認。有的導演習慣只用一種顏色標示每種大小。

這其中我們應最留意的是拍攝範圍的大小，攝影機運作的方向，還有一些lay-out上的標示，例如：

- 影片的標題、場次的編號。
- 一組鏡頭的編號、鏡頭的編號。
- 拍攝範圍的尺寸、所使用的背景號碼。

這些指示都會很清楚的出現在lay-out的頁邊上。

每個鏡頭需要的指示都寫在一個小表格裡，這些指示方便我們認清，每個場景的layout裡會出現的元素。在動畫影片中，有形的物體常常反而是摸不著的，所以這是唯一可以執行控管的方式，及辨認屬於每個場景的元素的方法。

當我們在製作要在電視上播放的影片時，為了安全起見，我們要規劃讓自己的景框小於所選擇的field guide的大小，如此可避免電視螢幕的大小會切掉場景裡某些重要元素。

我們使用A、B、C...
等字母區別，在不同
的field guide裡的
攝影機活動。我們用
箭頭標示出攝影機從
一個field到另一個
的活動方向。也必須
在每個景框的一角標
示出所使用的field
guide尺寸。

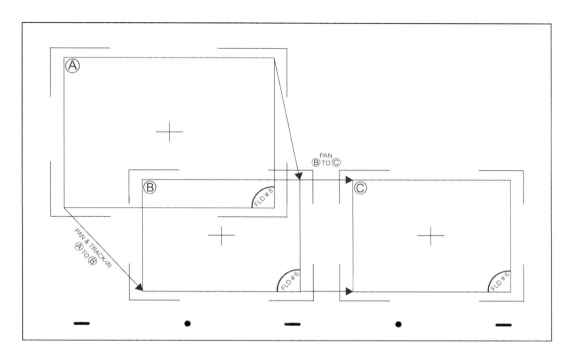

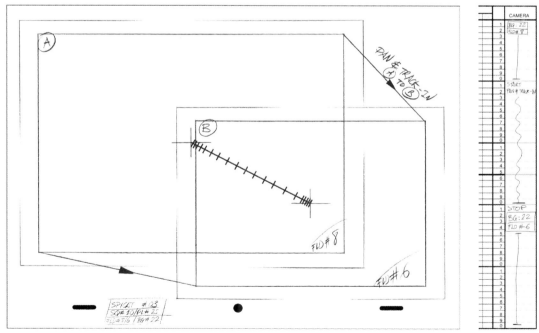

標示攝影機移動的速度的方式：由景框的中心點連接不同的景
框，再畫出攝影機動作的距離和標示出每格鏡頭。在這個範例
的圖裡，我們看到攝影機移動的開始和結束、加速和減速、為
了達到讓畫面更順暢的目標。

同樣的，我們看到場景由A景框field#8開始，用全景和20個鏡
頭拍攝，用tracking-in 移動到B景框field#6，在這邊結束場
景。在攝影表裡會清楚的紀錄鏡頭的數字，從攝影機開始移
動，鏡頭的時間長度和該在哪個鏡頭作結束。

佈景的 構圖

佈景的Layout是指動畫裡的角色做動作的背景的配置。

在這Layout裡,藉由精準的透視表現法,敘述將出現在動畫背景裡的元素。之後負責上色的人員再藉由色彩給佈景更多資訊,包括光和影的指示。

佈景的layout圖通常是單色的,目的是把細節畫的很清楚,之後再由佈景工作團隊和導演,一起選擇每個場景適合使用的色彩。

Layout人員會使用箭頭方式,告訴其它影片工作者主要光源的位置。

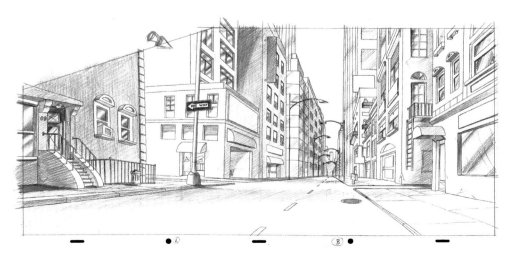

光和影的資訊是很重要的,layout人員要很清楚的標示出,每個鏡頭裡光的方向和影子的濃度。一組組鏡頭的佈景一起做,讓每個鏡頭之間有視覺連貫性,光和影的位置在每個時刻都出現的很恰當。這些資訊對動畫師也是很重要的,因為可明確知道,在每個時刻光從哪個角度打在角色身上。

有時候會搭配Overlays和Underlays的使用。它們是背景的部分，但是可以跟佈景分開處理，有許多方式：

－ 在固定鏡頭裡（攝影機沒有運動），當角色的位置在Overlay(OL)後面，或者是說當我們選擇一個點作對焦時，做出來的效果。

－ 在有鏡頭運動的鏡頭裡，攝影機跟背景一起移動，但用不同的速度，靠近攝影機的部分移動的較快，較遠的移動的較慢。用這方式會產生深度感。

我們想像一片綠色草原的景色，有一些樹木在前景，天空有些雲。天空和雲就是我們說的背景（BG），我們用分層的方式慢慢移動BG，產生雲飄動的視覺效果。綠色草原是Underlay(UL)，動畫角色在這上面作動作，樹木是Overlay(OL)，有時候我們讓它有些失焦，作出景深的效果。

Overlays (OL)
Underlays (UL)
Background (BG)

Overlays和Underlays是把佈景分層製作的方式，目的是做出景深，讓主體和其它物件在佈景裡互相作用。

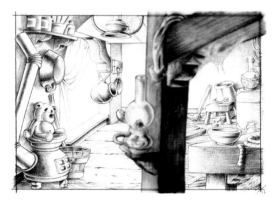

如何對焦在所選的物體的範例。

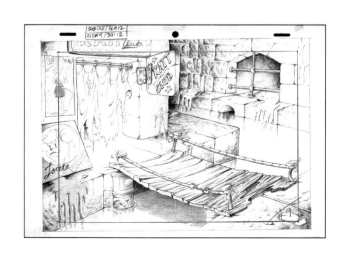

完成的佈景layout圖的範例。圖裡我們可觀察到光和影的方向，拍攝範圍的大小和另外畫出的比較保險的範圍。在頁邊有一個表格，標示所屬的一組鏡頭、鏡頭和佈景編號。

動畫的構圖

動畫的構圖通常用藍色的筆製作,以便跟其它圖區分,在圖面上會出現同個場景裡,將由動畫師讓它們動起來的部分。跟攝影機的構圖一樣,在製作上有一些規則,完整的動畫構圖裡除了要有非常清楚和精確的草圖,還要特別注意以下幾點:

- 角色的模型。
- 不同角色之間的大小比例關係。
- 姿勢。
- 表情。
- 在場景裡的配置。
- 角色的透視感,依照背景和所有佈景元素的透視。

構圖人員必須繪製動畫師所需的,角色的各種姿勢,及所有動作的資訊。可以在同一張紙上畫各種不同姿勢,只要不互相重疊到,但要標示清楚以避免錯用。每個姿勢有自己的編號,例如:poss#1、poss#2、poss#3。除此之外,在動畫構圖紙上我們也必須標明總鏡頭數目和鏡頭號碼,例如:1of4、2of4、3of4、4of 4,如此將可降低錯用的機率。

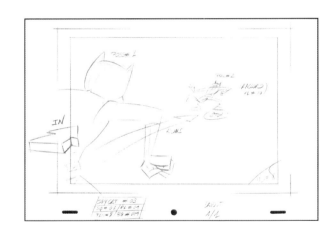

構圖上要出現所有能使動畫師了解動作的標示。構圖上的角色必須以標準model的形式出現,因為動畫師會跟角色設定圖作核對,作出最符合原創者的設計。

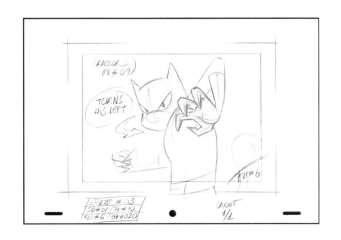

除了圖畫資訊之外,我們可以用文字註解,讓動畫師更清楚明白。例如:如果有連續動作的話,可在構圖上標示這個鏡頭跟上一個,或跟下一個鏡頭,維持raccord。

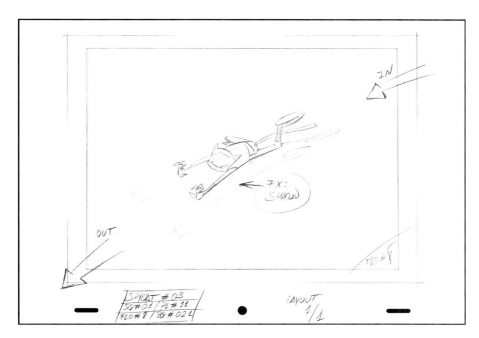

所有的構圖都
要經過仔細的
確認,再跟所
屬的攝影表一
起歸到檔案夾
裡。這個檔案
夾有所有必須
的資料,再依
照這資料,由
每個部門執行
相關的工作。

我們用箭頭指示動作的方向,如何進入和離開景框,...等。

我們標示出角色在佈景裡所使用的
鏡頭類型,和鏡頭的安全區域。動
畫師會在景框的安全範圍內執行動
畫動作。

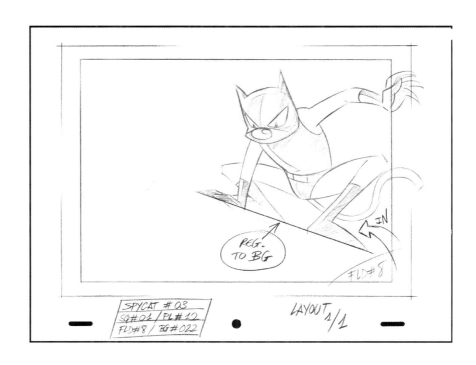

動畫製作

比爾泰提亞（Bill Tytia），華德迪士尼（Walt Disney）動畫師，1937年6月28日

「其實動畫本身並沒有什麼了不起的神秘...它真的非常簡單，就像其他簡單的事情一樣，大概可算是世界上最難做的。」

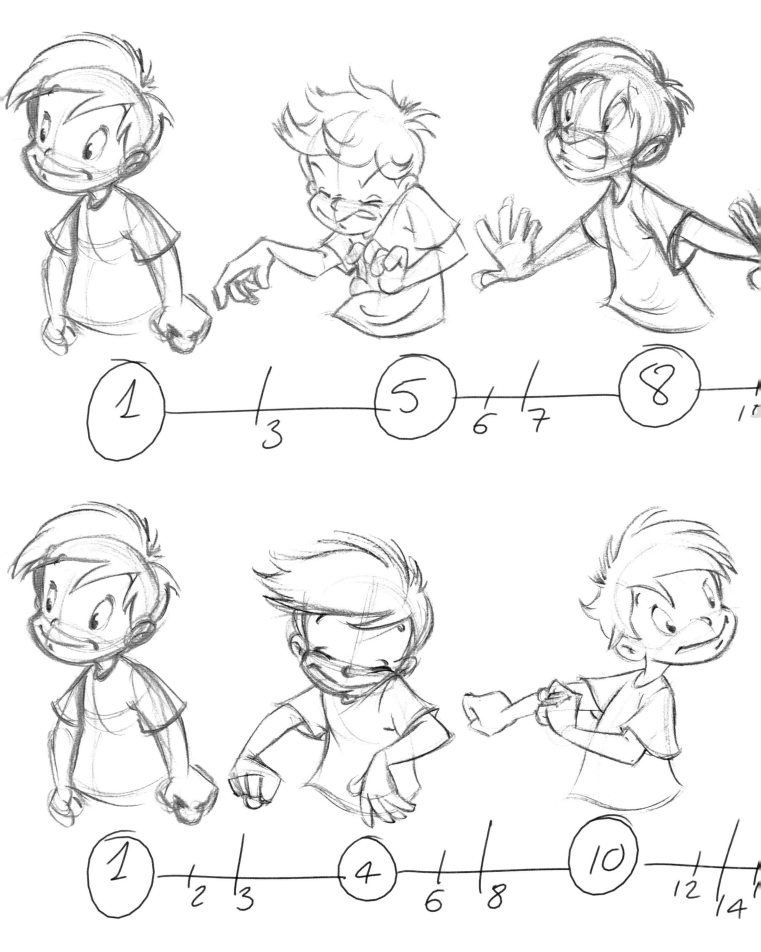

給角色
塑造出鮮活

瑟畫嘉喜馬拉
傑洛德德遇見了……(Gerard Meets....) 1998。動畫
草圖

的生命力。
非動態的，
電影從此階段開始。

　　"視覺的延續"，指的是在一個螢幕上，在一秒的時間內，投射連續24張某一主體的靜態影像，會因此而產生順暢的活動感的結果。因為在人的腦部接收的其實不是一幅一幅單獨的影像，而是一個連續訊號。在動畫裡，我們用一張張製作好，有動作節奏的連續圖來取代拍攝的影像。

基本上我們在螢幕上看見的是活動的幻影，電影是一系列緩慢的視覺過程，加上一些快速投射的影像的綜合。所以我們所看到的每部電影，實際上都是視覺幻影是奇妙的詭計。

實體素描 和素描本

面對給予非動態的主體生命的這項挑戰，在傳統的動畫裡，是從良好繪畫基礎，和細微的觀察力出發。人體的實體素描，可加強我們繪畫基礎的根基，讓我們的繪畫實力持續進步，到達一個很好的水準。

在每個動畫師的公事包裡，幾乎都能找到各式各樣的草圖，不是精心製作的圖，沒有畫陰影或是上色，而是捕捉各種姿勢的草圖。畫出各種動作的企圖，也就是人物的運動。

這些圖通常一個動作用一至三分鐘的時間完成，重要的是展現出線條的靈活度、自信和準確度。用這些線條呈現主要的特性：速描對象的穩定性、平衡、比例等。

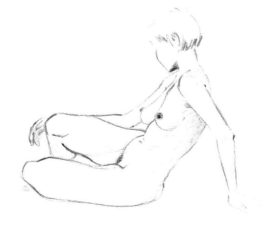

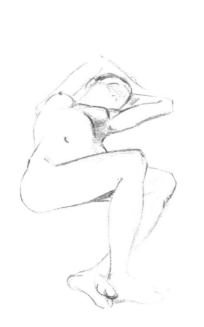

畫靜止姿態的人體素描，但每個姿勢不要超過三分鐘。這種練習幫助我們進入狀況，和熟悉人體的比例。

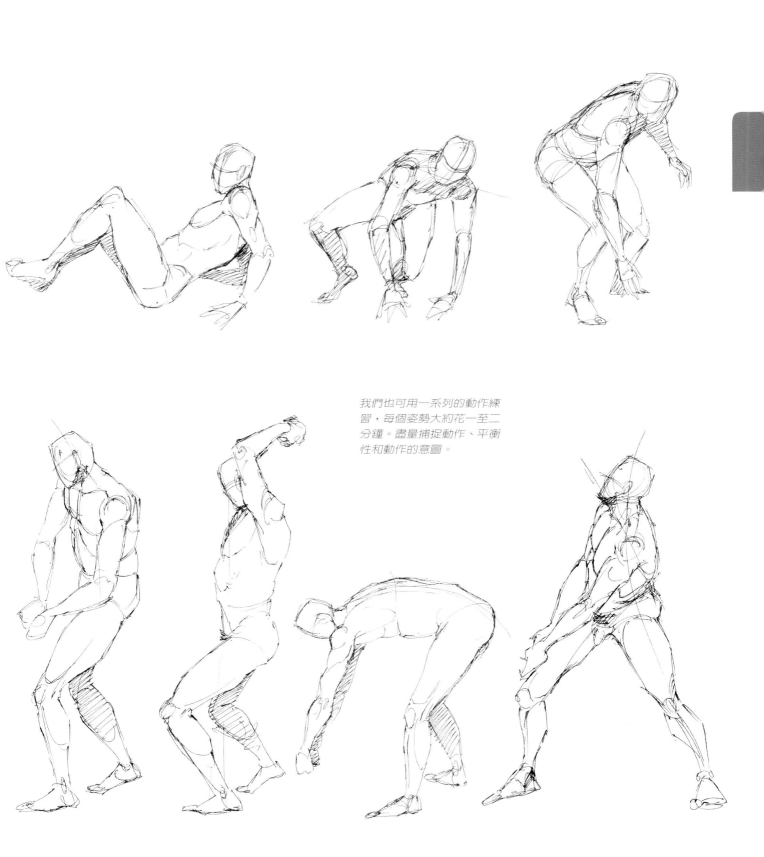

我們也可用一系列的動作練
習，每個姿勢大約花一至二
分鐘。盡量捕捉動作、平衡
性和動作的意圖。

掌握動物的解剖學也是很重要的。
在動畫的過程裡，我們需要操作到各種
動物和它們不同的姿勢。而且在很多時
候，電影或是影集的動畫主角是擬人化
的動物，由它們來敘述故事。

動物解剖學的知識，讓我們能更生
動的將它們卡通化，找到它們的特徵，
讓它們詮釋真實的角色。

我們可以利用家裡的寵物、寵物店裡或動物園
的動物作練習。會是一個很重要的學習過程，
對往後的創作有很大的幫助。

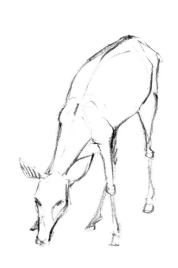

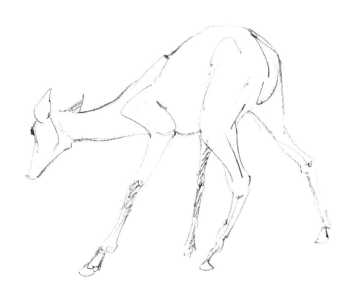

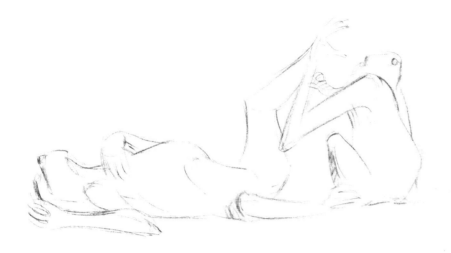

動物和人體的解剖學知識,對一個動畫師來說都是一樣重要的,因為可大幅改善繪畫品質,和更深入的了解動作的動力學。

　　在每個人身上的觀察力是天生的,但可以一天天增強它。有一種很好的練習方式:隨身攜帶一本素描本,把日常生活中的狀態隨手畫下來,或是用我們的想像力重新建構它。這個素描本的用意是養成觀察的習慣,找到新的繪畫表達方法幫助日後創意的實踐。

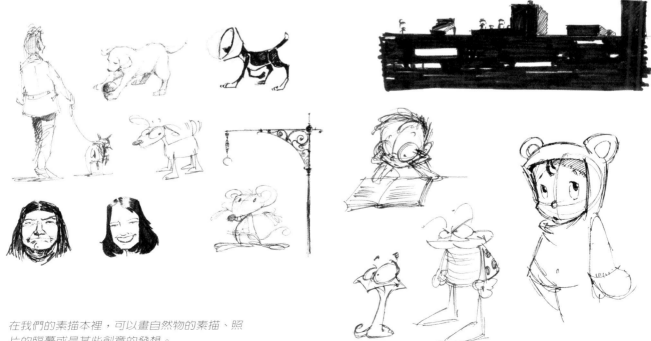

在我們的素描本裡,可以畫自然物的素描、照片的臨摹或是某些創意的發想。

攝影表。 從紙上到攝影機

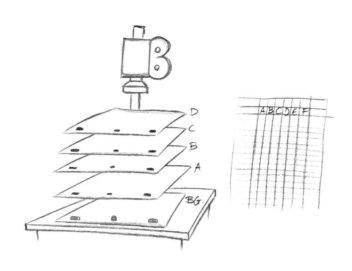

這個圖裡介紹的是攝影表。在動畫的拍攝台上，分層放置將被拍攝的資料，層次的順序可以是表格的右至左，例如A層通常是最接近背景(BG)，最後一個字母最接近攝影機。

動畫師畫的圖，把某項動作轉換成的圖，不是碰運氣做出來的，而是依照下列一些規則，能確保視覺的連續性和觀眾對場景的了解。而且，每張圖在螢幕上有確切的投射時間和依照整體排出來的正確順序，交由攝影師拍攝，動畫師再幫每張圖編號。

在動畫裡會做"一次曝光"或"兩次曝光"，代表每張圖在螢幕上維持一張或是兩張影像。在暫停或是靜止的畫面裡，通常有至少六張影像，依照在螢幕上出現的時間長度做決定。

攝影師接收所有重要的指示，把場景製作成攝影表。表格上有很多欄，劃分成許多格子。垂直的方向讀，每個格子屬於一張影像，動畫師會在每個格子編號，就等於是一個場景的圖。

接下來要看的是50張影像的攝影表範例，也就是說，在電視螢幕上可播放二秒（在歐洲國家一秒25張圖樣，在美國一秒24張圖像）。

在電影裡，24張影像可播放一秒，這代表依照不同的播放形式，攝影表的格子數量也會隨著改變。

有時候，攝影表會分成24或25張影像的。或者也有16張的，但是用在任何案例上，無論是幾個格子的，欄的分配和使用方法大致相同。

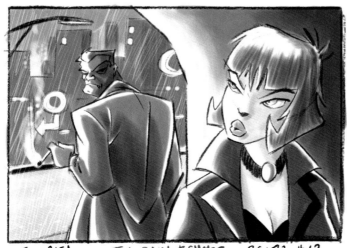

SC: 215A FX: RAIN & SMOKE. BG: 87 #12

Storyboard的其中一個鏡頭。在下一頁我們會介紹這個場景的攝影表，跟它的相關重要標示。

攝影表的範例（在第107頁）。

STUDIO CAMARA
Animated films production

JACK SHADOW

SHEET: 1

BG: 87	OL: —	UL: —	EPISODE: 03	SCENE: 215A	FRAMES: 50	RACCORD: 195 / —
			SEQUENCE: 12			

JACK ACTING TESS	DIAL	LIP	#	A	B	C	D	E	F	G	FX	FX	FX	#	CAMERA
			1	1A	✕	1C					1S	1	3	1	BG 87
			2											2	# 12
			3								2S	2	4	3	
			4											4	
			5								3S	3	5	5	
			6											6	
			7			2C					4S	4	6	7	
			8											8	
			9			3C					5S	5	1	9	
			0											0	
Antic			1	2A		4C					6S	6	2	1	
Antic			2											2	
			3	3A		5C					7S	1	3	3	
			4											4	
			5	4A		6C					8S	2	4	5	
			6											6	
			7	5A		7C					9S	3	5	7	
			8											8	
			9	6A		8C					10S	4	6	9	
	Hold & talks		0											0	
TURNS HIS HEAD to TESS.			1	7A		9C					11S	5	1	1	
			2											2	
			3	8A		10C					12S	6	2	3	
			4											4	
			5	9A		11C					13S	1	3	5	
			6											6	
			7	10A		12C					14S	2	4	7	
			8											8	
			9	11A		13C					15S	3	5	9	
			0											0	
			1	12A		14C					16S	4	6	1	
			2											2	
Hold			3	13A		15C					17S	5	1	3	
			4											4	
			5	14A		16C					18S	6	2	5	
			6											6	
			7	15A		17C					19S	1	3	7	
			8											8	
	talks		9	16A	1B	18C					20S	2	4	9	
			0											0	
			1			19C					21S	3	5	1	
			2											2	
			3		2B	20C					22S	4	6	3	
			4											4	
Blink			5		3B	21C					23S	5	1	5	
			6											6	
			7		2B	22C					24S	6	2	7	
			8											8	
			9		1B	23C					25S	1	3	9	
			0											0	

LEVELS — SMOKE — RAIN

第一欄 "Acting"，在此欄導演或動畫師安排每個場景的動作，決定每個動作所需的時間，不同角色之間正確的相互影響和其它會影響鏡頭的元素。

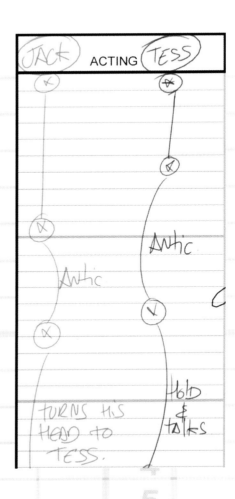

"Dial" 和 "Lip" 欄是供對話使用。在 "Dial" 欄中出現螢幕角色的對話，"Lip" 欄則是嘴唇同步(Lip-Sync)，衡量一張張影像的對話。攝影表上的對話由聲音的剪輯員謄寫，動畫師再完全依照此資料進行角色的配錄工作。

"Levels" 欄是動畫師用來標示自己圖畫的地方。依照一個鏡頭裡將出現的角色數量使用不同的標示方法。或是做電視影集時，可以依照角色的動作分別分開處理角色。

	LEVELS						SMOKE	RAIN	
A	B	C	D	E	F	G	FX	FX	FX
1A	╳ 1C						1S	1	3
							2S	2	4
							3S	3	5
		2C					4S	4	6
		3C					5S	5	1

CAMERA

BG 87
#12

在 "Camera" 欄，攝影師標示鏡頭裡各種不同的鏡頭運動。用此方式，動畫師可以依照景框是否有變化來規劃他要做的動作。

其它的格子用來做一組鏡頭或是單一鏡頭的整理和分類。我們也會留一些空白處填寫場次要用的佈景號碼，和其它技術上的註解，對導演和工作團隊是非常有用的。

BG: 87	OL: —	UL: —	EPISODE: 03 SEQUENCE: 12	SCENE: 215A	FRAMES: 50	RACCORD: 195 / —

為了要讓攝影師一目瞭然我們製作的攝影表，我們寫的數字必須非常清楚，在必要的時候，除了數字之外可再加上所屬層的字母以利辨識。

#			
1	12A		14C
2			
3	13A		15C
4			
5	14A		16C
6			
7	15A		17C
8			
9	16A	1B	18C
0			
1			19C
2			
3		2B	20C
4			
5		3B	21C
6			
7		2B	22C

動畫師的工作：
讓畫面動起來

動畫師用一整組完整的鏡頭或是部份鏡頭工作。一次作整組相關的鏡頭的目的是，讓視覺效果更流暢，有吸引觀眾的動作節奏。

一組鏡頭是一個要傳達給觀眾的戲劇單位。鏡頭則是一組鏡頭的內容物，同時也是動畫師工作的基本單位。

動畫師不需要親自處理所有鏡頭，他的工作重點在於作整體的規劃，製作對動作有絕對影響的關鍵圖，和規劃將由助手們完成的中間圖。

現在我們手上已經有了一組組鏡頭的storyboard，每個鏡頭的構圖和有一張張影像資料的攝影表。但如何開始製作動畫呢？

縮圖或草圖（THUMBNAILS）

一部好的動畫開始於完善的規劃，從縮圖（草圖），或又小又快又能立即表達動作精髓的圖開始，是最好的方式。透過縮圖（草圖），我們可研究角色在場景裡的位置、姿勢...等。可作各種嘗試，直到找到最適合在鏡頭裡表達動畫的方式。一旦做好決定之後，把它畫在動畫專用紙上，這就成了我們關鍵圖的基礎。

用來規劃場景的縮圖（草圖）的範例。

如何建構動畫

所有全部的動畫製作，都是在一個動畫專用下有打燈的圓盤上完成。我們畫完第一張圖，在上面放新的紙，用圓盤的調整桿對準之後，圓盤由下往上打的燈，會幫助我們依據上一張圖正確進行下一張圖。整個製作過程需要很多專注力，和十分仔細。

以縮圖（草圖）為基礎，把它的尺寸調整到適合每個場景的大小。

第一階段，我們用很隨性的草圖，這些草圖裡有鏡頭所需的動作。我們專注在動作的感覺上，及這些動作的精華上。用很隨性隨機的方式畫出動作線，在一張張圖裡找到節奏和流暢感。

在每張草圖裡，我們研究它所能表達的可能性，我們預演它的幾種選擇性，最後選出最適合的。

有些動畫師會把縮圖（草圖）影印成在動畫場景需要的大小，再從這邊開始進行動畫的製作。也有些動畫師只是把縮圖（草圖）拿來當參考，會重新繪製在確定的紙上依所需的大小。這兩種做法都是可行的。

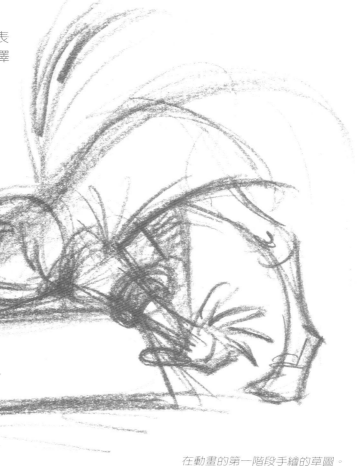

在動畫的第一階段手繪的草圖。

在第二階段，我們找尋角色的骨架、結構和它的體積感。

我們已經開始動作的動畫部分，從縮圖（草圖）開始製作關鍵姿勢。現在我們要把這些運用到角色的動作上。

在動畫裡，要達到一個好的架構，就是要先有許多草圖。所以在第一階段，製作許多線條簡單，不需花太多時間的草圖是很重要的，以我們要做的動作姿勢來選擇，其中會有很多用不到的圖。一張畫的很精緻架構也很完整的圖，並不能讓我們決定要不要它。有時候我們會因為不想白費繪圖者的時間而使用它，但這做法是絕對錯誤的，會危及到我們的整體作品，所以我還是要堅持....用簡單的線條！用速寫的方式快速製作草圖，也是能做出角色的

結構和體積感，盡量精簡，務必要去掉多餘的細節。先把所有的專注力放在結構，骨架的精準度和確認關鍵姿勢。在現階段先別急著去確認太多細節，跟動作的感覺的改良，最主要的工作是把角色的結構做好。

顯示角色結構的關鍵圖。

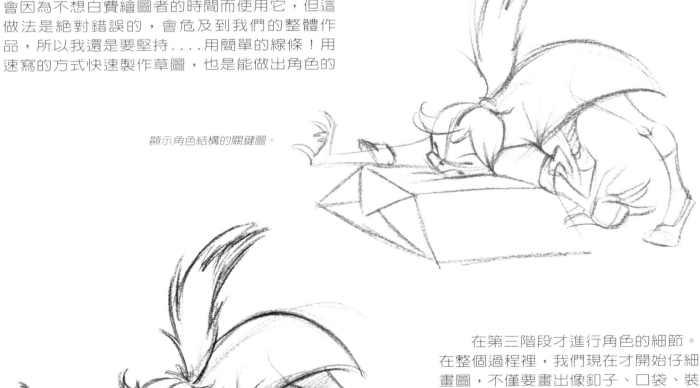

在第三階段才進行角色的細節。在整個過程裡，我們現在才開始仔細畫圖，不僅要畫出像釦子、口袋、裝飾品,...等細節，還要非常專注在角色的表情上，給它最好的表達能力。

加入角色細節和表情的關鍵圖。

動畫師要把注意力放在動畫角色的節奏和結構上，如果也能照顧到其它細節當然也很好。助手的工作是核對鏡頭的每一張圖。

　　在第四階段，主要的工作是修飾和把輪廓畫清楚。"把圖謄乾淨"這過程可交給助手做，現階段最重要的是確認所有要做的動畫姿勢，及針對要做的動作做好最後決定。

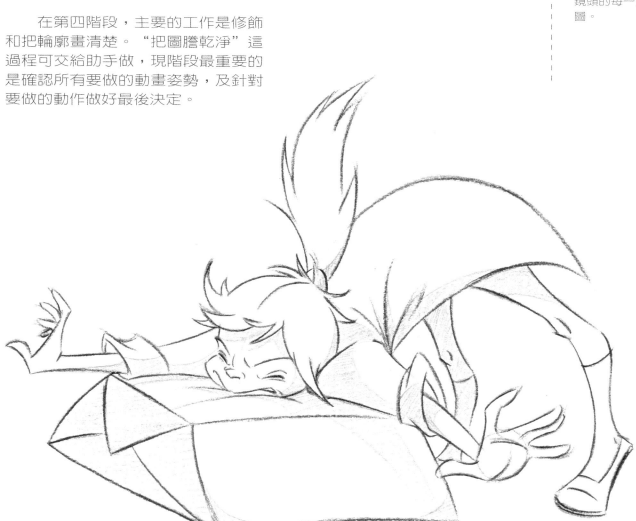

完成的關鍵圖，將交由助手把線條謄乾淨。

用動畫的測試方式來
檢視我們的圖

有些動畫師在每進行三到五個圖,便會進行測試。每三張圖等於是六個影像,五張圖等於是十個影像,如果用把每張圖拍成兩張影像的方式計算的話。

測試的方式是翻動我們要測試的圖,用手指和手的活動,可以做到一秒翻閱二十四張影像,讓我們對做出來的動畫效果有個概念。

經過練習和經驗,這個方式將會帶給我們相當令人滿意的結果。

另一個測試方式是,一次測試一整組完整的鏡頭。把整個場景的圖,從最初到最後結束的圖,用投射的速度在我們眼前翻動。經過這項測試並修改之後,會進行試拍的拍攝,目的是完全確定這些圖。

我們觀察如何用手指翻閱五張圖,用一秒24張影像的投射速度來做動畫的測試。

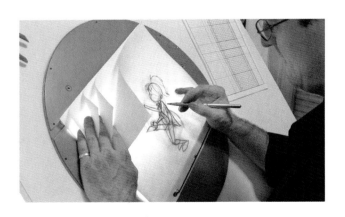

把圖分段進行，讓它們在眼前自然落下，我們將會看到在鏡頭前呈現的運動感。

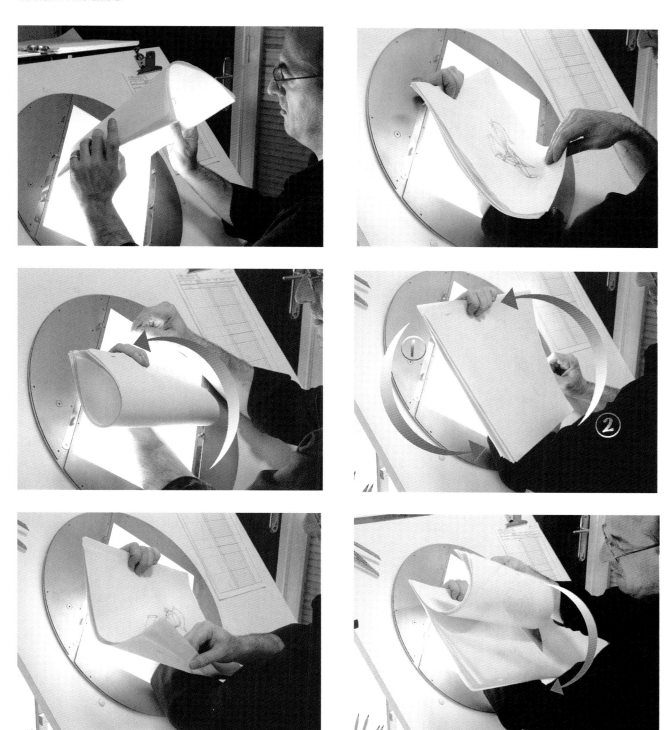

動畫製作

　　我們之前介紹過了動畫師的工作，製作動畫的階段和關鍵圖的重要性，但是什麼才是真正的關鍵圖呢？

　　關鍵圖是敘述故事並影響重大決定性時刻的圖。在一些特定的時刻，動畫師會安排關鍵圖的出現：動作的開始和結束時、改變情節方向時、改變節奏時...等。

關鍵圖，
動作的精華

以鐘擺為例，1到5之間就決定一次方向的改變。它們是我們正在述說的故事的極端圖。

在極端之間，為了要有流暢感，動畫師需安排其它需要的圖。我們可以想像，用鐘擺的一端到另一端的五張圖，就足以創造運動的幻覺。

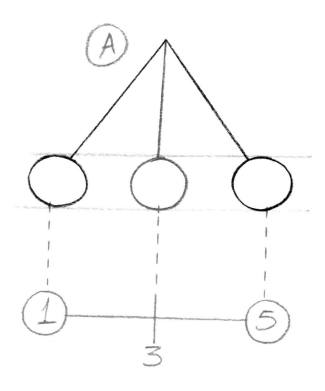

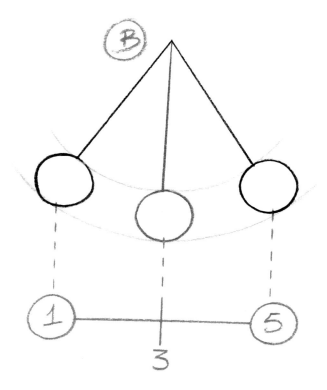

我們仔細觀察這三張圖：
A圖無法傳達我們所希望的鐘擺效果，它從一個極端到另一個極端，但缺乏中間的過程。

在B圖我們看見出現了維持鐘擺的弧線，出現了在動畫裡我們稱為"中斷圖"（breakdown）的圖，它決定運動節奏的改變。

看了剛剛針對圖3對整體動畫的節驟和韻律的說明，可以說圖1和圖5（極端圖）加上圖3（中斷圖），就是動畫的關鍵圖。動畫師也會規劃這些圖中間的圖2和圖4，再接著由助手或中間圖畫家完成製作。

我們要記得，動畫師不需要親手完成所有的圖，有一部份是由助手們完成的。助手的工作內容是：把動畫師確認出來的圖謄乾淨，也就是製作最後觀眾在螢幕上看到的圖。

中間圖畫家的工作是：製作動畫師規劃出來的，關鍵圖之間的中間圖。

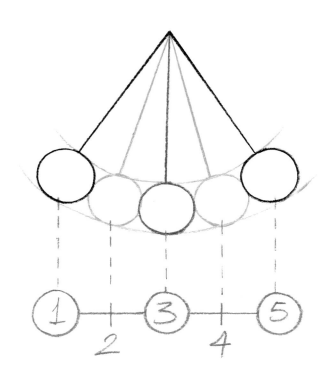

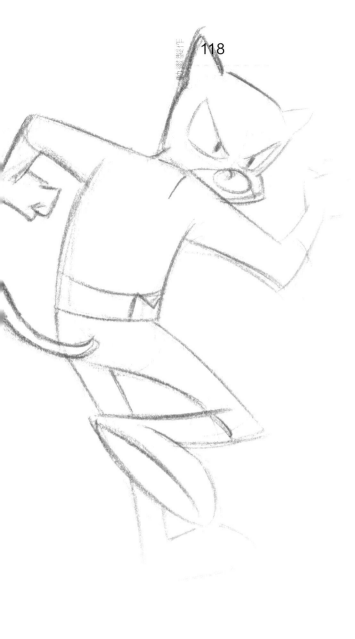

動畫 的方式

　　製作動畫有三種基本的方式，我們最常用到的就是這三種，依照動作的需要來選擇。

連續動畫（STRAIGHT AHEAD）

　　所指的是製作一個鏡頭要用的姿勢，從鏡頭的開始到結束，依照播放的順序做各種不同的姿勢。

　　主要用在比較複雜的動作節奏上，或是較難規劃的錯綜複雜動作上。

　　這方式最大的好處是效果自然、清新是自發性的動作。因為是在我們腦海自然形成的，用縮圖（草圖）的原理，動作從我們眼前自然湧現。

　　我們畫出律動線和動作線，再一步步畫出場景裡角色的活動，並發現各種姿勢的可能性。這是一種非常有創造力和愉快的方式。

　　它的缺點是比較缺乏一個整體的規劃，有動作無法結束在我們預設的位置或時間點上的風險。而且，我們的角色在經過不斷的重畫也有可能走樣，事後還要花時間重整它的大小和結構。

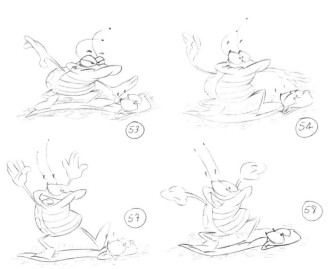

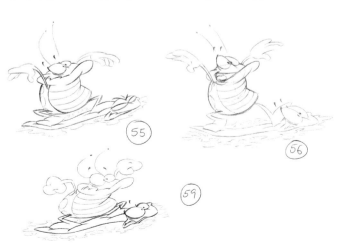

用連續方法製作的動畫。

用一個一個姿勢製作動畫

　　指的是先在頭腦裡研究動畫動作，製作縮圖（草圖），再把鏡頭確定要用的主要動作畫在紙上。最需要注意的是關鍵圖的細節，要依照整體節奏計算所需要的中間圖。我們使用此方法在那些比較需要在配置上，對白或角色在鏡頭裡的表達，有良好管控的場景。

　　這個方法的好處是，對整個場景的安排能有一個全面性的掌控，因為我們會計算每個時刻的動作，能把頭腦想的時間點和空間感，安插的很完美。從美學的角度上來看，可以完整的建造角色，集中注意力在它的姿勢上。

　　缺點是，因為經過了這麼多的規劃，也許會喪失部份的自然感和清新感。

用一個一個姿勢製作動畫，是比連續性方式較易控管的方式，儘管如此，要依照每個動作的需要選擇適合的製作方式。

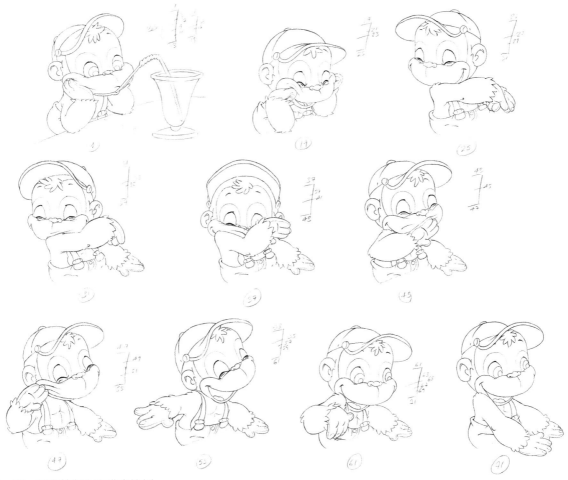

用一個一個姿勢製作的動畫範例。

混合的動畫製作方式

所指的是，在一個同樣的動作裡混合了幾種方法，擷取這些方法的優點。

我們從縮圖（草圖）開始規劃動畫，製作所需要的姿勢，及周圍環境的一些較粗略的草圖，用這些草圖來做角色體積和比例的依據。

接下來，我們用一個姿勢到下一個姿勢的連續方法做動畫，為了得到比較自然和自發性的動作。有了這些表達動作所需的全部姿勢之後，我們再重新仔細重整修改，直到達到期望的效果。

在最後，我們把所有關鍵圖畫完整，統一它的體積和比例，並加上細節。

使用混合方式做的動畫範例。

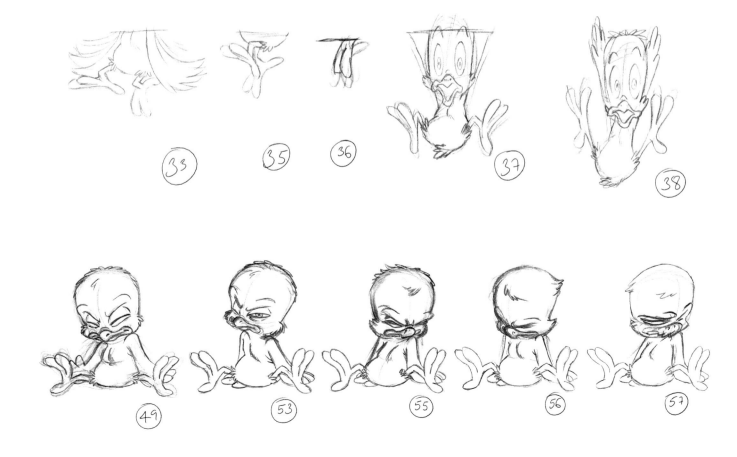

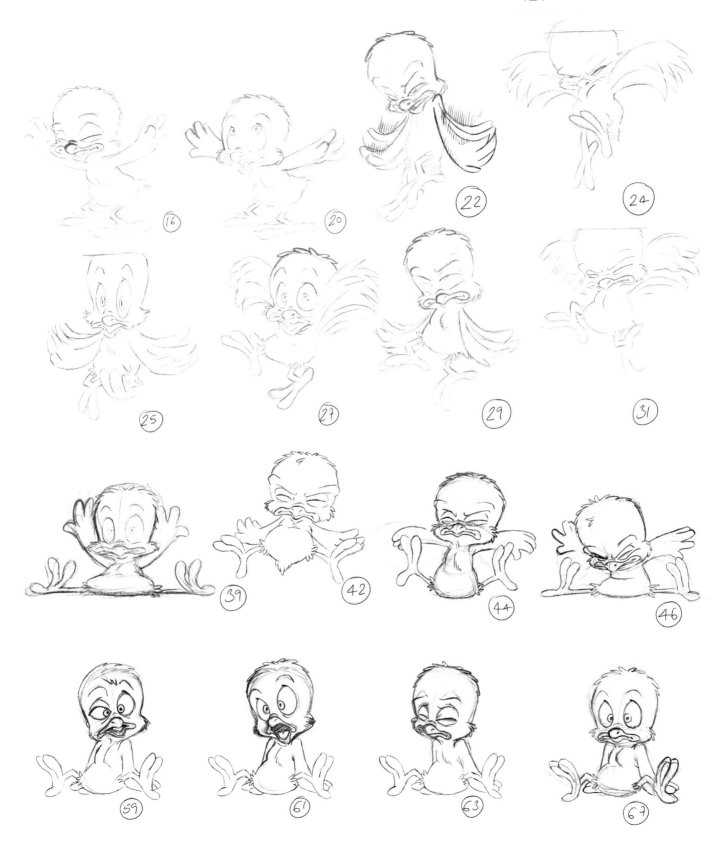

動畫製作的 規則

主體的材質直接影響到我們動
畫的製作。

我們可以從這個概念出發，每個主體都有它的定律，對它產生的影響是絕對的。所以在執行某些動作時，有依照它特性做調整的必要。

在製作動畫時，動畫師要注意這些定律：

a) 物理定律：地心引力、摩擦力、慣性...等。

b) 物體本身的自然定律：它的材質會受外力影響的因素....等。

為了要在鏡頭前正確的進行動畫，最好先做一個簡易的 "科學上的分析"，了解以下狀況：

1- 我們要做動畫的主體的材質，在移動它時它會有的反應。在卡通影片裡，故事主角不一定是人類，所以要透過物理定律了解，被當成主題的主體身上的各種反應。

2- 主體的重量，地心引力如何影響它，摩擦力...等。

因主體本身的的重量
和材質，跟地面接觸
的反應均不同。

3-在主體身上進行的運動是自發性的，還是因外
　力造成的結果。

外力在各種物體上均會產生極不同
的結果。

牛頓定律

　　之前所提到的物理定律就是牛頓發
明的定律：

1-所有靜止的物體趨向於在一個靜止的
　狀態，想反的，在活動狀態的物體，
　趨向於活動。
2-一個靜止或是活動中的物體，只受外
　在力量的動作而改變，或是那些使物
　體作用於跟自己不同方向的力量。
3-每個動作均引發一個同樣的，但跟動
　作相反方向的反應。

　　動畫是一種藝術創作，可以有打破
這些定律的可能性，在違反他們的情況
下也可能產生無數幽默的效果，創造出
自己獨特的風格。

*一個因為橋樑突然斷掉，被懸在半空中求助的主體的畫
面。我們看到作者如何打破物理定律，把它轉變成一個
笑點。*

動畫的 特效 (Effects in Animation)

為了要使角色動起來，我們使用一系列的手法，讓視覺效果更柔軟和順暢。這些特效的使用，有時會在角色的結構上做變形，但整個過程是很迅速的，以一種人眼辨識不出來的速度。

正確的特效使用方法，會讓我們覺得角色栩栩如生，真的有生命的感覺。

GUM （英文即THE SQUASH AND STRETCH EFFECT）

是動畫裡最常見的，它不影響動作本身，但可以把動作的視覺感變的更順暢，讓我們製作更生動又易讓觀眾看懂的動畫。

我們在較細膩的動畫裡，和較誇張的動畫裡，都能使用gum。利用想像力和技術，以不失去角色的辨識度的方式使用gum。它是一種可維持物體原形的變形方式。

在動畫裡，gum可分為：

- 壓縮（Squash）。

- 延伸（Stretch）。

這兩種概念和牛頓定律都有絕對的關係。

一個裝滿水的氣球，拿在手裡時會自動拉長，變的細長。氣球的形狀會改變，但是它的形體仍舊是完好無缺的。

一個外來的力量施在物體上會使它變形（擠壓），在去除這力量後，物體會用一樣的力量，但呈相反方向（延伸），直到恢復它的自然形狀。

在下列表格裡，我們看到做動畫時施行GUM特效的條件：

GUM

擠壓(Squash)

延伸(Stretch)

速度 （物體本身會找到使它自己停止的力量或是推力的力量）。

重量 （質量）一個較重的物體較不易被擠壓，擠壓過程也比較輕的物體緩慢，反之亦然。

材質 我們大致上是依照物體本身的組織和彈性來做擠壓或是延伸的動作。

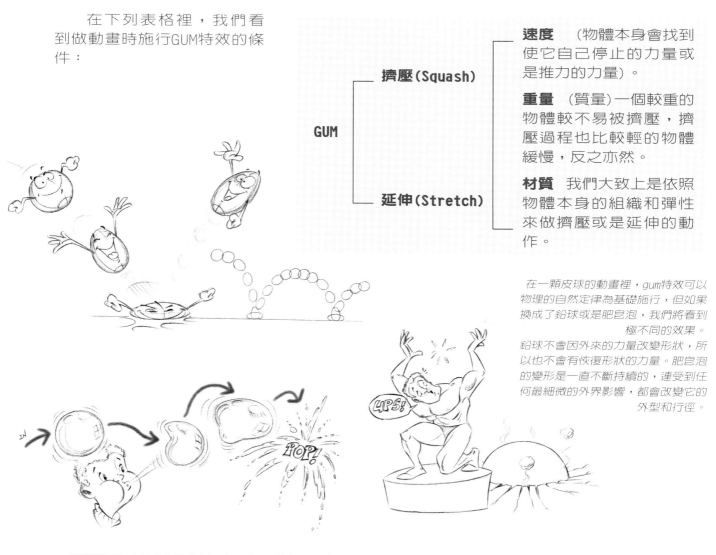

在一顆皮球的動畫裡，gum特效可以物理的自然定律為基礎施行，但如果換成了鉛球或是肥皂泡，我們將看到極不同的效果。鉛球不會因外來的力量改變形狀，所以也不會有恢復形狀的力量。肥皂泡的變形是一直不斷持續的，連受到任何最細微的外界影響，都會改變它的外型和行徑。

兩種不同強度的動作讓我們一定要做gum特效。同時，角色的特徵是我們能做gum到何種程度的基準。比較寫實的角色需要比較細微的gum，做至動作稍有流暢感的程度。比較

逗趣的卡通人物就沒有此限，可以一直做到讓它本身產生gag笑點。

速度線

伴隨著主體快速和極具動感的動作
出現。這種線條的使用是選擇性的,觀
眾並不會察覺到它們,但可以讓動作更
順暢豐富。

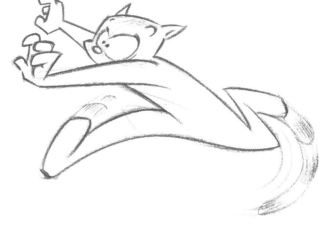

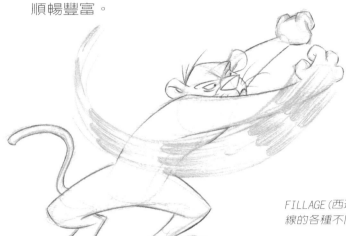

*FILLAGE(西班牙語)(英文是SPEED LINES 速度
線的各種不同範例)。*

重疊影像

使用在當角色的手臂、腿或物體的任何
部位有很快速活動時。適當的使用這種特效
可以獲得非常令人驚訝和有效率的活動幻
影。因為高速度的動作需要把影像重疊,不
過在製作時要非常小心,要避免讓人眼看
出,不然動作反而會有不流暢和遲鈍的感
覺。

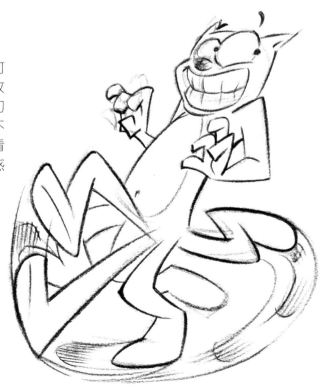

重疊影像的範例。

模糊特效

　　主要是指在動畫裡，角色會全面性的或局部性的散開，再由一團模糊的點開始動畫。這個特效能製造極速的動感，最好是做到角色整個變模糊只剩它的顏色，會產生很有趣的效果。

　　也用來表達一個快速動作的"印象"。例如，一個角色用最快的速度溜出景框。

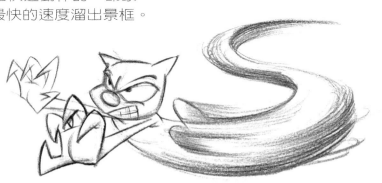

在傳統的動畫裡，經過先人的試驗，找到了一些我們至今仍很熟悉的效果，因它的效果很好仍被廣泛使用。

模糊特效的使用範例。

動力撞擊

　　使用在當一個角色或物體跟其它互撞時。例如墜落時，碰撞時...等。隨著撞擊的動作會產生一些爆炸，更強調震撼力和引起更多注意。可用右邊三個小圖表達這類效果。

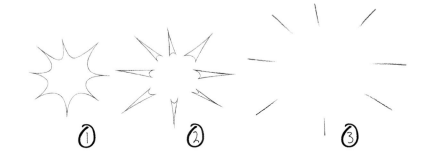

動力撞擊的效果。

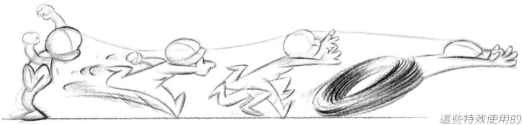

| 速度線 | 重疊影像 | 模糊特效 |

這些特效使用的選擇是依照所致做的影片和創作團隊的指示。

動作：
預備、動作、反應和恢復或緩衝

卡通動畫所指的動作，是包含所有出現在鏡頭裡的動作。就像是在拍攝真實影像的電影，當導演喊"action"攝影機開始運轉，開始拍攝影像一直到導演喊"cut"才停止。如果拍攝的東西成立，就等於完成了一個鏡頭的製作

在卡通動畫裡，不管鏡頭的時間長度，所有在鏡頭裡發生的都稱為"動作"。除了要注意鏡頭前戲劇動作的全面性之外，角色要配合做各式各樣的運動才能完成各種動

作。例如：從一個靜止的姿勢開始一段對白，角色頭向後轉看後方是否發生狀況，然後走出景框，去看正在發生的事。這是一個有三個不同動作的鏡頭，如果要把它們做正確的規劃，必須要觀察這幾個基本概念：

- 預備
- 動作
- 反應
- 緩衝

在同個鏡頭裡的三個不同動作：開始對白、
轉頭、走出景框。

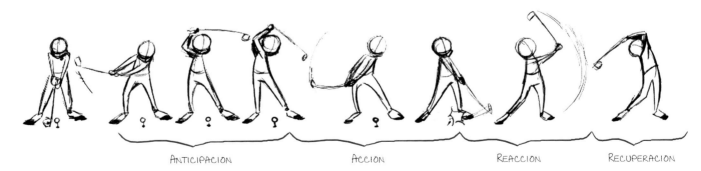

ANTICIPACION　　　　ACCION　　　　REACCION　　　　RECUPERACION

在這個場景裡我們看到整個過程。用高爾夫球棒揮球，我們的目標是球，預期動作是揮棒，計算擺動（swing），之後把球揮出去完成了動作。我們觀察到球桿沒有立即停在小白球上，因推力產生的慣性力量讓球棒揮的更遠。接下來再進入恢復期。

預備動作

　　預期性動作是指要做動作前的準備。通常是一個跟動作持相反方向的預先動作，除了對將要執行的動作有幫助之外，也幫助觀眾做即將在角色身上看到的動作做準備。

我們可以用射箭的過程來想像動作的階段：先預期性的往後拉緊弓讓它之後有衝力，接下來再放開，箭的反應是往前衝向目標，最後弓恢復它的自然狀態。

我們讓角色在踢或是擊出一拳前先有預期動作，讓之後擊出的拳更有力量。在預期階段先讓力量往後拉，最後再向前擊出。

動作

　　所指的是動作本身。任何角色在場景裡做的，介於預期性動作和反應之間，都稱為動作。在鏡頭裡我們持續的看到一個接著一個不同的動作，和這些動作的預期準備動作。當角色越需要衝力或使力時，所做的預期性動作就越明顯，相較之下比較輕微的動作，它的預期性就不太會被觀眾看出。

　　每個動作之後的反應也是相同的，動作越大反應越強。

通常為了要讓動作更順暢，在做快速動作時我們會省略"和物體有接觸"的圖，改以fillages(西班牙語)(英文是SPEED LINES)效果線的多重畫面，或模糊特效取代，讓動作連接的更好。

反作用力

　　反映在動作之後產生，是物理貫性的結果。
根據牛頓定律，每個動作均會產生跟動作相同但
呈相反方向的結果。

踹腳或揮拳都會產生來自動作本身的反應，因為衝力和慣性，腳
和拳頭在做動作時會超過所施力的物體。

緩衝

　　在這最後階段，做動作的物
體漸漸恢復它靜止，平衡和自然
的狀態。每做完動作物體會恢復
到這階段，再醞釀下一個動作，
或是維持在靜止狀態中。

　　在做預期動作和反應階段
時，我們會稍微用適度的gum扭
曲角色，來加強我們的關鍵圖，
試著用壓縮或延伸來強調動作的
點，但又不能讓觀眾察覺，除非
是要做某些特殊的視覺特效。

　　在緩衝的階段，所有的物體
都必須回到它的位置，它的正確
尺寸，回到大家對它認識的樣
子。

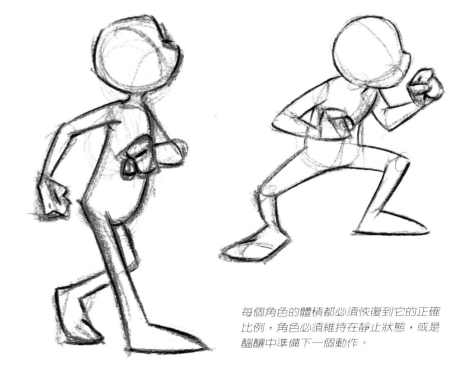

每個角色的體積都必須恢復到它的正確
比例，角色必須維持在靜止狀態，或是
醞釀中準備下一個動作。

在恢復期階段，我們也讓那些陪襯動作角色的元素回到它的原狀，例如：斗篷、頭髮、尾巴、等...。所有的物體都以它的速度和時間回到靜止狀態。

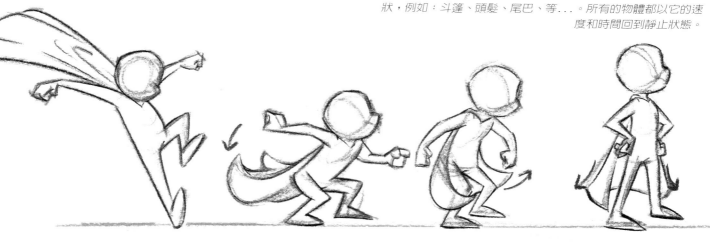

我們用真實生活做觀察，在進行任何動作前都會先有預備動作，接著在動作後會產生反應。

在動畫裡，我們用圖把這過程誇大，不只會讓圖更有真實感，增加我們的創意，也讓觀眾更了解場景正在發生的事。

一部好的動畫的運行是依照這些概念之間的相互作用。實際上，不一定所有的圖都

用恢復做結束，因為在某些狀態下動作一個接著一個，又互相有關聯。在這種情形下，動畫師會做會做一個必要的混合，直到得到所希望的結果。

比較細微的動作，像是指向某個東西、某個人拿取一個東西，也會伴隨著出現屬於動作的：預備、反應和緩衝。

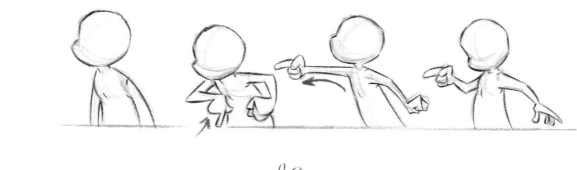

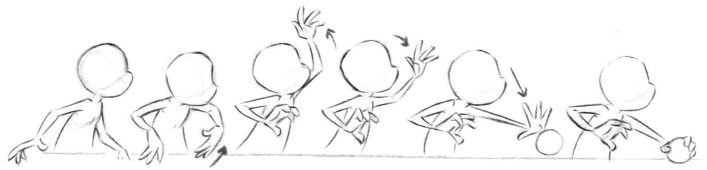

我們使用在角色身上的預備、反應和緩衝，稱為 "take "。實際上正在場景裡向我們解釋所發生的事的動作，除了是動作之外，也是一個take，告知觀眾角色在面對發生的事時，如何反應。

TAKE，
動作的表達性

Take會產生 "彈簧效應"，讓角色在預知期被壓縮，在反應期再被延伸開來，它的結果是在發生某件事時，產生一些有表達性的反應。

一個take可以是很輕微的，幾乎不會看出或是超戲劇化的，所有都依照我們做動畫的角色風格決定。

在下一頁有一個很常見的TAKE的範例，就像從對白開始，表情或態度的轉變、轉頭....等。

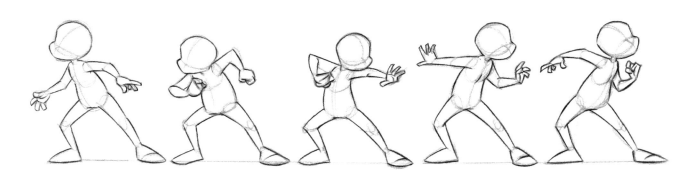

對話的開頭部份

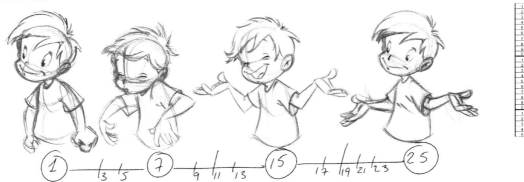

態度改變或表現

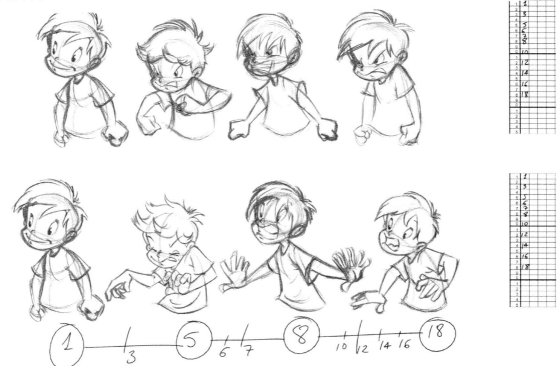

頭部的旋轉

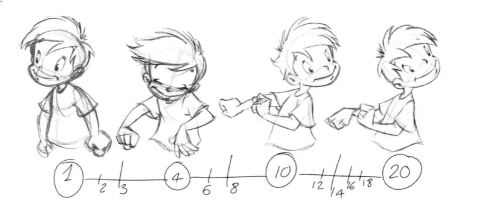

動画製作

公式的變化

　　有時候一直在角色身上使用takes，會產生單調感或是視覺得倦怠，有經驗的動畫師知道如何使用最基本的公式，和如何給它一些變化使它更豐富，並在這變化中尋找最能使角色生動的表達方式。

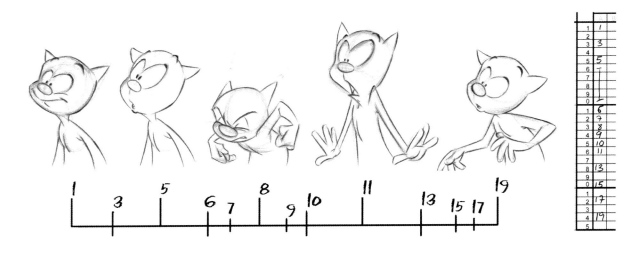

在這個take裡，我們加入一段壓縮的預期動作，讓動作之後的反應更明顯，也加強了觀眾的期待。

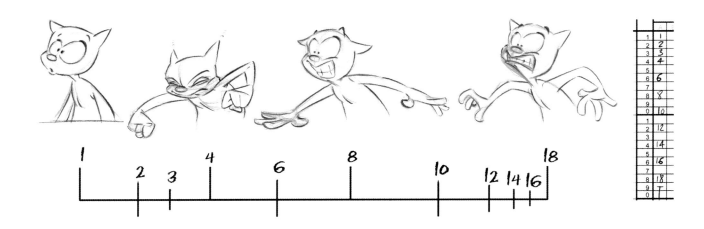

在這個例子裡，做變化的是角色的恢復期。把恢復期拉長，從反應的重點開始算起，取代彈簧作用。

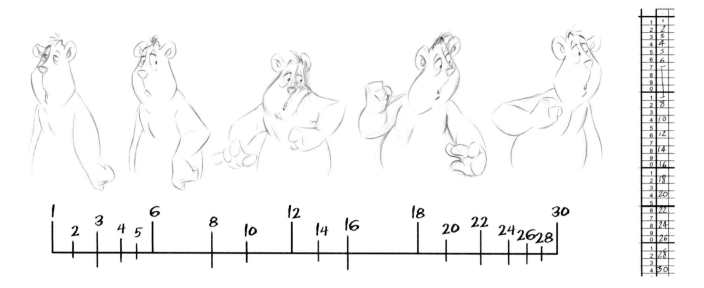

在這個比較細微的take裡，角色轉頭，階段性的移動：
先用眼神預備動作，預期性的轉頭，在反應期整個身體
轉，停在最後的姿勢做恢復。

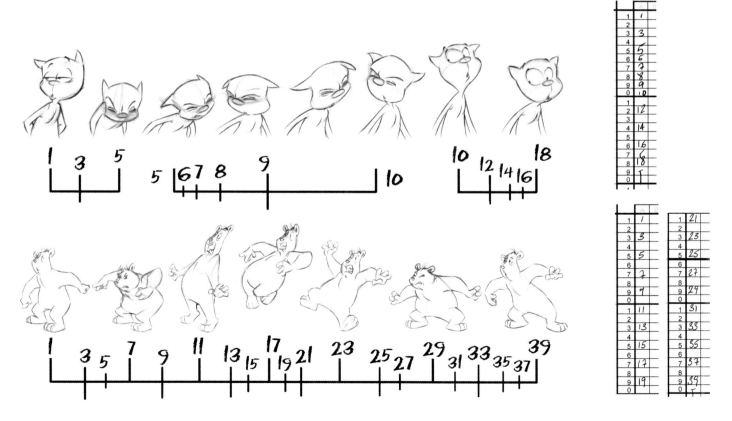

一個很明顯的take變化，是 "doble take"（英文是double
take），加強整個公式，讓預期階段更生動，更有戲劇效
果。

主動作，動作的精華

在動畫裡最重要的工作是，能從一個大綱裡區分出什麼是最主要的和裝飾性的，如此我們才能順利表達出故事的精華。

動畫的主動作，清楚的告訴我們在場景裡正在發生什麼事的動作。是最主要的動力，會產生運動和給動作感情，這類似我們在關鍵圖的章節裡所說的動畫的極端圖，其實它們來自同個方式，都是用極端圖來決定整個鏡頭裡動作的精華。

我們從簡單的草圖開始製作，這些圖必須是有很好的姿勢的關鍵圖，清楚表達動作線，具體的輪廓圖，一個姿勢和下一個姿勢之間有很好的銜接。要用整體的節奏來衡量每個動作適合的速度，可能的話，我們分別處理每個運作中的動作的重點。

同時我們用決定出來的圖製作攝影表，創造動畫裡兩個關鍵圖之間的中間圖，呈現整個作品的節奏和韻律。

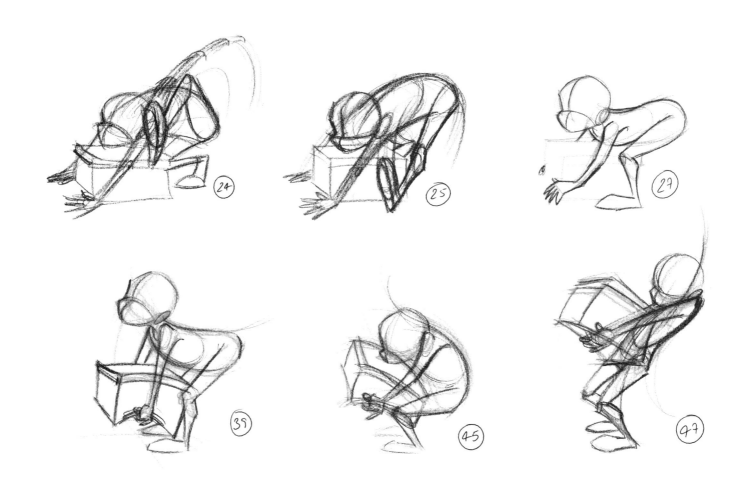

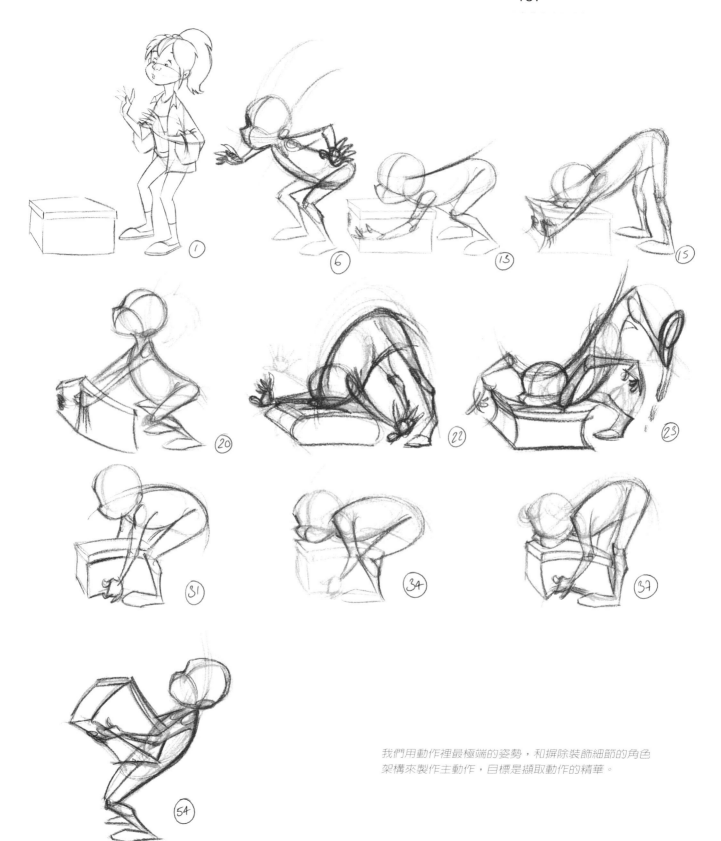

我們用動作裡最極端的姿勢，和摒除裝飾細節的角色
架構來製作主動作，目標是擷取動作的精華。

次要動作

次要動作是從主要動作延伸出來的動作，是主要動作的結果，有補充主要動作的作用，可說是主要動作的附屬動作。

一旦完成了主要動作的動畫部分，我們開始從一個極端到另一個極端，用連續性的方式製作次要動作。在整個過程中會產生中間圖，一系列的中間圖又會產生新的關鍵圖，讓整體動作更豐富細膩。

次要動作的運作是依照主要動作的指示，指示運動的方向和力量，在由次要動作執行和作反應。次要動作不是由動畫師主導或規劃，是和主動作平行進行，由主動作自然而然產生的。

這是一個有清楚的主要動作和次要動作的範例。手部產生運動，旗子的擺動就是運動動作的結果。

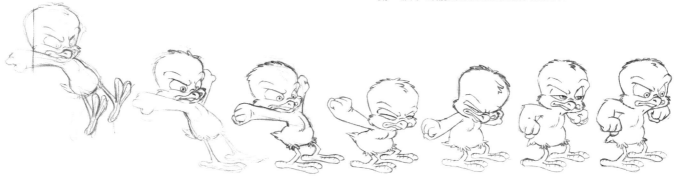

在動畫裡，角色不一定整個身體會在同一時間同時活動或是停止活動。在這個例子裡，可看到腳在第一時間到達地面，身體往下墜的動作仍持續，接著屈膝、身體和頭移動，然後手臂的動作。在緩衝裡，頭部擔任平衡重量的元素。

所有輔助角色的動作都稱為次要動作，這些動作都是由主
要動作"引發的"，包括尾巴、耳朵、頭髮、披風、服
飾...等，這些元素的動作就像是角色主要動作的結果，當
角色的運動停止時，它們仍持有不同速度和節奏的運動。

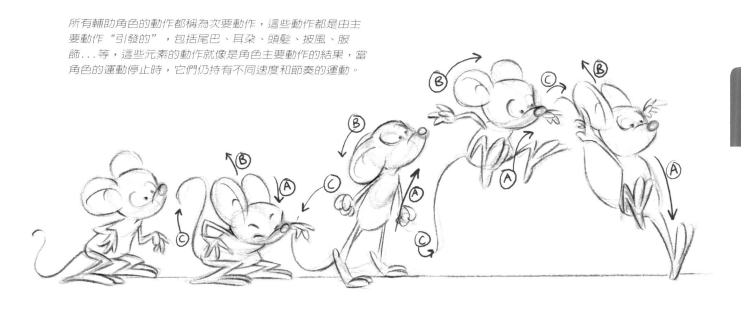

之前我們曾提到，在動畫裡主要動作是運動的精華，我
們可觀察此圖，除了主要動作之外也加了次要動作。

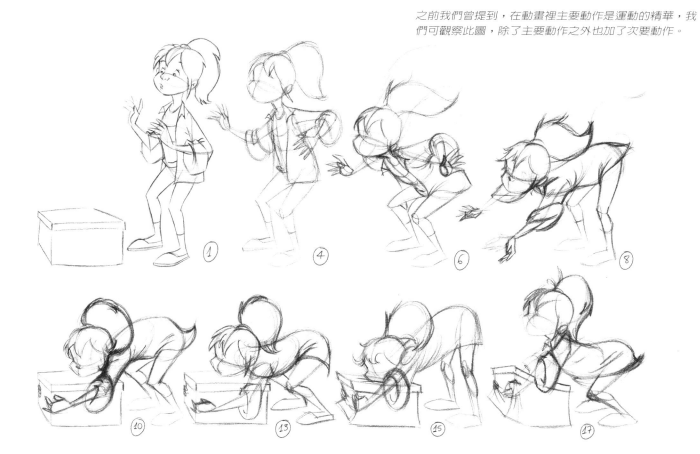

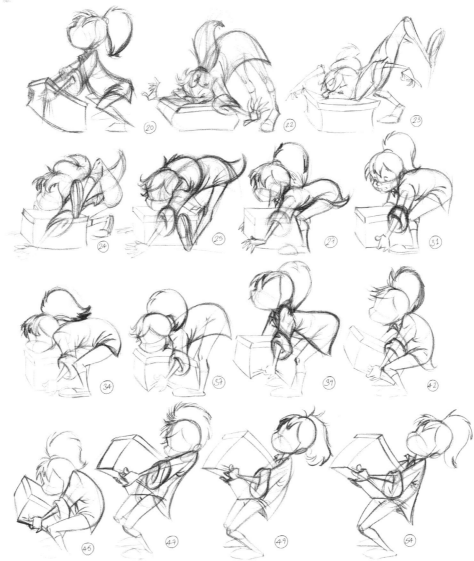

　　有時候次要動作也會再度產生主要動
作，因此又產生新的次要動作。例如：一個
角色一邊走路一邊說話，和一邊用手跟旁人
打招呼。

　　這裡的主要動作是角色行走中的動作，
它的手、頭和身體的其它部位均伴隨著這個
主要動作，但在同時，手部作有意識的和打
招呼的主要動作，這動作有可能再延伸出新
的次要動作來產生這個手部動作改變。一邊
走路一邊進行的對白也是另一個主要動作，
伴隨著頭部有意識的搖動，引發頭髮飄動的
次要動作。

　　動畫師要有足夠的能力整理這整個系列
的動作，如此觀眾才能了解動作。

　　次要動作有屬於它們自己的宗旨，要認
清它們，才能正確的使用。

　　一個運用錯誤的次要動作會產生不對的
動作節奏，或是太突顯次要動作也可能破壞
鏡頭。

　　要正確的使用次要動作，我們必須認識
以下概念：

追隨 (FOLLOW THRU)

是指由主要動作引發的角色任何部分的追隨動作。就如我們所知，並不是整個角色都在同一時間做動作，有些部位或元素的動作是由主要動作引發的。

旗子繼續飄動著，這動作是手部搖動時所產生的第一個動作。

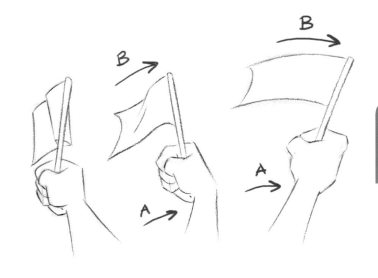

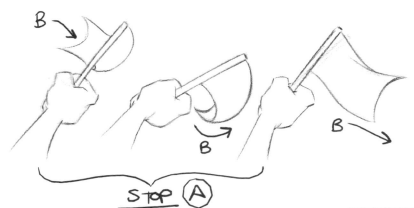

重疊 (OVERLAPPING ACTION)

作次要動作的部位或元素，會因為慣性定律而持續它的軌道，當更改行徑方向或停止活動時，或遮蓋或和主要動作重疊。

因為慣性定律，旗子繼續揮動著，就算手部的動作已經停止。

抑制 (MOVING HOLD)

並非所有部位的動作都會在同一時間停止，在角色身上的每個部位用自己的速度和節奏，運動到最後一個姿勢，才結束整個動作。

旗子繼續著它的活動，直到失去慣性力，才進入靜止狀態。

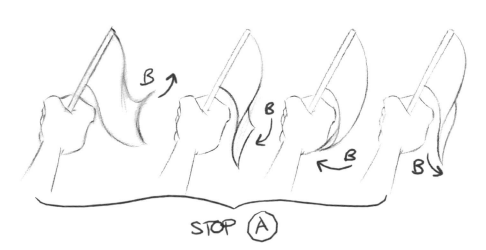

圓弧， 活動中的節奏

在作角色的動作時要注意它的運動節奏是否合適，才不會產生無預期的節奏導致動作的遲鈍。所有動作都應清楚反映出我們所要表達的。

要達到控制節奏的目標，可以從規劃圓弧開始規劃動作，先決定出動作的不同路徑。

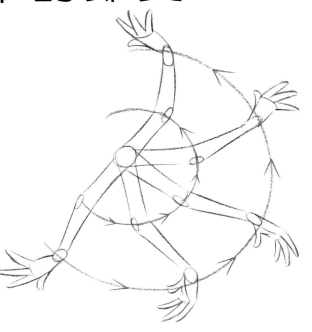

這個傳統的例子讓我們看到舉高手臂的圓弧路徑，整隻手臂都在這路徑上移動。手臂的位置負責推動力量，手腕的部位帶動整個手臂結構。

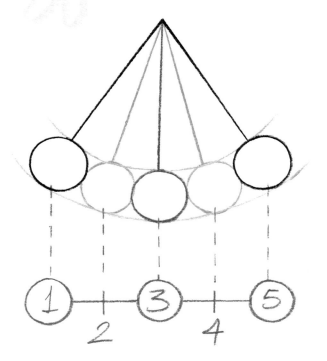

複習一下前幾章所提的關鍵圖的鐘擺。路徑的圓弧標示出3號中間圖的重要性，讓它作為我們動作節奏的更換點。它的重要性相當於動畫裡的關鍵圖。

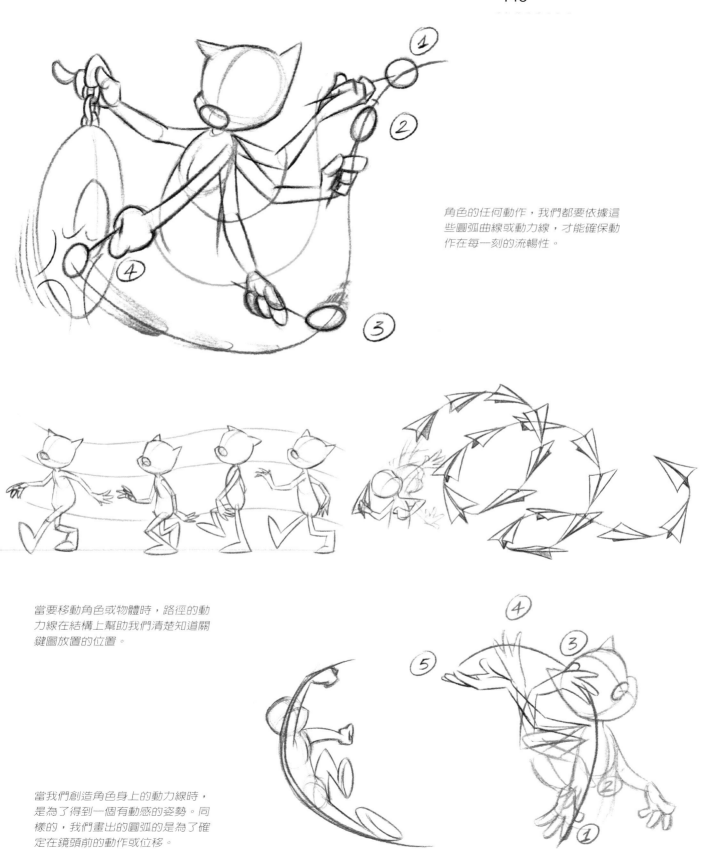

角色的任何動作，我們都要依據這
些圓弧曲線或動力線，才能確保動
作在每一刻的流暢性。

當要移動角色或物體時，路徑的動
力線在結構上幫助我們清楚知道關
鍵圖放置的位置。

當我們創造角色身上的動力線時，
是為了得到一個有動感的姿勢。同
樣的，我們畫出的圓弧的是為了確
定在鏡頭前的動作或位移。

在動畫裡提到timing，所指的是關鍵圖之間的時間分配、節奏的轉換、停頓和暫停...等。

Timing指示我們如何進行動作，如何分配動畫裡不同姿勢的時間，這些因素對角色的生命力和創造力都有決定性的影響。

動畫的
節奏：Timing

在規劃動畫的Timing時考慮許多因素，角色的重量是很重要的，因為較重的活動速度比較苗條的緩慢。不過角色的心情狀態有時會顛覆這個規則，較重的角色在心情愉悅時有可能比較苗條但低落的角色活動速度快。

角色的個性也影響timing，例如：機伶的、狡猾的、愚笨的、外向的、害羞的...等，它們的動作表現均不同，正確的timing才能反映出它們的個性。

記時器讓我們知道角色在螢幕前的每個動作的持續時間，讓我們能很精準的作決定。

動畫師手上拿著記時器，一邊扮演將在紙上呈現的角色動作。所以我們說，在動畫電影裡真正的演員是動畫師本身。這個預演會得到時間秒數的數字，用它來規劃timing。

最理想的方式是同個動作表演三至四次，再取得到秒數的平均值。

再以一秒二十四張影像的方式計算，得到作動畫裡的動作所需的影像數量的最後數據。

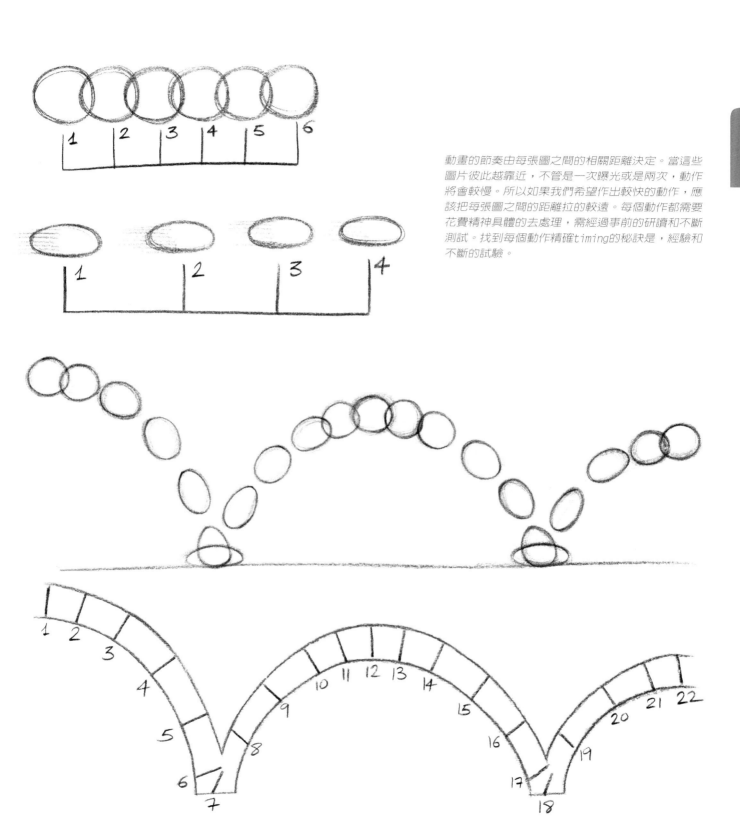

動畫的節奏由每張圖之間的相關距離決定。當這些圖片彼此越靠近，不管是一次曝光或是兩次，動作將會較慢。所以如果我們希望作出較快的動作，應該把每張圖之間的距離拉的較遠。每個動作都需要花費精神具體的去處理，需經過事前的研讀和不斷測試。找到每個動作精確timing的秘訣是，經驗和不斷的試驗。

曝光法

在之前我們曾提到，考慮動畫動作的柔順度時可採用 "ones"（一次曝光one step），一個影像使用一張圖。"twos"（二次曝光two step），指的是一個影像使用兩張圖片。一般較常使用兩次曝光，因為在螢光幕上呈現的動作較柔順，工作量也是一次曝光的一半。相反的，當我們需要作快速動作，動作要非常流暢時或是有鏡頭運動時，就需要使用一次曝光。

選擇一次或兩次曝光的這項決定，也是影響動畫節奏的重大因素。

在一些情況下，我們的動作需作小小的暫停，為了產生新的動作或是讓觀眾稍作喘息，讓接下來的情節更易懂，可使用一張單一圖六個影像的方式，這是我們肉眼能讀到的暫停，或是短暫的沉靜所需的最低限制。

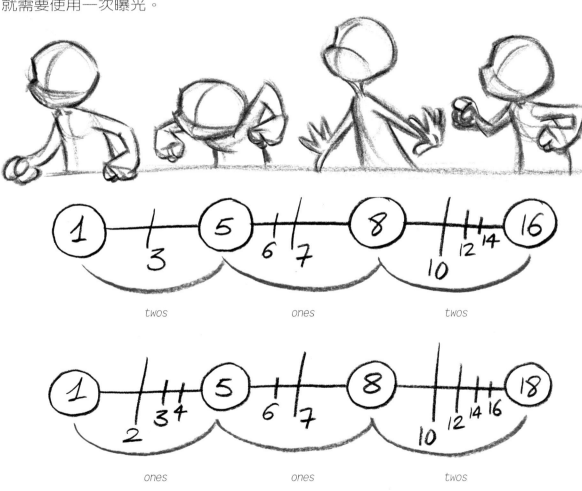

我們觀察到一個動作可有不同的timing，因動畫師改變了一些圖在螢幕上停留的時間，像是每個關鍵圖之間的中間圖數量和他們之間的距離。

慢進慢出(SLOW-IN & SLOW-OUT)

沒有一個物體是用最高速度開始一個動作，必須先有一段時間加速，這時間的長度依照它的重量和被施力的力量決定。同樣的，物體也不會瞬間停住，整個物體或是它的各部分，在達到完全靜止的狀態前會有一個逐步的減速。

每個動作的特性和本質都由加速和減速這兩個項目組合決定。

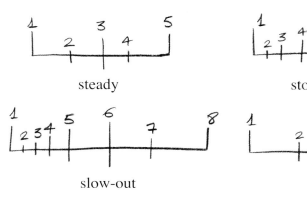

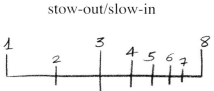

這些是最常見的加速和減速的範本。動畫師用每個動作的圖和這些圖的間距跟畫中間圖的助理溝通。關鍵圖用長線或是圓型標記，中間中型的線條屬於中間圖助理要畫的中間圖部分，其餘的稱為"慢鏡頭"或是"有幫助的圖"，看它們是否較接近關鍵圖。

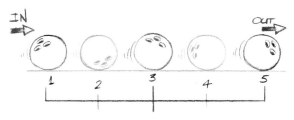

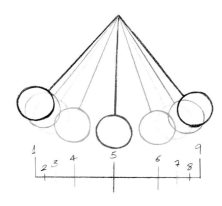

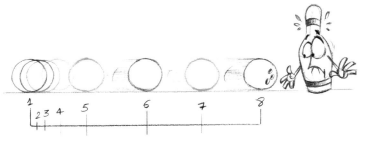

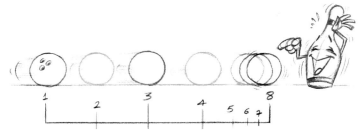

以上這些圖型代表動畫裡圖片如何分佈，依照所顯示的加速或減速，都會影響螢幕前的動作。

如此，我們觀察到一個動作的tim-ing主要分為以下三個互相影響的的概念：

- 速度：指的是24張影像在一秒內播放的速度，和每個影像在螢光幕停留的時間。

- 時間：由一個具體的動作所需的影像數量決定。

- 節奏：由為了完成動作所作的加速或減速，圖的間距，使用一次或是兩次曝光法，或是否增加了中間圖，這些因素決定。

動作的圖之間的距離也用1/3來表達。一切都依照動畫師如何規劃影片的節奏和速度。

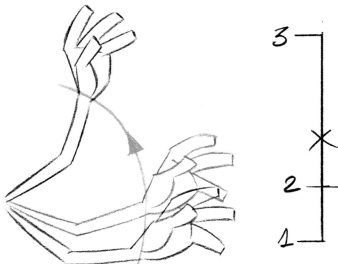

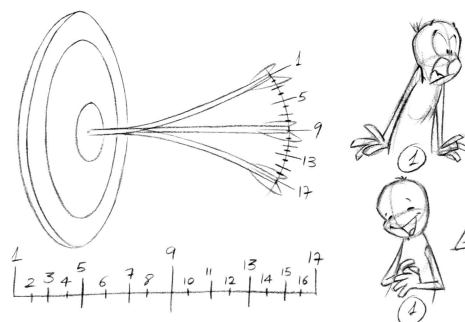

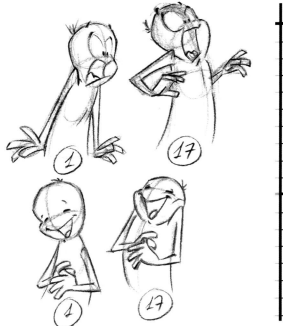

振動（STRAGGERS）

可以使用動畫的圖片和圖片之間的間距創造運動的效果，像是角色或物體的振動，善加混合攝影表上的圖，也可產生一些在螢幕上看起來效果很好的動作。

一隻射中靶心的箭，一陣痛哭、一場狂笑、一聲令人毛骨悚然的尖叫、一股最大的努力...等，在製作這些動畫時都可混合攝影表的圖以達到效果。

動畫用的圖必須是很清楚的，不該出現任何導致誤解的地方。錯誤的解讀這些圖有可能破壞一個好的動作。

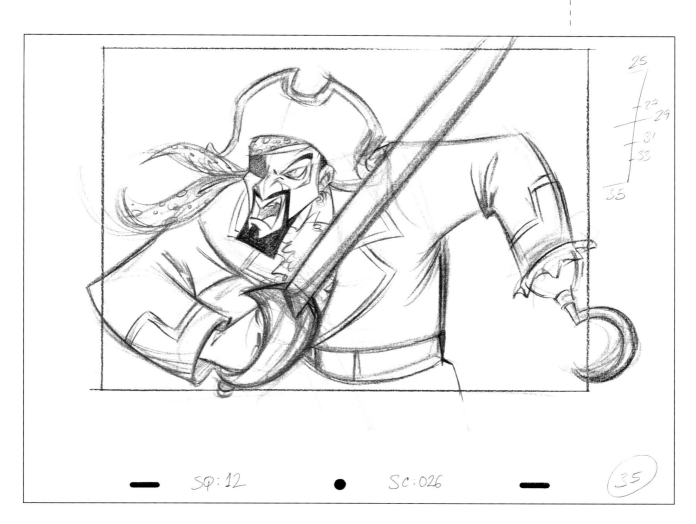

動畫師把他正在製作的動畫圖放在關鍵圖的旁邊，以方便工作團隊成員辨識，這些人員必須注意不讓它們的標示跑到準備好要拍攝角色的景框內。在右下角通常會寫上圖的編號。

其它的因素

　　在規劃動作正確的timing時還有其它需要注意的因素，有些會以其它方式影響，不一定直接影響角色本身的動作，而是動畫師必須注意的外在因素。

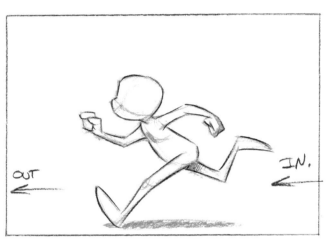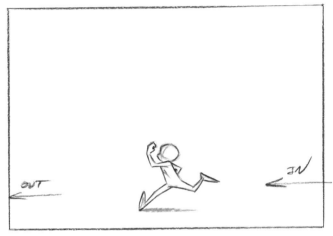

角色和景框之間的大小關係

　　一個場景的呈現會受正在做動作的角色和景框之間的大小關係影響。一樣的動作給我們不同的時間感，例如，一個大空間裡的小角色，或是小空間裡的大角色或者是在某

瞬間角色突然經過場景，一樣的動作感覺卻不同。我們不只要注意角色的動作，也要留意它的周圍，和在背景裡會影響正在場景發生故事的元素。

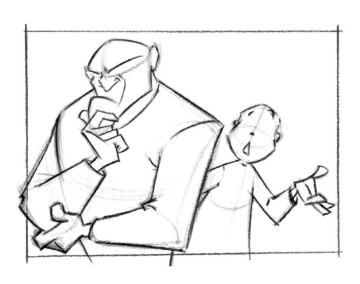

動作的交替

　　兩三個角色有時會同時出現在一個場景，可能一起進行一段對白，或是作某些一起的動作。

　　讓觀眾看清楚每個角色的動作是很重要的，尋找到一個動作的交替點，可清楚呈現在每一時刻場景裡發生的事。

　　在這狀況下每個鏡頭前角色的timing可分開規劃。要讓螢幕上充滿動畫，代表著角色們的動作本身要出眾，最好的方式是讓每個角色有自己的上場時刻。

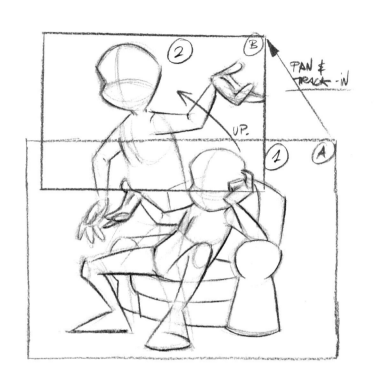

攝影機的運動

通常，攝影機的運動的開始和結束，各種運動的時間長度，都紀錄在攝影表裡。我們必須依照那些攝影機的移動和鏡頭的轉換來計算動作的timing，同時注意景框大小有沒有改變，角色或元素在移動的過程中是否有相互影響。

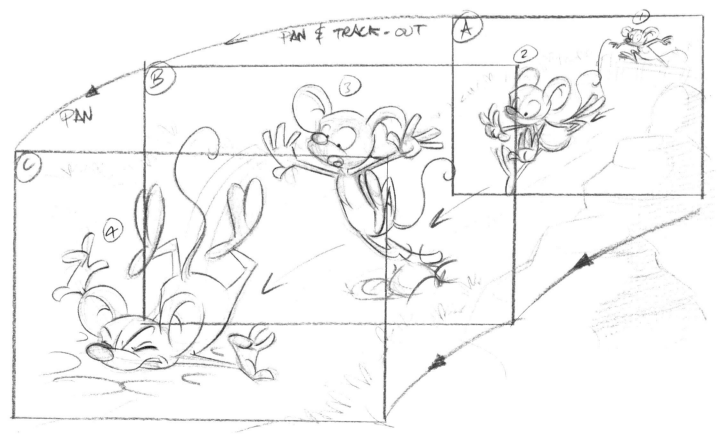

動畫裡的對話

在製作動畫時,通常事先把角色的聲音錄起來。演員用聲音表達對白,聲音剪輯員在把它轉換成攝影表的內容,用一個偵測聲帶的機器,可以把錄音的內容讀成一個個音節,用來得知它在影像裡的長度。

動畫師在攝影表裡有足夠的資訊得知對白的時間長度,和在每張影像裡音節的編寫。除此之外,還需要其它基本工具,才能正確的製作動畫場景,例如:Storyboard和構圖,在這裡面可看到動作如何運作和在什麼樣的背景之下開始哪段對白,演員們已經

預先錄好的聲音,裡面包含聲調、音量、情緒...等。從這邊仔細研讀,找到最能讓角色表達故事的表演方式。

搭配各個字母的主要嘴型範例。還有其它的版本,但都只是讓動畫師作一個參考,他們應該要找到讓每個角色把對白詮釋到最佳品質的方式。

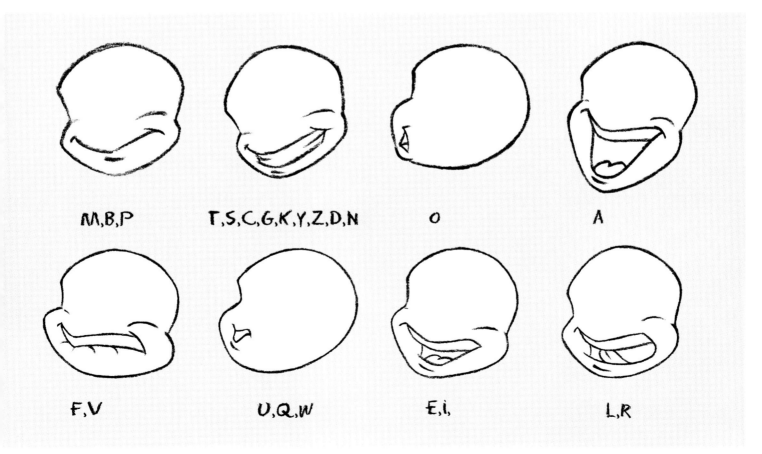

M,B,P　　　T,S,C,G,K,Y,Z,D,N　　　O　　　A

F,V　　　U,Q,W　　　E,i,　　　L,R

可自行選擇是否要使用上一個範例的嘴型。動畫師也可依照每個角色的嘴型特點作各種有利的更改。我們用 "M、B、P" 的嘴型舉例，觀察右圖可看到如何給予每個不同的發音特色，讓嘴型的辨識度更好。

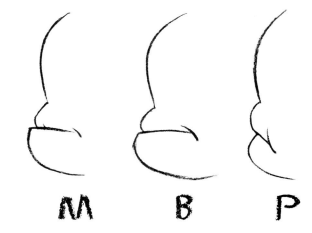

Gum特效在有對白的場景裡非常重要。當我們為了讓角色的表情更生動，在下巴作擠壓和延伸的特效時，頭顱硬的部分基本上維持原狀不會改變。

最理想的狀況是用整個臉部表情伴隨嘴型作變化。臉部具表達性的元素：雙眼、眉毛、臉頰...等，加入這些元素會讓嘴唇同步的對話更豐富。

從所有我們之前看的到現在，動畫真正最重要的把角色的感受、感覺、生命力和表情傳達給觀眾。演員幫我們完成故事的敘述，所以必須在他們身上用各種詮釋方式，來將故事戲劇性的內容傳達給觀眾。

每段對白都應該伴隨一個好的表情，一個適合的姿勢、身體其它部位細微的肢體表現也能參與對話，加強要表現的意圖，例如：手臂、手、肩膀、...等。

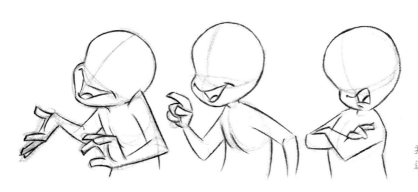

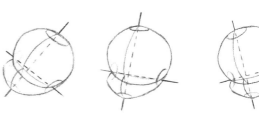

我們要努力讓自己在作表達時更有體積感和三度空間感，運用頭的傾斜度作出較自然的表情，和增強它的表達。

在以下兩個例子中，角色說同樣的對白，但是用不同的情緒。
在第一個例子，嚴厲的斥責對話者，在第二個則是用親切及詢問的態度。我們可觀察到他們不同的肢體語言、臉孔、姿勢、臉上表情，都可讓我們清楚看出這兩個鏡頭的不同，當然他們配音的語調也會是截然不同的。

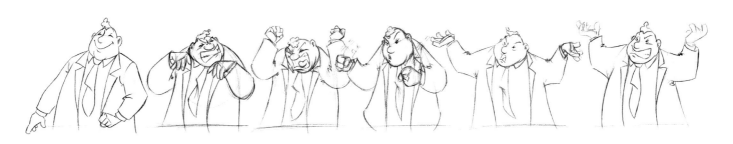

...WHAT ARE YOU DOING?

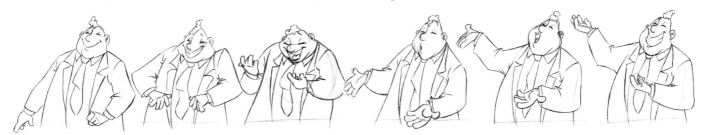

DIALOGUE IN LIMITED ANIMATION在受限動畫裡的對白

在電視的卡通影片裡,因為成本較低的製作,運用一套比較單純的系統製作對話。一般來說,用六個嘴型的代號,其中三個是關鍵嘴型,其餘的則在中間圖裡依照角色的對白使用。

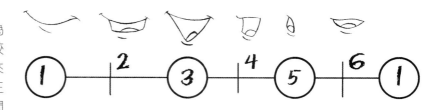

六種嘴的規範

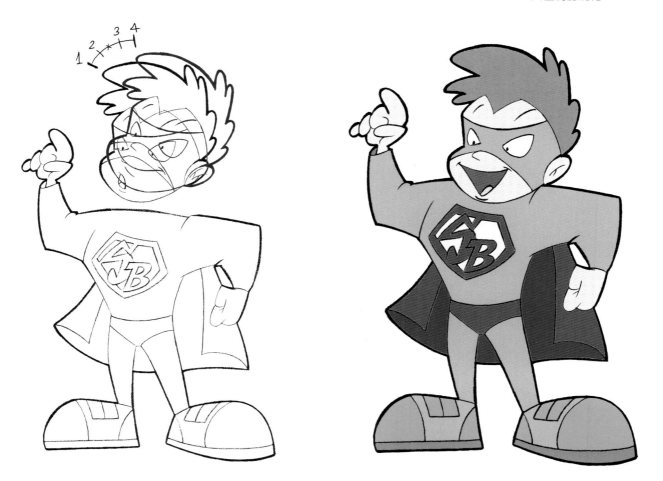

我們可以把臉跟身體分開,再分成不同的圖層,這樣在畫有對白的場景時就不需要把角色完整畫出。同樣的,嘴要跟臉部的其它部位分放在不同圖層以方便作業。
通常,動畫的製作是非常技術性的,要得到一個很好的結果必須要非常注意角色的姿勢,和善加利用攝影表作畫面每個不同圖層的安排。

動畫的後續

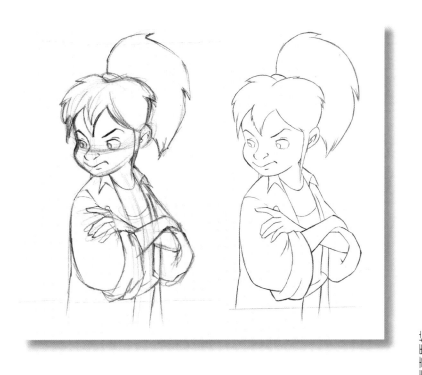

瑟喜嘉嘉馬拉
動畫草圖及其線稿

作業。

動畫師

給予每個鏡頭生命。

當動畫師給影片裡的每個鏡頭生命的同時,助手或中間圖畫家會逐一檢查、套用、修飾和增加一些圖,讓整體動作更逼真順暢。

也就是說,有一群藝術團隊在動畫師專注於角色的動畫部分之餘,負責小心翼翼的照顧每張動畫的圖,讓它們在螢幕前有更好的呈現,更能順利的進行故事情節。

動畫的助手

　　助手負責把動畫師的草圖謄乾淨，和集中注意在動畫師在場景裡要傳達的意念，讓動作節奏不失去它的功效，並把所有動畫主體的細節歸放到屬於它的地方。有可能在某個鏡頭裡動畫師忘了角色的某項細節，例如：釦子、口袋、頭髮...等，助手要將角色設定圖放在面前，非常熟悉所有角色，作它們結構和配件詳盡的檢查。

　　助手也要有很好的藝術養成背景。動畫師工作的方式是畫一些姿勢來作初步的動作規劃，之後再用這些圖作連續圖，並加入中間圖和次要動作。在這第二階段的過程中，常常會有一些關鍵圖變的模糊不清，或是結構上出現問題，在這狀況下助手便要依照動畫師的原創重新建構角色，還原它的比例和外型。

　　助手要能分辨動畫師在圖上作的變形是為了作gum特效，或是逃跑的效果，還是只是不留意沒畫好或是結構上出現問題。

動畫師在畫草圖時會比較注重動作或每個圖中間的節奏，專注於給角色生命的意圖，有時會忘了細節，必須由助手在之後負責加上，並整理動畫師的圖，把它們謄乾淨，去掉打草稿時的建構線，讓角色輪廓非常明確。

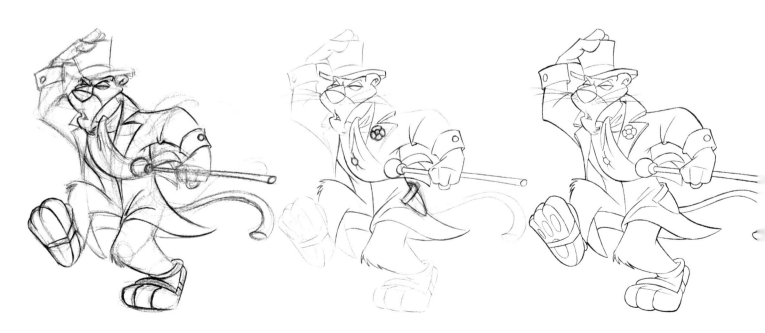

　　每部影片都有好幾位助手參與，重要的是導演要把他們帶領到同個風格上。我們之前曾提到，由助手們完成的圖示上了顏色，準備拍攝的圖，也就是螢幕上看到的完成圖，所以影片裡所有的圖，不管是由哪位助手完成的一定要有同樣的風格

　　接下來我們要看不同風格的線條和適合使用的領域（長片、卡通、廣告...等）。

對於動畫師圖樣的輔助處理包括：檢視比例，加入可能遺漏的細節，以及清理圖中結構線條。

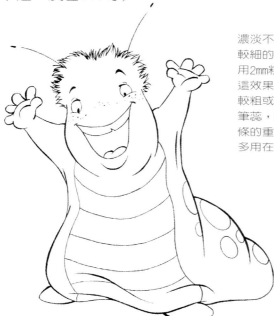

濃淡不同的線條，特色是有較粗和較細的部分，模仿鵝毛筆的線條。用2mm粗度斜切的筆蕊比較容易畫出這效果，可更換筆蕊的粗度當需要較粗或較細的線條，大多是用2B的筆蕊，因為筆蕊較軟較方便強調線條的重要性。這類型線條畫的圖大多用在長片上。

無粗細變化的線條畫的圖，最常使用在電視卡通影片上。一般常用 "F" 的筆蕊，因為它畫出的線條較具連續性。這類的線條目標是找到一種非常單純的風格，和很容易被參與的助手們複製的線條。

起浮較多的線條，它是屬於比較個人風格的線條，通常使用在廣告或短片上，可用不同種工具繪製，蠟筆、水彩筆...等。

動畫的中間張畫家

中間張畫家負責製作關鍵圖之間的中間張，目的是使動畫師創造的圖更完整，動作更順暢。

中間張畫家依照動畫師給他們的指示畫圖，這些指示是指動作的timing，不同的速度、減速...等。

有時中間張畫家的工作被解釋成"填滿"動作的補充圖，不需要專業。但是其實一個中間張畫家做的不只是這些，一個專業的中間張畫家賦予每張圖"企圖"，他依照動畫師的指示畫圖，但也參與場景裡真正吸引觀眾的動作，他們必須注意不同事項，動作最基本的節奏，正確傳達動畫師希望觀眾感受到的感覺。錯誤的節奏會讓人無法了解動作。

中間張的製作過程

中間張畫家把兩張關鍵圖裝在動畫用的圓盤的調整桿上，在新裝訂進去的紙上，用由下往上打的光依據關鍵圖製作中間張。用這方式能有很好的依據，畫出跟關鍵圖的動作節奏搭配的很完美的中間張。

中間張畫家一定要很完整的維持動畫師畫的圖的外型和結構，他的線條必須是很正確的，再由他自己把這些畫出的中間張線條謄乾淨，遵守之前助理們確認出來的線條。

他們依照一個很具體的順序製作每個動作所需的中間張，這順序由動畫師事前規劃，在每張關鍵圖會附一張動畫圖表。圖表上可看到一些標記，包含在圖表兩端的圓圈，圈起來的就是代表關鍵圖。還有一些用比較長的線條代表中間張，或是中間張畫家必須特別注意的動作。另外有一些逐漸縮短的線條，出現在中間張的中間或是某關鍵圖旁邊，這些是代表慢動作，或"有利的圖"（對某些關鍵圖的動作有利），或是"中間張的剎車"，因為要把動作引向另一個關鍵圖。中間張畫家依照圖表的線條長度製作動作，用這方式讓每個動作順暢和得到應有的節奏。

中間張畫家依照動畫師訂的順序作畫，他們必須整理每個場景的圖和快速"翻動"圖，測試它的效果。

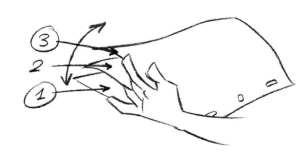

　　範例 "A" 是一個傳統動
畫圖的圖表，通常出現在關鍵
圖的頁邊，讓中間張畫家知道
該進行哪些圖。

　　範例 "B" 代表中間張的
製作順序。中間張的第一張圖
是編號3（跟圖號1一樣都用紅
色標出），在製作過程參考關
鍵張1和7。接下來要做的第二
張圖是編號2，參考關鍵張1和
中間張3，如此等等。

　　範例 "C" 是一個以1/3為
基準的中間圖表，動畫師用
1/3的安排使動作更活躍。製
作的過程是相同的，有時候中
間張畫家會先做一個中間張當
作指標，讓1/3的圖進行的更
有把握，但那圖指供參考用並
不屬於中間圖。

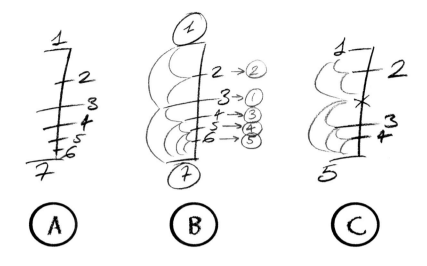

*傳統動畫的圖表(A)，中間張的製作順序(B)，用1/3的方式製作
中間張的圖表(C)。*

*由以下的圖解可看到中間張製作的順利，及每
個圖產生的效果。*

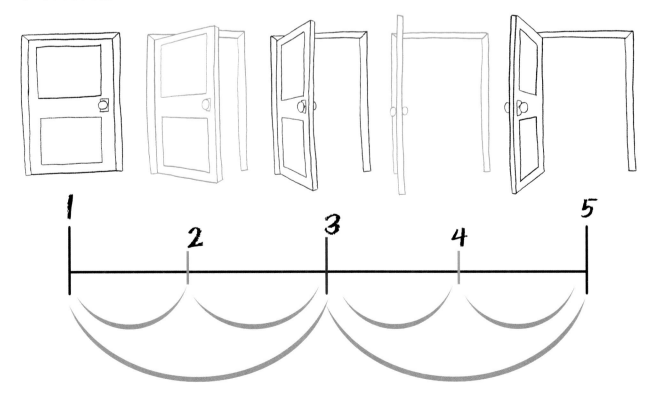

中間張的波動

在動畫的章節裡我們曾強調﹁弧線﹂和﹁路徑線﹂，動畫師以這些假想線規劃他要表達的動作，創造更好的節奏感。要使動畫師的動作更完整，中間張畫家當然也必須繼續那些相同的路徑，所以這些線條也是他們作畫的基準。

中間張以對真實的觀察為依據。在下圖我們看到1至5圖的過程，在這之中動畫師在圖表上建立的中間圖。

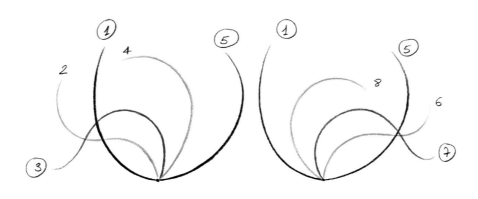

中間張畫家的畫不應局限於畫兩張關鍵圖的﹁中間﹂的圖。在以下的圖片我們看到安排中間圖的方式，依照動作的節奏和關鍵張1、3、5之間正確的路徑。

中間圖畫家和動畫師一樣，都盡量別在同一時間移動所有元素。
前手臂負責帶動手臂的抬起或放下，所以由它產生動作，在整個路徑過程裡手部由它拖拉。

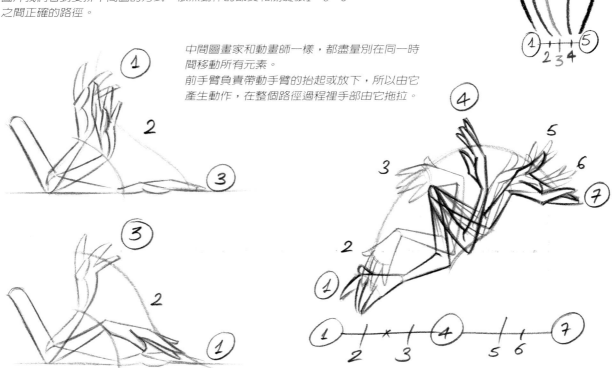

擠壓和延伸特效的中間張

　　動畫師用擠壓和延伸特效來加強動畫裡的一些動作階段，中間圖畫家必須完全掌控這特效，畫出來的圖才能傳達正確的意圖。

　　是否在圖裡使用擠壓和延伸特效是依照動畫師要傳達的意念，有時候中間圖畫家並非完全了解擠壓和延伸的感覺，導致破壞一個場景的timing。

　　例如：在一個角色的結構上用的擠壓和延伸，和在一個被擊中的物體上用的擠壓和延伸的方式是不同的，雖然目的都是在強調動作。

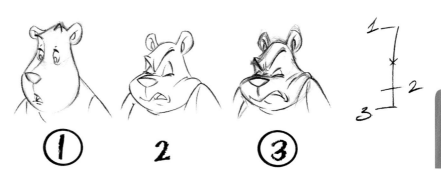

在角色的預期性動作和反應裡，gum特效以一種漸進式的方式施行。就算是一顆摔到地面被壓扁的球。在"A"範例裡的中間圖，gum特效做的不正確，球還沒碰到地面就已經開始變形。在"B"範例，中間圖階段的圖都還維持它的結構，在關鍵圖才出現gum特效，正確的做法應該是在中間圖裡讓gum特效漸進出現，否則會大大的破壞動作。

眨眼睛

　　動畫裡的角色跟一般人一樣都需要眨眼。眨眼的速度是非常快的，可能眼皮下降不多於一格，上揚也不多於一格。儘管如此，也有比較緩慢的眨眼，帶有強調眼皮動作的意圖。在這兩種狀況，中間畫家都要注意瞳孔和眼皮會同時移動，要避免整個眼球變白。

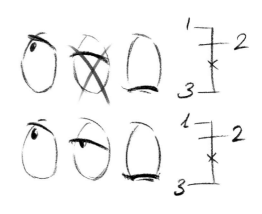

不要在角色的眼皮上作"直接的"中間圖，因為會在一些圖裡出現眼球完全翻白的情況。中間圖畫家要特別注意瞳孔經常會在眼皮上揚和下降時伴隨著移動。

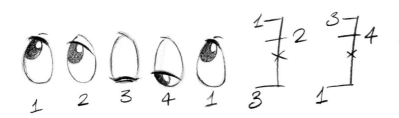

一般眨眼的動作常用1/3作眼皮下降和1作上揚。用這方式做出來的效果比較自然。

走路方式
運動與

瑟喜嘉馬拉
電視影集「大吃大喝」（Slurps）的動畫草圖，1997

角色
不是所有角色的
走路方式都一樣。

同樣的角色也不一定總是用同種方式走路。隨著故事情節的各種狀況,每個角色會隨著感情變換姿態、情緒,是否筋疲力盡,還是充滿活力...等。

角色的走路方式不止意味著從銀光幕的一端走向另一端,也同時顯現出它的人格特質、個性、意圖和它的體重,及在影片裡的重要性。

每個角色用自己適合的方式走路,是一項幫助我們傳達故事的很重要因素。

走路方式的特色

每個角色因他們不同的個性、體重、體積，都用不同方式走路。但他們獨特的走路方式也會隨著情緒、匆忙與否或是意圖...等而改變。

這些身體上的和心理上的因素都會影響主體的走路方式。除了這些角色各自的特徵之外，還有一些我們作動畫時要注意的普遍共同特性。

我們可以在剛開始先建構一個週期特性的動畫，也就是說，先建構一個沒有特別目的，可以在好幾個地方使用的走路方式，這可以讓我們研究動作如何運作，測試它，提升之後作最好的決定的能力。

步伐

我們先仔細分析步伐的根本，才會清楚知道當角色一隻腳往前邁和另一隻腳之間的關係。這麼簡單和看似機械化的動作，其實包含了所有我們從之前講到現在的東西。

以下的五個圖形成一個完整的步伐，也是我們要了解移動的重點的基礎。

圖一是角色邁開大步，在這一刻角色是處於平衡的，兩隻腳都有接觸地面，我們看到邁開的步伐寬度，手的擺動跟腳成相反方向。

圖二是角色下降，身體壓低至整個循環的最低點，讓整個身體的重量先放在一隻腳上，抬起另一隻腳準備進行移動。這個姿勢可以描寫一個角色的體重。

圖三是收起另一隻腳的身體力量，身體往上抬。藉由這個動作細微的變化，可以讓每個主體的步伐更個人化。

圖四是整個循環的最高點，身體最充滿力量的時刻，隨時要面對下一個步伐

圖五是圖一的相反姿勢，步伐的伸展和揮臂看似和圖一相同，但事實上腿和手臂的位置是相反的。

角色走路的方式跟他的姿勢、結構、外型和表情一樣重要。

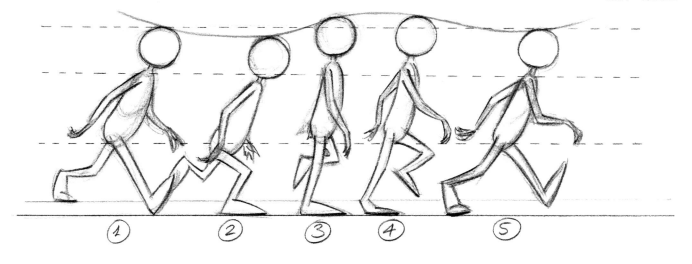

節奏

一個正常速度的步伐指的是半秒一步、兩步一秒。這代表我們將十二張圖拍攝成"ones"，傳達某速度的步伐感覺，但是步伐的節奏會隨著角色是否匆忙而改變，以下的表格取一個相當準的平均值：

- 6 格：非常快速的步伐，幾乎是用跑的。
- 8 格：快的步伐，充滿活力。
- 12格：正常速度的步伐。
- 16格：散步。
- 20格：疲憊的步伐，或是老人的步伐。
- 24格：非常緩慢的步伐。

一個正常速度的步伐，我們在上一頁解釋過，用1/3來製作需要的中間圖，以達到希望的節奏。

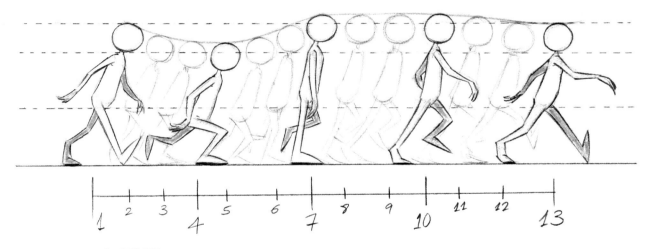

圓弧、軸和透視

其它我們在作走路時的動畫要非常注意的共同特徵，那些會影響結構的點。

圓弧標示出手臂的運動，身體往上和向下的移動，以及腿的路徑。

軸標示肩膀和骨盆的擺動，頭的傾斜度，...等。

透視讓我們突破平面，建立更真實自然的主體和主體的姿勢。

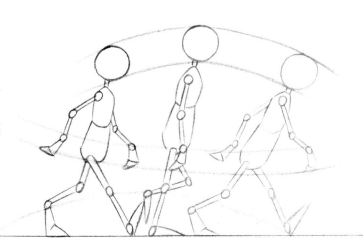

節奏和圓弧的基本原則非常適用在走路方式，因為所有元素都必須順暢的移動。我們可以想像主體有著機械關節的結構，在圓弧線上運動，以產生動作流暢的感覺。

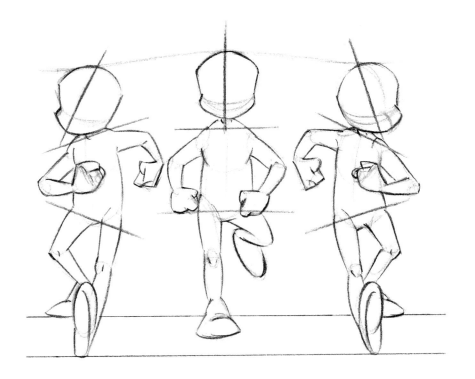

肩膀和骨盆的軸線呈相反方向，以描述主體的平衡。頭部的軸線伴隨著整個身體的活動而改變。

要注意角色放在地上的腳的透視，透視的改變可讓同樣的動作更有深度和立體感。

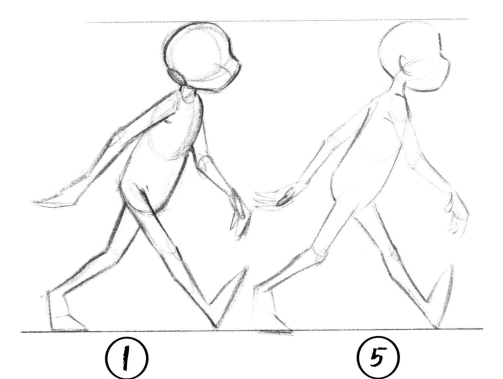

① ⑤

走路的關鍵圖

要作一個步伐的循環，我們之前已解釋過，必須先選擇關鍵圖，在創造一個讓每個主體都適合的走路方式的順序。

最簡單的方法是用兩個相反的姿勢開始做，但這兩個姿勢的腳都是接觸地面的。這個作法的好處是，我們可以在角色處於平衡狀態時，決定他們步伐的大小和手臂的位置。

我們把圖一和圖五當成極端圖，因為這兩個圖裡的步伐和手臂的揮動最大，主體的軀幹向兩邊搖擺，頭部也微作傾斜。

在接下來的圖，關鍵圖是3號。在3號圖裡，手臂放到身體中間準備轉換至跟腿相反的活動方向，一隻腳完全接觸地面，另一隻在中間位置準備跨出另一步。軀幹和頭也是處於中間位置。

3號圖形成了一個中斷動作的圖，讓我們有機會把角色的個人特色加入步伐裡。

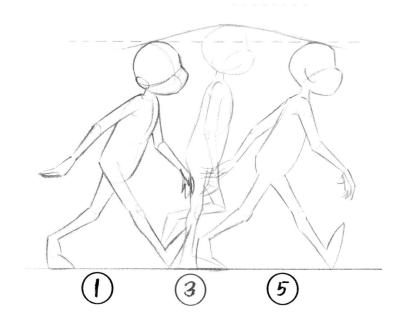

2號圖和4號圖，是關鍵圖還是中間圖？

用之前學到現在的來看，似乎很合邏輯把2號圖和4號圖，當作接下來要完成整個步伐循環週期的關鍵圖。但是還有第二種方式完成這週期，就是把2號圖和4號圖當成中間圖，用這個方式整個步伐會非常順暢，也可較節省動畫師的時間。

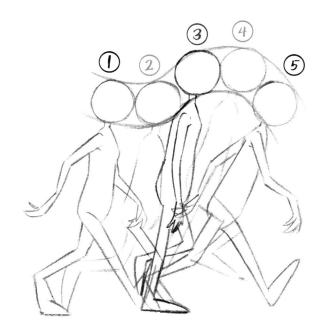

學院派的方式是把2號圖和4號圖當成新的關鍵圖，用此方式會產生更多可找到新的可能性的試驗機會。

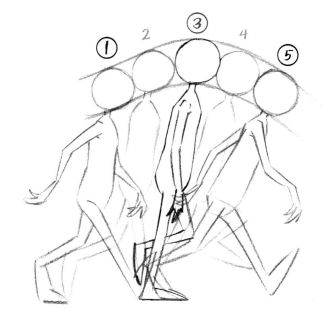

另一種方式是將2號圖和4號圖當成關鍵姿勢中的中間圖。這兩種方式都可嘗試，可觀察它們的不同和找到最適合的做法。

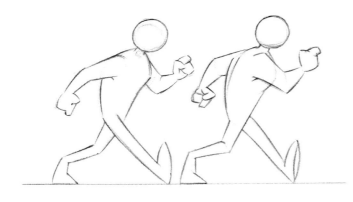

要加強每個主體的個性,給它屬於自己的人格特質,我們必須把它們分開研究,為角色打造一個有個人風格的走路方式。

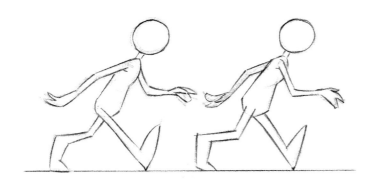

用行走方式表達角色特質

一個角色的走路方式來自他的姿勢,身體外型和心理的特徵,所以一個兒童角色和反派角色移動的方式一定不一樣,英雄角色也不會和逗趣角色一樣,我們可從他們的各種走路方式看出他們的個性、表達、外型特色、說話和動作方式。

關鍵圖

關鍵圖1和5的雙腳均有接觸地面。用這兩個關鍵圖可表達角色的重要性,依照它邁出的步伐的大小,手臂擺動的弧度,我們也可在角色的手部加一些動作,能更凸顯它的人格特質。

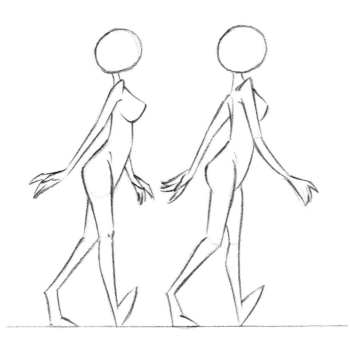

用走路的關鍵圖帶出角色的人格特質。

中斷圖

我們可以用圖3創造行走中的角色的各種不同情緒和
節奏。

一旦用兩個關鍵姿勢規劃好角色的步伐,即將要做的
關鍵圖將大大影響角色的走路方式,手或腿動作大一點,
行走時往上或往下壓低一點,各種傾斜度的改變,都可
以讓角色看起來更生動、或是笨拙、果斷、疲倦、偷偷
摸摸...等。藉著節奏的調整,也可以得到令人驚奇的結
果。

在一個動畫循
環裡的中斷
圖,跟之前看
的鐘擺的例子
有相同的作
用。它負責改
變節奏,給各
種走路方式一
個有獨特性的
特徵。

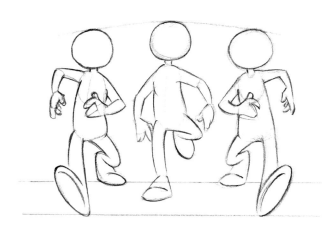
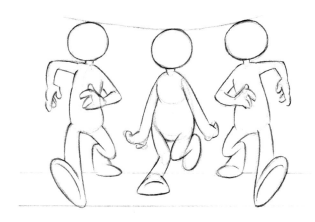

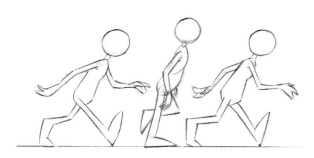

中間的圖是圖3,旁邊是關鍵姿勢。改變圖3可
以讓走路的姿勢變的完全不同。

用中斷圖表現行走中的角色的
人格特質。

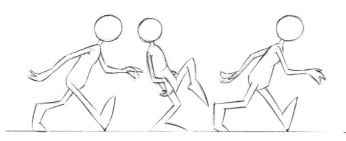
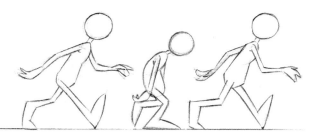

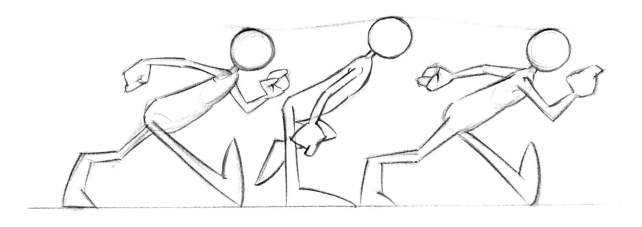

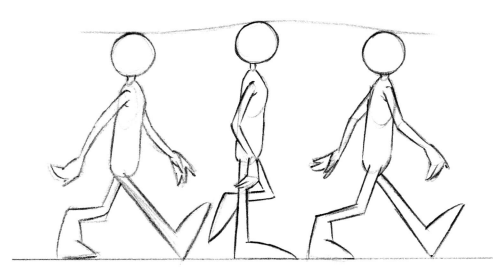

傾斜度

　　我們透過角色的重心軸控制步伐的傾斜角度。任何傾向一邊或是另一邊的改變，都會產生主體是否匆忙，或是情緒上有否什麼轉變的不同表現。

　　用圖1、圖3和圖5作傾斜度，這三個基本姿勢對整個步伐的連貫性非常重要。

透過傾斜度顯現行走中的角色的人格特質。

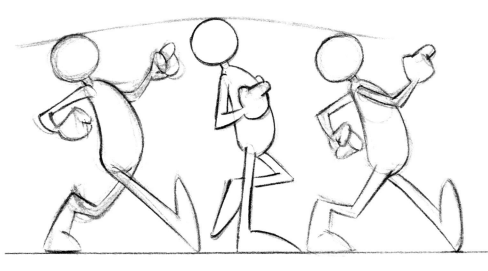

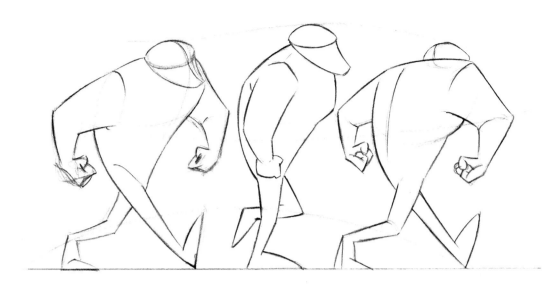

節奏

　　節奏在突顯一個角色走路
方式的獨特性，可說是非常重
要的。擺動手臂的方式，表現
腿部移動位置的弧線，身體行
進時的上升或是下沉...等。
要訂出走路的節奏最基本要注
意的是，用圓弧線研讀身體各
部位的活動方式。

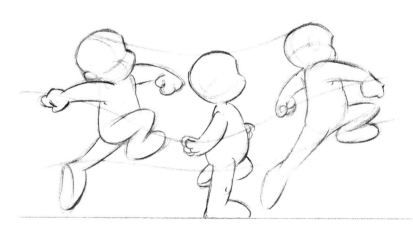

用節奏表現行走中的角色
的人格特質。

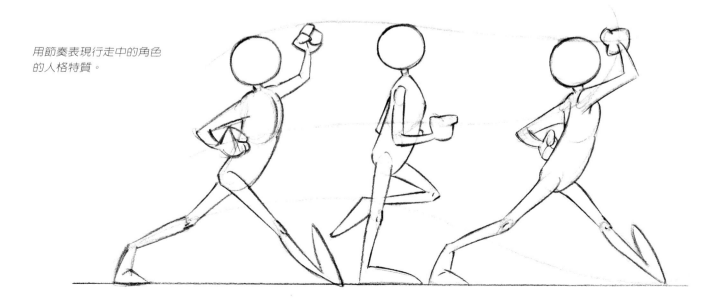

跑步

製作跑步動作的循環跟走路的原則是一樣的。唯一的差異是在傾斜度和接觸地面的姿勢。跑步的節奏感是由速度決定,所以我們放在關鍵圖中間的圖也是很有決定性的。同時記得4-8格用 "ones" 曝光,可以製造很逼真的速度感。

在 "A" 圖的是一個雙腳都接觸地面的關鍵姿勢,是張走路的圖。

在 "B" 圖出現的是一個向前較大的傾斜,跟地面接觸的腳向後移一點,另一隻腳抬起,用抬起的腳和地面的關係描寫跑步的節奏和速度感。

在 "C" 圖出現快跑狀,身體有較大的傾斜和抬的更高的腿。

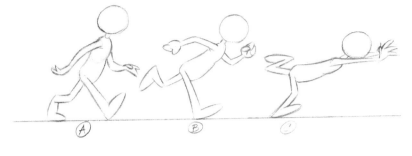

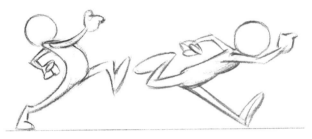

手臂的擺動、身體的傾斜和步伐的類型,決定角色跑步的風格。

四足動物

四足動物移動的原則基本上和人類相同。最初的規劃也是先想像要它步行,跑步...等,跟我們製作人類一前一後動作的腳相同,只有一些比較細微的步伐改變。

圖1和圖2的後腳,等於之前我們看的人類行走時的圖1和圖5的關鍵圖。圖1和圖2的前腳等於人類的關鍵圖3(也就是中斷圖),要特別注意四足動物前後腳的差距,製作出來的循環會更真實。

對動物解剖學的認識也是必須的,因為不是每種動物都是一樣的,腳的不同結構也是決定循環的差異最大的因素。

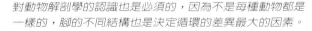

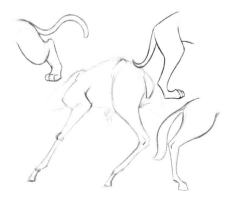

① ②

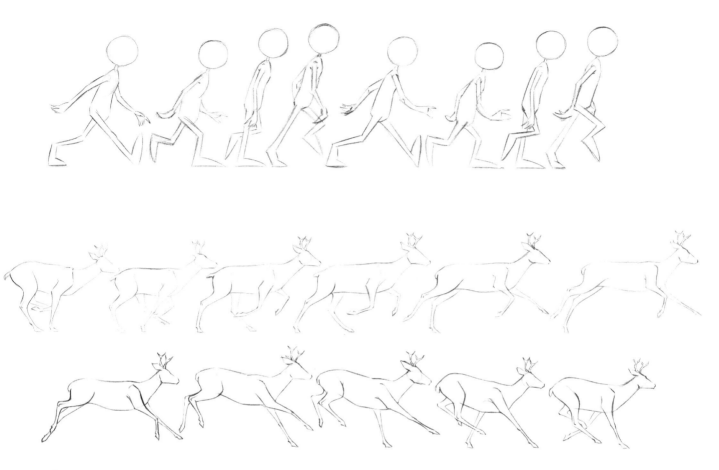

兩隻腳和四隻腳動物的步伐和跑步範例。
在這些動畫循環裡，嘗試用不同方式，可幫助我們表現角
色的個性。

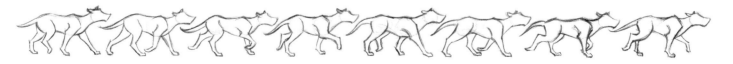

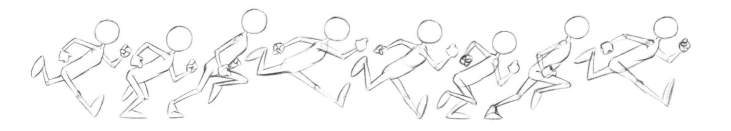

最後階段

比利懷德 (Billy Wilder)

「除了那些大牌製片，一般的製片都是既不會寫本，也不會導戲，更不會演戲或作曲，到最後卻得負起所有的責任。」

動作發生的背景

在傳統的動畫裡，背景通常是平面圖，視野的深度用層次和多重影像的效果製作。當然，這些程序都是在電腦裡做，用保留傳統風格的意念。

從傳統動畫到現在的3D動畫，幾乎都用電腦製作，可以做許多種結合，例如：把2D的動畫角色和3D的佈景結合，有時會得到非常具啓發性的結果。

我們知道有許多混合各種技術的方法，但現在我們先專注在傳統動畫的平面背景，因為它是一個專業動畫師養成的基礎。同時也可以用它做試驗，得到類似用3D軟體做出來的效果，可獲益良多。

任何技法都可以用來製作背景，唯一的前提是，先由創意部門決定影片美學的風格類型，和要使用的技術。

背景是一個非常關鍵性的元素，因為藉由它本身即可對觀眾述說極大部分的故事。背景環繞在角色的周圍，是動作發生的地點。場景也需要藉由它來向觀眾傳達感覺或是情緒，它的色彩需要經過仔細研讀，因為在螢幕上顏色也能強調動作。

決定背景的上一個步驟是我們之前在構圖章節有看過的，構圖畫家依照美術總監的指示創造一個單色調佈景，裡面清楚的告知佈景師光和影的方向，然後再於佈景上色，從一小部分形成一整組鏡頭的完整背景。

有一些專門做傳統風格的動畫軟體，那些軟體可加速動畫的上色過程，影片的拍攝，特效攝影和後製作的過程，它也保留最多2D的精華，所以必須透過傳統的技術製作背景。

背景的構圖和完成圖。構圖的指示必須由藝術總監審查，由背景師執行，同一組鏡頭的背景一定要有視覺的連貫性。

多重畫面的背景

　　仔細的建構這類背景，我們可以在平面圖裡得到視野的深度。

　　要達到多重畫面背景，可藉由組合無數個不同的地平面，不同種類的攝影機運動，選擇性對焦和安排角色的動作讓元素和背景之間互相影響。

　　多重畫面背景可以是全景的，經常需要使用到overlays和underlays。

為了要讓螢幕上的效果看起來"自然"，最好用正確的方式讓角色和背景或特效結合。在每個場景後製作階段之前，應先規劃好它最後要呈現的方式，以幫助我們順利完成。

用多重背景製作的場景背景，在螢幕上可以展現很好的效果，但必須經過比較細緻的規劃。

　　從以上的圖片我們看到多重畫面場景的分解。元素"A"是一片有雲的天空，雲作水平方向緩慢的移動。元素"B"是一張遙遠的山的under-lay，我們決定把它從背景分開來，在它上面作霧的特效，霧和雲朝同個方向移動，但霧的移動速度比雲稍快。元素"C"是另一張underlay，在它上面發生動畫鏡頭裡的動作。最後"D"是一張植物的overlay，它讓構圖有深度感，我們也能在對焦時稍微讓它失焦創造景深感。

　　在右圖，我們組合了以上A-D的圖，形成了一個動畫的場景。

全景的背景

　　每個背景都包括兩個或兩個以上的景框，為了配合各種領域的尺寸。在這裡面有鏡頭的運動，像是：全景、traking、旋轉、zoom...等。一切都依照景框裡所進行的動作而決定，在有些時候背景可以是很大尺寸的。

從這個佈景的形狀來判斷，它應該是分為：位於左邊的中尺寸景框和另一個位於右邊比較大尺寸的景框。運用在這背景的鏡頭運動是*tracking out*和全景，這是一個混合不同鏡頭運動的全景鏡頭範例。

全景背景，包含兩個一樣尺寸的景框，位於佈景的左方和右方。鏡頭的運動是水平全景。

扭曲的背景

　　扭曲的背景適用於鏡頭做掃過的運動時。它同時是全景背景，再加上一個清楚的鏡頭在本身的軸上做移動和旋轉的創意。

　　這類型的背景傳達深度的效果，藉著圖的變形、混合鏡頭運動，讓我們又進入或是遠離場景的感覺。

　　　　右邊是一個垂直的全景背景，在拍攝的過程中攝影機有轉換角度。從景框的下方用鳥瞰視野鏡頭拍攝，鏡頭作垂直的掃過運動，到景框的上方再用角度鏡頭結束拍攝。傳達給我們的不僅僅是鏡頭的垂直移動，我們也感受到在整個過程中攝影機角度的轉換。

在這兩個景框內我們清楚看到鳥瞰視野鏡頭和低角度鏡頭的效果，用同樣的take及使用扭曲背景。

如果我們用向背景中心作tracking in 和向末端作tracking out的鏡頭運動取代水平的掃過運動，會得到半圓的顫動運動效果，使我們感覺到攝影機用一種深度感進入和遠離佈景。

關鍵背景和具有指示性的背景

除非我們說的是一組鏡頭，不然光靠背景並不構成一個作品，它形成一組鏡頭的一部分，一組混合的鏡頭裡會有同個地點，但不同角度和景框的背景。

最基本的是，能讓觀眾很容易自己辨識出每段影片裡動作發生的地點。要達到這點，有好的場景規劃是很重要的，也不能忽視背景裡攝影機為了保持觀眾的興趣和視覺連貫性所作的移動。

如果我們把電影依時間空間分段，將看到每組鏡頭都在不同的地點進行，裡面用各類鏡頭對我們述說故事。

不管地點是室內或戶外，我們觀察到有些鏡頭比其它鏡頭更適合描述某畫面，常常是全景或超全景。在這類鏡頭裡包含了很大量的背景資訊，當沒有需要用特寫鏡頭強調某些關鍵元素時。

大製作的背景師團隊會分配每組鏡頭的佈景，有些在重要佈景裡作規劃（關鍵佈景），其它的則負責維持每組鏡頭的背景之間的視覺連貫，並填滿其它需要補充的背景（背景的raccord）。

圖書館室內鏡頭的關鍵背景，它是一個全景鏡頭，讓我們清楚的看到場景環境，它的氣氛、細節、元素的特徵、顏色、照明和其它東西。

上一個關鍵背景的相反，是一個低角度鏡頭和rac-cord鏡頭。我們觀察到它的角度跟上一個鏡頭的角度不同，但色調、光源和影子都相同。

從這個角度可拍攝的比較近，地點是在一個光線較弱較黑暗的區域，但我們仍看的懂，因為在關鍵背景裡已為這個raccord做註解。

圖畫的風格

　　藝術總監和創意團隊事先規劃出故事的風格是非常重要的。創意的延伸是無止盡的，但在一部電影裡，它裡面的元素（角色、服裝佈景道具、背景...等）最好是屬於同一種圖畫風格，讓觀眾更容易進入這個虛擬世界裡。

　　有時候，動畫的方式或是本身的故事內容會決定適合的風格。並不是很容易找到，但是無庸置疑的，這是一條讓影片有自己風格的路。

背景跟其它元素或在場景出現的角色一樣，都要維持一個同樣的圖畫風格。

電腦的工作

在2D動畫，電腦可以用很多種方式參與製作，但還是跟3D電影的製作有不同的表達方式，3D動畫的製作是仰賴電腦完成。

我們說的不只是軟體的不同或是技術，雖然3D動畫跟傳統動畫用的是同樣的技法。

在2D動畫裡，電腦取代了之前完全純手工的工作，隨著不同軟體的發展，也讓更多有興趣和能力的人更容易接近動畫這門藝術，只需要用基礎的電腦知識即可動手做。

電腦的發展也打開了展示我們影音作品的更多可能性，因為除了電影院和電視之外，也能把我們製作的影片丟上網，透過軟體的轉換做成網頁供大家觀賞或是由世界各角落上網的人下載。

電腦給動畫世界數不清的好處，其中，手工製作作業的機械化，讓我們能用更少的時間得到一樣的效果，預算也因此變的較低。

3D動畫更以全新的表達方式出現，塑型的動畫、剪紙動畫（cut outs）等，也能跟傳統2D動畫做完美的結合。

影像的擷取

我們把為影片創作的圖像、動畫和背景的部分放入電腦。所指的是將龐大數量的圖儲存到電腦硬碟裡，這些圖必須先非常仔細整理過，之後的使用才會順利。

在電腦裡可以更動攝影表，改變一些圖的順序、創造重複、延長或縮短重點等，直到找到我們希望的效果。

有兩種把圖像放入電腦的基本方法：用相機拍攝圖或使用掃描器。使用掃描器是比較邊準的方式，因為它允許我們放入所有動畫的圖透過自動掃描系統，讓同個場景的每張圖完整對齊裝訂桿的位置，維持很好的準度。

相機較常使用在抓取速寫本上的圖來做Line test，或許已經謄乾淨的中間圖還是用掃描器抓取比較合適。

至於背景部分，完全是依照所使用的技法決定抓取方式。例如：用水彩、廣告顏料、墨水等，習慣上是先用掃描器，再用電腦做最後加工，除非是完全直接在電腦上做背景。

LINE TEST

有些市面上可買到的動畫軟體用獨特的模式運作，也就是說每部分的製作可選擇某一軟體，依照軟體的介面和特殊工具。也有些軟體較屬直覺性，直接在螢幕上出現所有步驟需要的工具，使用者在進行作業時只需點選即可。

不管是哪種系統，幾乎都可用來做Line test。我們用Line test來不斷測試各種狀況下動畫的運作，直到最後的測試。之後的步驟是上色和作特效。

上色（INK AND PAINT）

在這個步驟主要做的是將已形成的動畫圖上色。通常我們一個一個圖上色，把每個區域用平面色彩填滿，如果要做比較精緻的圖，或是所做的作品需要較多個人風格，或許我們除了慣用的軟體之外可試著加入其他軟體，直到有足夠的工具，再將檔案分別輸出。

除了幫動畫上色之外，我們也能全面性或局部性的改變線條筆劃的顏色和在陰影上色，前提是已經有完整的動畫圖。

一般來說，在動畫裡都是使用平面色彩，如有其它需要之後再用特效處理。標準色票讓每個上色師維持角色的顏色的統一性。

可以把角色的線條上色，讓它跟背景結合的更好。線條通常是黑色、深灰或咖啡色，但多用點巧思，我們可以依照背景使用不同顏色，以達到更精緻的效果。

陰影是另一項給動畫角色體積感的重要元素。製作的方式是，先在一個獨立圖層作一個平面色塊，調至所希望的透明度，之後在這個陰影圖層上作一個輕微的失焦，以得到籠罩的效果，和周圍的背景也能結合的更好。

用標準色票標出每個角色的顏色。必須標出角色所有細節的顏色，例如，嘴內、鞋底...等。

在標色時也要特別注意指出角色在室內、室外、白天、自然光和晚上可能出現的色調的改變。最好的方式是先做一個角色出現在螢幕上的全樣貌的範本，清楚的畫出他的線條、顏色和陰影。

場景的排版

　　必須先準備好所有屬於同個鏡頭的元素：動畫、背景、陰影、OVERLAY、UNDERLAY等。將它們剪接在一起，創造一個獨自的檔案，此刻也是創造鏡頭運動的時機，如果要做的話。

　　最後的成品是一個包含所有需要的元素的鏡頭，依照我們之前做的場景的規劃。接下來再為這個檔案命名，檔案的內容包括整組鏡頭和確定的鏡頭的編號，將檔案儲存之後在依照相關順序編輯。

背景、動畫和陰影屬於完成的鏡頭的一些元素。在這階段，把元素統合，直到能用鏡頭畫面表達的境界，再把整合好的檔案在後續和其他的一起編輯，一起完成敘述故事的使命。

最後編輯

有些我們做的規格可供展示完成的影片。

　　完成排版之後，我們就有完全編輯好的所有鏡頭。排版之後作聲音同步的對白、配樂和影音特效。當這些都完畢之後，只剩下把我們的影音作品轉換成可發行和播送的規格。

　　有許多種規格，依照我們要供給的市場和作品解析度決定，通常在電腦裡我們就有各種可能性的選擇：電影、電視、網路等。

A

Animatic：依照正確時間長度拍攝的每個鏡頭的storyboard（脚本），讓人對影片的節奏如何運作有概念。

Aplastamiento (Squash)：動畫裡用的擠壓特效，擠壓主體讓它有彈性，活動起來更順暢。

Asistente：助手。負責把動畫的圖膛乾淨（clean-up）的工作人員，同時也負責檢查每個角色的細節。

B

Background：（簡稱BG）背景。

Barrido：(Zip pan) 攝影機快速掃過全景的運動。

Breakdown：中斷圖，明顯標示出動作的節奏，創造動畫的關鍵。

C

Carta de rodaje：(Exposure sheet) 攝影表（律表）。在上面會出現所有攝影師需要的指示（Dope sheet、Bar sheet、X-sheet）。

CGI：由電腦產生的影像。

Ciclo：循環。動畫裡用一系列圖製作出來的循環。

Clean-up：動畫的關鍵圖用確定的線條膛乾淨。

Concertina (Action)：混合的動畫節奏，在裡面主要動作和次要動作會持續的互相重疊遮蓋。它的規則是非常複雜的，通常是採用連續動畫的方式。

D

Drag：是那些被主要動作引起的，像是主要動作的結果。動畫家精心規畫的，讓動作、速度和節奏用適當的方式結束。

E

Estiramiento：(Stretch) 在動畫裡主體被拉長的特效，透過彈性產生更順暢的動作

Extremo：極端。代表開始和結束的關鍵圖。

F

Field Guide：（見Guia de campos）。

Flip：讓動畫師一邊工作一邊測試動畫的運作。把動畫的紙分段放置，再讓它們以類似螢幕播放的速度"落下來"。

Fondo：動畫影片用的佈景的總稱。

G

Gum：THE SQUASH AND STRETCH EFFECT Squash（壓縮）Stretch（延伸）。

動畫的特效，增加主體的柔軟度，讓視覺效果更順暢。

Guia de campos：用來拍攝不同尺寸的景框的鏡頭指示。

H

Hook-up：（見raccord）

I

In-between：位於動畫關鍵張之間的中間張。
Inbetweener：中間張畫家。

K

Key：關鍵圖。

L

Layout：場景的平面配置圖。
Line test：（見Prueba de linea）
Lip-Sync：角色嘴唇同步，把對白的發音分成幾部分製作。

O

Off：（OS）Storyboard和Layouts的指示，動作發生在螢幕外時使用。
Overlay：（OI）位於動畫圖層上層的背景部分。

P

Pan：攝影機拍攝全景的運動。
Panel：每個storyboard裡的圖的總稱，用來製作或改變storyboard，製作導演的工作表或放在layout的資料夾裡和給正在拍攝的鏡頭具體的資訊。
Pegbar：（見pivotes）。
Pivotes：調整桿。調整桿上有全

世界通用的裝訂孔，讓所有要拍攝的圖都能精準的放置好。
Bott pegs：調整桿置於動畫師使用的圓盤下方，用來製作動畫。
Top pegs：調整桿置於動畫師使用的圓盤上方，用來規劃背景移動的鏡頭動作。
Prueba de linea：草稿階段的圖的拍攝測試，確認他們是否運作正常，之後再把圖謄乾淨和製作中間圖。
已完成完稿的圖，在上色之前會再做一次拍攝測試。

R

Raccord：一個鏡頭到另一個鏡頭的視覺連貫性。
Rough：草圖階段的圖。

S

Stagger：振動。
Storyboard：依劇本的每個鏡頭的規劃畫出來的圖，可供研讀每個場景的配置，每個鏡頭的時間長度，和視覺的連貫性。
Slow out：動畫師在他的動畫圖裡安排的慢出。
Slow in：動畫師在他的動畫圖裡安排的慢進。
Squash：擠壓特效（見aplastamiento）。

Stretch：延伸特效（見estiramiento）。

T

Take：動畫角色在面對某發生的事時的反應，可以是從很細微的到很強烈的。動畫師和製作人Tex Avery經過不斷的試驗，將take在他的影片裡有很好的發揮，形成非常獨特的個人風格。
Timing：動畫的節奏。
Timing chart：動畫師規劃的動畫圖，包括那些由中間圖畫家製作的圖。
Track-in：(truck-in)鏡頭往前用travelling(直線運動)，移動。
Track-out：(truck-out)鏡頭往後用travelling(直線運動)，移動。
Truca：動畫師專用的架子，用來拍攝影片的每個鏡頭，它的配備包含了一個可移動的桌子，用來做全景的鏡頭運動和一個可懸掛相機的架子，用來做tracking。

U

Underlay：(IU)位於動畫圖層下層的背景圖。

Z

Zip pan：（見barrido）攝影機快速掃過全景的運動。

專有名詞

參考書目

- Blair , Preston , and Walter , T. *Animation* , Foster Publishing , Laguna Hills , CA , 1949.

- Blair , Preston , and Walter , T. *How to Anomate Film Cartoons.* Foster Publishing , Laguna Hills , CA , 1980.

- Finch , Christopher. *The Art of Walt Disney.* Abrams Books , New York , 1995.

- Garcia , Raul. *La magia del dibujo animado* , Mario Ayuso , Ed ., Madrid , 1995.

- Johnston , Ollie , and Thomas , Frank. Disney Animation : *The Illusion of Life. Abbeville Press* , New York , 1981.

- Salesas , Florenci . *Apuntes y notas del curso de narrativa cinematografica que impartio en el Centre de la imatge de Barcelona en 1989.*

- Taylors , Richard .*The Encyclopedia of Animation Techniques* , Running Press , Philadelphia , 1996.

- Thomas , Bob . *Maravillas de los dibujos animation* . Ediciones Gaisa , Valencia , 1968.

- White , Tony . *The Animator's Workbook* . Watson & Guptill, New York,1986.

- Williams , Richard . *The Animator's Survival Kit.* Faber & Faber , London , 2001.

感謝

特別向我的yaya　Lola、我的妻子Luisa、我的兒女Gerard和Julia以及我的雙親Santi和Nuri，致上最深的感謝。

及所有我所愛的家人，他們和我分享了最美的時刻：我的岳父岳母Cesar和Luisa、Idoya、Josefina、Ana、Jose Luis、Cristina、和我的小姪女Andrea。

感謝Ali　Garousi、Valenti　Amador、Ivan　Vazquez對我提供的專業協助，特別是Florenci　Salesas，我工作室的夥伴和摯友。

感謝這十五年來曾來我的Studio Camara工作室的人，給我在專業上很多協助，讓我學習許多。

謝謝Merce　Calero給我的精神支持。

感謝Parramon出版社給我的技術上的建議，讓我在這段時間受益良多，特別是我的老闆Maria　Fernanda，從一開始便支持和信任這本書。

也向所有讀這本書的讀者獻上感謝，希望它能讓你們在這個專業領域裡建立更有自信的基礎。　祝福你們！

校審

凌育聖　Eugene Line

學歷　Vancouver Film School（溫歌華電影學校）
歷職　2001-2002太極影音
現職　2003-2006西基電腦動畫

廖淑燕

學歷　雲林科技大學
現職　2000-2006西基電腦動畫

繪畫技法系列-3

動畫繪製技法大全

出版者	新形象出版事業有限公司
負責人	陳偉賢
地址	新北市中和區中和路332號8樓之一
電話	(02)2920-7133
傳真	(02)2927-8446
作者	瑟喜嘉馬拉(Sergi Camara)
總策劃	陳偉賢
翻譯者	縱橫翻譯社
校審	廖淑燕、凌育聖
企劃編輯	黃筱晴
製版所	台欣印刷股份有限公司
印刷所	利林印刷股份有限公司
總代理	北星文化事業有限公司
地址／門市	新北市永和區中正路462號B1
電話	(02)2922-9000
傳真	(02)2922-9041
網址	www.nsbooks.com.tw
郵撥帳號	50042987　北星文化事業有限公司帳戶
本版發行	2012 年10月　第一版第二刷
定價	NT$650元整

行政院新聞局出版事業登記證／局版台業字第3928號

經濟部公司執照／76建三辛字第214743號

國家圖書館出版品預行編目資料

動畫繪製技法大全：藝術家不可缺少的隨身手
冊/瑟喜嘉馬拉（Sergi Camara）作：縱橫翻
譯社翻譯．-第一版.--臺北縣中和市：
新形象,2006[民95]
　　面　：　公分--（繪畫技法系列：3）
參考書目：面
譯自：EI dibudo animado
ISBN 957-2035-79-7(精裝)

1. 電腦動畫　2.電影-製作

312.98　　　　　　　　　　　　95009347